華人美術選集
Chinese Fine Art Series

林 莎
Sha Lin

曾長生｜著

華人美術選集
Chinese Fine Art Series

林　莎
Sha Lin

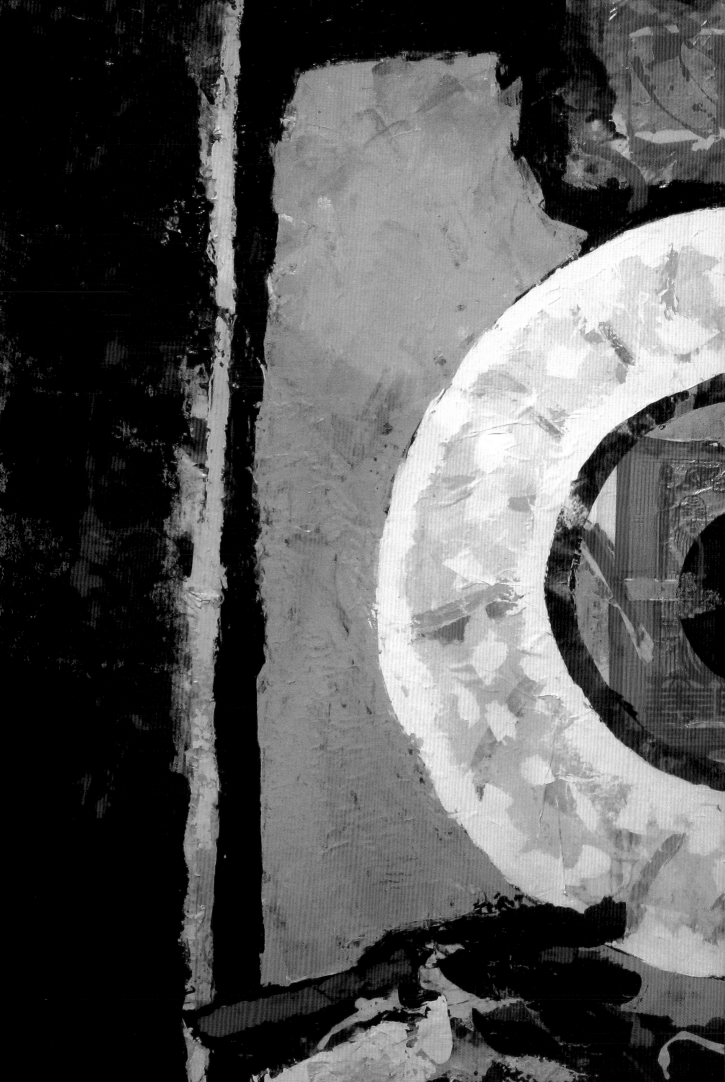

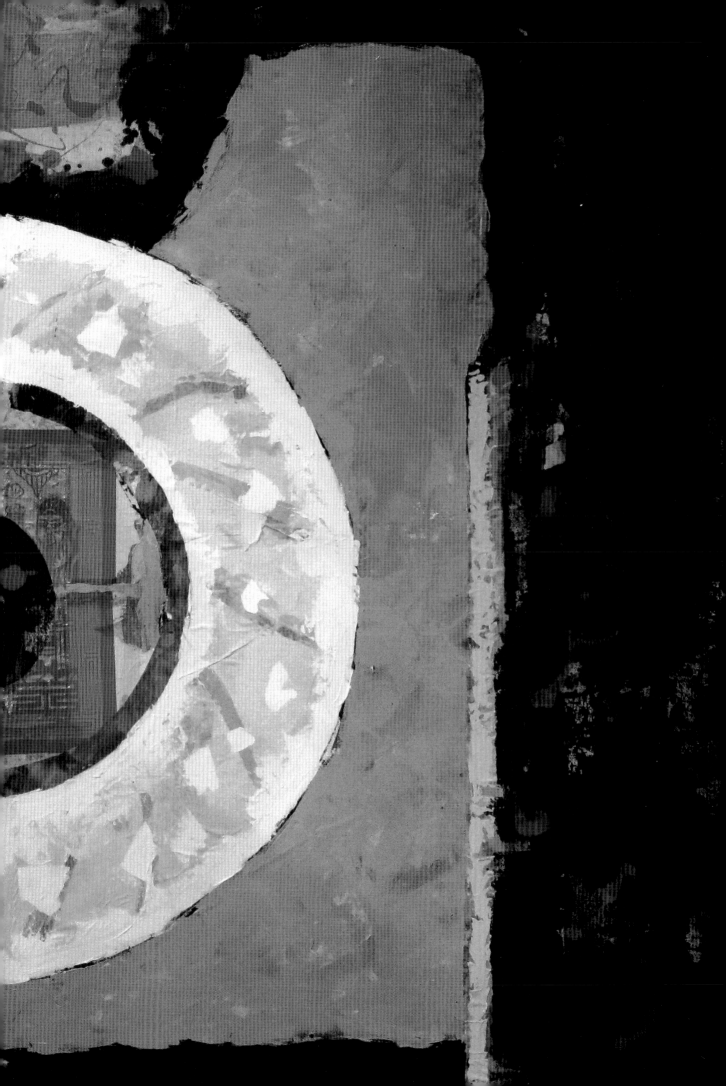

目 錄

東方的煉丹師..............12
林莎的新人文主義藝術

Contents

圖版目錄

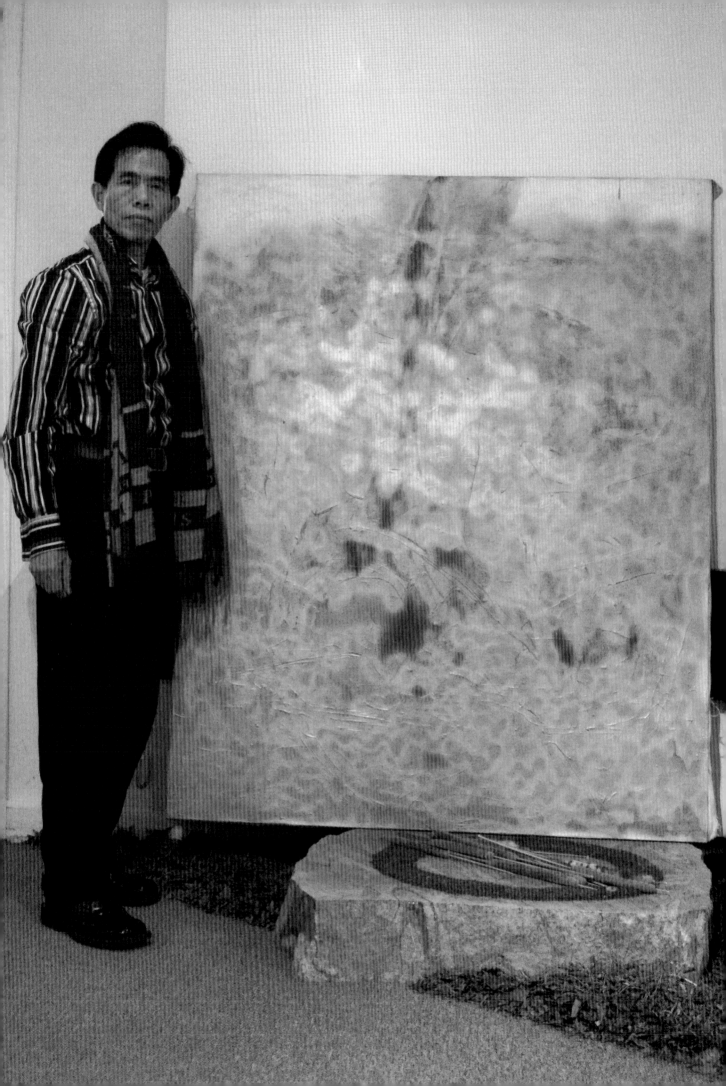

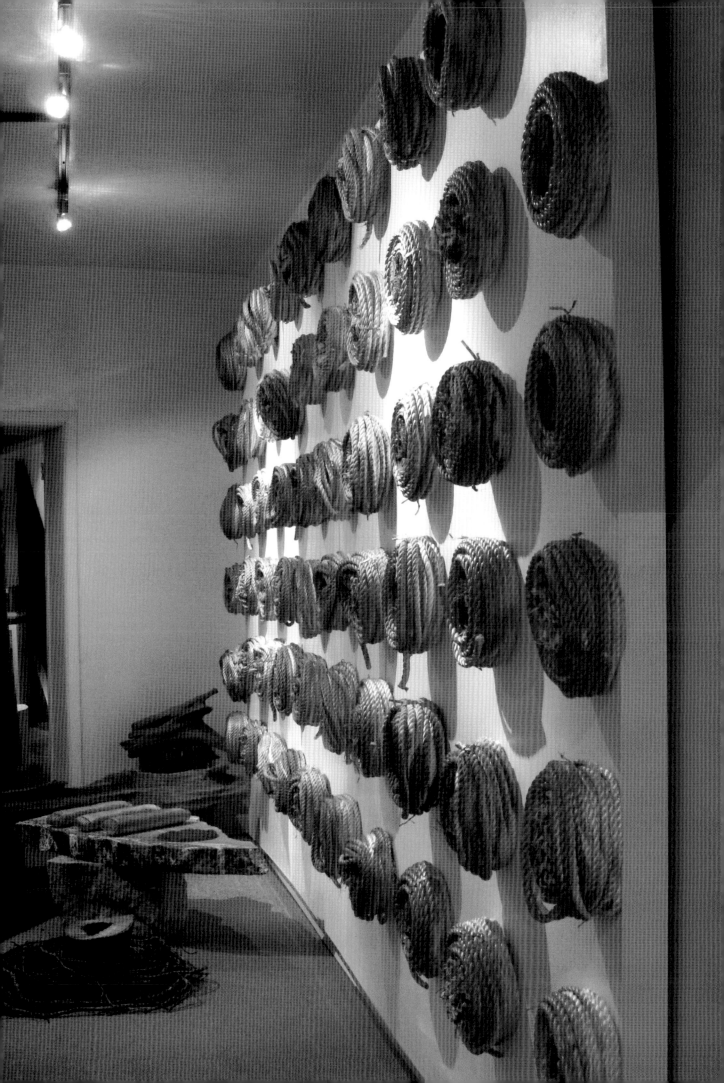

東方的煉丹師
林莎的新人文主義藝術

一、前言：
第二現代抑或另類現代

一九九〇年代，歐洲新一代的學者，諸如烏里奇·貝克（Ulrich Beck）、安東尼·季登斯（Anthony Giddens）及史考特·拉希（Scott Lash）等人，嚴格批判後現代主義思想，他們認為當代人類並沒有超越現代性，反而正是生活在現代性激進化的發展階段中，同時提出「第二現代」（Second Modernity）的理論以替代眾說紛云的後現代主義。

第二現代的形成是現代化的現代化，亦即反省式現代化，以自我反省做為當代人類社會變遷的特色，是它與後現代主義理論最大的差別所在。第二現代致力於說明正在發展的新型態人類社會活動，並著重於探討促使人類社會持續運動的不確定性與偶成性因素。因而現代性不只是一個，現代性可以反省現代性，現代性本身可以激進化。

在全球化趨勢下，資訊科技打開了更寬廣的人際網路，國際之間的疆界愈來愈模糊，如今人們已逐漸生活在一個多元混雜而無邊界的新文化中。大家主要探討的是有關新舊時代價值的變遷、國家觀念的新解，以及資訊對生活的影響等問題，歐美的藝術如今較關注生命價值、進化代價、環保共生等基本議題，而第三世界的藝術家大多數仍在文化認同與異國情調

的主題中打轉，這似乎也突顯了前者的「第二現代」與後者的「另類現代」之間的差距。

台灣並未經歷過完整的現代化過程，其現代主義是片面而斷層的。在全球化趨勢中後現代主義或後殖民主義盛行的今日，台灣尚沒有達到西方歐美先進國家的深層發展水準，也不同於具反省精神的第二現代自主演化境界，或許較接近第三世界的「另類現代」（Other Modernity）境況。台灣的當代藝術在國際化趨勢的影響下，也出現了不少以西方社會結構思辯方式為依歸的現代化藝術，不過卻少了幾分藝術家的自主性與深層的創意反思。

尤其是台灣水墨畫的身陷創新的困境，於一九九〇年代以後的情況更為明顯，在當時的政治背景中，台灣主體性與台灣意識的政治與文化意識形態被大力提倡，極力擺脫過去中國政治與文化的糾葛。此外，水墨畫也受到西方當代藝術的影響，逐漸被排擠於台灣當代藝術圈之外。倪再沁在分析水墨畫困境時稱：「水墨的主要困境在於封閉與空虛。絕大多數的水墨畫家都有拒斥當代藝術的傾向，因為過於封閉，以致於對當下事務、知識乃至藝術刻意忽略，長期以來的自給自足所致，儘管技可通神，卻往往無心品味生活、無意觀照生活，這使當代水墨大多缺乏人情人性的展現，筆墨技巧的背後，毫無生機。水墨要如何因應新時代的來臨而有新的進化呢？因為對文化傳統的

認知過於膚淺，對現代思潮的理解過於簡化，使現代水墨走進一個既不現代又不水墨的小胡同，這種格局使水墨在後現代的變局中無濟與時並進，幾乎被迫退出了當代藝術的舞台。所謂的當代水墨，絕大多數要在水墨媒材的保護區內才能獲得共鳴。」

台灣的當代水墨畫論者一般認為，應重新建立起新的、以台灣為主體性之「台灣水墨畫」的合理論述，以區分與「中國水墨畫」之間的異同，但卻不能決然斷絕與中國水墨畫的淵源關係，也不應否定日本殖民統治時代「東洋畫」強調客觀寫生與主觀表現的結合對台灣水墨繪畫觀念之啟示，同時，西洋現代和當代藝術與人類社會生活之緊密結合的藝術觀，也應在台灣水墨畫的創作實踐中被重視並加以學習。

我們從林莎的新水墨畫的人文、媒材與空間表現，顯示東方水墨畫的發展並未畫下句點，林莎的現代水墨創作與中國的易理哲學環環相扣。他一如東方的煉丹師，結合了《易經》、八卦及命理哲學中對生命的詮釋，以紙上及裝置作品，表現他內心深處對生命的另一種深沉體驗。不論是紙上或裝置作品，林莎娓娓道出了《易經》中天、地、人的互動關係，而這層夾存於天地間的人性關懷，在潛意識裡主導著林莎的畫筆與思維。

二、林莎的人生與藝術追尋

林莎的藝術生命與中醫可說是同時開始，同步進行的。小學三年級那年的元宵節，他看完舞龍回家後畫了一條龍，因為畫得生動被父親稱讚，還把它掛在家中的客廳裡。執業中醫的父親為了鼓勵他學醫，又體諒他的興趣，特別以繪畫來做獎賞，只要他能背熟幾個草藥的名稱和藥效，就允許他去畫畫。父親並且規定他磨墨練字，以修養心境。

其實當年父親為他命名時，已經在其中含注了好多期許，莎是一種中藥，學名香附，對經脈的疏通和分化紅白血球的控制有主要功效。父親同時也希望他具有像莎士比亞的人文素養。今天他在藝術上和在中醫上有點成績，他始終感激父親的啟蒙和培養。

讀北師的三年期間，他對傳統文化涉獵很多，老莊的哲理尤其給他很大的啟示，也就在這段期間他清楚地體認到自己一生要走的路，就是用藝術來表現他對生命的關切。北師期間，他最欣賞上海美專出身的老師吳承硯，吳承硯強調藝術與人格的關係，畫家的人品是其藝術表現的重要關鍵。這段時期的他充滿對藝術的理想，他畫得很多，也很專注。

北師畢業後，林莎曾當了三年多的美術科輔導員，對當年的兒童美術教育貢獻頗多。插班入師大美術系時，正值一九七〇年代台灣現代藝術的萌芽時期，他發覺要找到自己的創作方向，光是靠學院式的訓練根本不夠，還非得由自身向內心深切的思索不

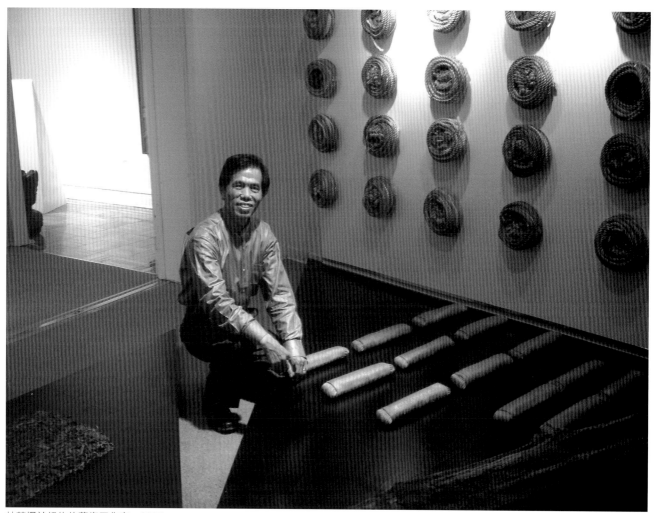

林莎攝於紐約的藝術工作室　2005

可。他當時訂閱了幾種國外藝術雜誌，讓自己熟悉國際的藝術潮流。

　　師大畢業後，他因為在創作上無法突破而曾經徬徨過，在思考自己的藝術前途之際，他又回師大念了一個數學碩士。一般人會納悶，數學與藝術到底是怎樣的組合，其實這兩條路看似背道而馳，但以中醫為橋樑，這兩條路卻巧妙地連接在一起了。數理的訓練有助於下藥的精確、藥效的掌握，中醫陰陽五行的原理又與易理相通，而執醫的人文理念又與藝術的理念不謀而合，這三種事業實在是相輔相成的。而在大學裡當過一陣子數學講師後，林莎還是由數學的陣容裡逃走，又回到他最初的抉擇——藝術創作的領域裡。如今回想，過去所走的每一段路都是在為他的藝術作準備工作，這些路其實都沒有白走。

　　一九八八年的紐約之行，可以說是他藝術生命的轉捩點。這個藝術之都的豐盛真正亮了他的心眼，他決定留下來，切斷舊日瓜葛，在一個新環境將自己整個投入創作。在紐約這幾年，他一直嘗試用不同媒體創作，尋求突破。但是他切斷的只是形式上的空間，他心中想念的還是台灣那塊養他、育他的土地，這種鄉愁表現在他最初幾年的作品中特別明顯。

　　色彩是欣賞林莎作品的重要元素之一。康丁斯基在《藝術的精神性》中曾提到：「色彩具有精神效果，直接影響藝術的本質。每一顏色都有一特別的靈動，因此藝術家必須首先去發掘內在的心靈，才能創作出掌握本質的色彩和形式。」早期林莎的水彩作品多用沉色，與他在故鄉街道旁所見的殘障者和乞丐有關。一九七〇年代他畫了一系列油畫〈殘〉，用色沉暗，畫面隱約可見枴杖的痕跡，表現生命的殘酷和悲苦，但白色和大紅線條貫穿畫面，又顯示同情、生機

波蜜拉颱風　水彩、蠟筆、銀紙、紙　1961

和希望。

一九八八年的〈融〉，則以水性的顏料作於紙上，畫面由三種顏色構成，上半是墨黑、左下豔綠、右下純橙，色與色滲透融合，富於中國水墨的情調。〈融〉雖無形體，但卻有故鄉颱風過境後，所留下來的泥黃黃、黑壓壓、青翠翠的印象。它不只表現了黑、綠、橙三色的關係，也傳達了水樣的融合。

一九九一年的〈月祭〉，描寫的是台灣民間沿海紮紙船祭亡魂的風俗。冥紙貼著搭的紙船，用大紅與深藍描繪過，立在沉穩的黃藍色漁船正中，表達生（鮮黃）與死（冥紙）的一線之隔，紙船上的大紅貫穿漁船船身，又代表靈魂的生生不息。而〈一柱香〉用黑色的祭台代表幽冥，金箔搭成一道橋往上昇，冥界與上方天庭交界之處由交杯決定靈魂是否下墜，還是昇天。

圓是林莎作品裡常用的一種造形。圓是宇宙，是天地，是輪迴，是圓融開悟。他一九九一年的「輪迴」系列，以圓代表宇宙乾坤，中間貼滿四色金以祈求平安，表現業力功德無形無處不在的法輪流轉，因此除了認命之外，還要積德。這種試圖剖析生命、探索死亡，為天、人關係定位的哲學理念，也就是他四十多年來一貫的創作理念。

〈紅門淚〉以紅、黑、綠三個主色描繪去國家傷的鄉愁。門的意象濃厚，代表曾經輝煌，充滿人煙，而今破敗的家門或國門，蒙上深綠的苔意，是「門閉不語，苔語」的歲月刻痕。與「輪迴」系列相比，我們可以說，他的「輪迴」表達的是他天人合一、天人

相應的宇宙觀和人生哲學，萬物均有靈性感應。而「門」系列反映的則是他對台灣故鄉本土的深厚情感和鄉土情懷。

雖然林莎畫裡以強烈台灣民俗，和東方式的宇宙觀、生命觀為重要基調，但他卻企圖超越地域性，表達一種國際性的共通語言。他認為藝術創作無關於媒材，無關於主題，重要是在本質。他從具體走向抽象，是想打破形象限制，更自由地傳達心靈訊息。他不認為藝術家應用流派或媒體來歸納，自己也不應給自己歸類，真正的藝術應是沒有時空和國界限制的。

林莎初抵紐約時，對紐約的初雪感到從未有的震撼，他對冰雪予生命的影響，感到極大的衝擊與迷惑，因而激發他創作了「凍、動」系列。林莎對此系列有如下的陳述：「我想要表現的是，一個生命，經過冰天凍地的凍，然後再動起來，再靜的循環，而在動靜之間所呈現出來的這種生命的真諦，也讓我體會到生命的延續。在這個系列裡面，我特別注意到這個生命相關於《易經》與中醫命脈的生老病死。」此後，林莎逐漸建立起自己的表現語言。

他在紐約的一棟公寓中，畫室兼教室，也兼診所。他在那裡為人看診開藥，也在那裡沉思創作。他不時會走到附近的海邊，觀看大海的潮起潮落、日出

日落。從海邊的枯木與沙灘上奮勇爬行的小海龜身上，看到了生命的榮枯循環。他從海邊撿回的石頭，發現裡面蘊藏著許多造形語言和紋路，並稱石頭一如修道的老人，充滿著啟發的智慧。林莎將他從生活中體悟來的感動與啟示，以傳統中國《易經》哲理的詮釋，轉化出一幅幅具符號元素意義、帶顯明質感的形形色色綜合媒材作品。

蕭瓊瑞在〈林莎——易念・藝念〉評文中稱，林莎可謂是一位隱居在都市叢林中的道人，用藝術的語言進行思索，為世人把脈，也為文化把脈，他可以說是在為台灣抽象水墨的未來尋找另一可能的出路。其實，早在一九九一年林莎的創作自述〈開啟的一扇門〉中，即曾表示過這樣的使命感：「歐遊西班牙、法國、義大利之後，旅居美國深入探討，精研現代藝術多年，在我心中始終存在一個不平衡——是在西洋繪畫史上的前衛性快跑，和在中國繪畫史上的傳統式漫步：西洋繪畫從文藝復興到抽象表現、普普、歐普、最低限藝術等，都有其各時代性的前衛飛躍，而中國繪畫沒有文藝復興，沒有印象派，沒有現代主義等流派，都一直浸潤在花鳥、山水、書法等傳統筆墨形式上，那麼現代中國繪畫應何去何從呢？是繼續在山水的傳統上，作沒有暢通血液的藝術上打滾，還是繼續在文人畫上耗墨，何時才能開啟一個前衛性的中國現代繪畫之門呢？這大概就是歷史賦予我們當代畫家的使命吧！」

三、現代新人文主義藝術的思維模式演化

華裔藝術現代化過程中，思維方式的西方化乃是促使藝術完全進入現代化的關鍵因素。觀二十世紀，台灣藝術家以西方為師，以尋求西方文化根源的努力，隨著社會現實的改變而調整前進的腳步，初期學習的是技法，中期是理論，最後是思維方式。如今，大家終於了解到，只有技法與理論的模仿，並不足以創作現代藝術，重要的是要了解西方現代人如何想像人與其所處的空間和時間之關係，以及那建構自我成為有意義之個體的全套思維模式。

傅柯（Michel Foucault, 1926-1984）在他的名作《詞與物》中稱，在十九世紀中葉之前，一般藝術理論的四個領域：再現（representation）理論、表達（articulation）理論、指明（designation）理論、衍生（derivation）理論，支撐著藝術家的思維方式。印象派之後，藝術思維的方式被四個理論所取代，它們是人的有限性（finitude）、經驗與先驗（the empirical and the transcendental）的互證、我思與非思（the cogito and the unthought）、起源與歷史等理論。這四種理論構成了現代思想的基本架構，此認識論上的四邊形，雖看似各自獨立，實則相輔相生。

（一）人類的有限性

在現代思想中，事物被定位在其各自的內在規律內，而人的存在附屬於事物，人的存在與事物產生直接的聯繫。人的存在既然從屬於物，物是有限的，因而人也是有限的。人如同物一樣，有其歷史的起源與終結；人因為勞動、生活、說話，因而人的存在必然不是永恆而超越的，他必定從這些與物的關係才能彰顯出來。人的有限之存在由知識的實證性所預報或彰顯，在現代思想中，人不再是獨立於萬物之外超然之存在，人只是生物之一，其生命是有限的，而且不能

逃避生老病死的命運。在藝術與物的這一共存中，通過由再現所揭示的，是否正是現代藝術家的有限性。事實上，在西方文化中，藝術家的存在和造型藝術的存在從未能共存與相互連接，它們的不相容乃是現代思想的基本特徵之一。

　　生長於台灣，旅居紐約市的林莎，是一個開業多年的中醫師，他以家學的醫術和祖傳的藥方來濟世救人，據悉已成為許多人口耳相傳的名醫。令人感佩的是，在專業的行醫生涯之外，他也是一位不斷自力潛修，自我期許同樣高超的藝術創作者，他秉持著現代藝術的實驗精神和開放觀念，長年來努力地在繪畫創作中追求另一角度的自我實踐。作為一個濟世救人的中醫師，每日要面對處理的是有關生老病死的各種人體生理現象，在望、聞、問、切的過程中，有賴於理性的認知與客觀的經驗累積來進行最有效的診斷。

　　這也就是說，藝術創作對林莎而言，毋寧是一種主觀意識濃厚的自修自渡行為。林莎曾一度專注於現代水墨的創作，無疑地，他想跨越肉體感官與現實經驗的藩籬，在修己渡己的創作過程中，直覺的審美判斷與豐沛的個人感性，必然扮演著更為關鍵的角色。林莎日裡行醫夜來作畫，能夠同時專執在理性與感性盡得發揮的兩種事業活動上，的確是一般藝術家所難以做到的事。

（二）經驗與先驗

　　在現代思想中，人類知識生產決定於形式，但此形式是經驗的真實內容所彰顯的。知識內容的本身即是人做為反思的範圍，其獲得來自一系列對事物的劃分或分割。經驗世界是人判斷事理的基礎，此基礎所建立起的法則又是判斷的客觀標準。在面對實際的經

驗分析時，現代藝術家設法把自然的客觀性與通過感覺所勾勒出來的經驗連接起來，亦即把一種文化的歷史與語言連接起來。因此，這種思考方式可以說是藝術家們為了要襯托出個人的經驗與先驗之間的距離，而所做的努力。現代藝術所依賴的造型符號使得經驗與先驗保持分離，但又同時保持相關，這種造型符號在性質上屬於準感覺和準辯證法，其功能在把肉體的經驗和文化的經驗連接起來。

　　林莎從事創作以來，多次開放的採用西方媒材來創作，但最後卻不免要歸返水墨，其實，西方媒材於林莎是表，水墨精神仍是裡，西學為體，中學為用，水墨可以說是林莎創作的主體。不過，林莎的水墨有其與眾不同的根底與際遇，其一是傳統文化基礎的深厚，書法氣功、漢醫、儒道，這些修為使林莎不致囿於筆墨遊戲中難以自拔。其二是置身於大都會中行醫，面對芸芸眾生，使林莎鎮日與生、老、病、死相往來，有所關懷、掛記，才可能筆墨有情。其三是當代藝術的汲取，林莎行醫是生活所需，創作則是生命所繫，此所以令他積極創作參展並與當代藝術對話，林莎的視野，經與當代藝術接觸而開闊並不斷向前邁進。

　　林莎的新水墨，很難用現代或後現代視之，也不能用順承或反省來界定，在他的水墨媒材裡，加入了許多不同屬性的色料，其中最特殊的是煎煮過的中藥材料，可見他在媒材開拓上的用心。相異的是，林莎的畫面仍然是方正的軸或卷，他沒有切割畫面也沒有拼組畫面，林莎仍以純正凝聚的畫面來堅守他的一方心田，由此可見他對古典範型的信念。在水墨傳統和當代表現之間，林莎有自己獨特的選擇，也就是在積極求變之際，林莎仍緊繫著文人水墨的傳承。

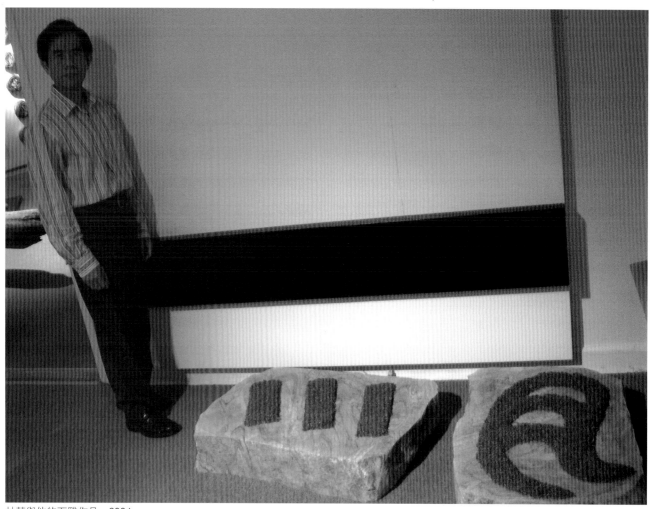

林莎與他的石雕作品　2006

（三）我思與非思

　　現代思想詢問的是我思如何能處於非思的形式之中，藝術家既要思考造型藝術的存在，又要思考個人生命的存在。這是現代藝術家不同於古典時期藝術思維之處。在古典時期的藝術再現中，藝術家個人生命是隱蔽的，他的存在屈從於他所使用的造型語言之下，在思考再現物的世界時，藝術家與他的非思，是界限分明的。但在現代藝術裡，藝術家總是在創作之際，思考著要如何連接、表明和釋放那些足以表現它個人的存在之語言或概念，換言之，他試圖將他的我思與非思串聯在一起。既要再現物的表象，又要再現藝術家個人的存在，這便是現代藝術家所面臨的問題。

　　林莎二十世紀末期的作品，即試從《易經》、八卦、中醫及傳統哲學的交互論證中、尋找宇宙萬物最原始的生命訊息，透過林莎細膩的筆觸及對生命的獨特體驗，呈現在藝術作品上的，不啻為生命中那股沉重的最佳詮釋。林莎是一位替「生命」把脈的中醫，他看盡人世的無常與生命的浮載，領悟出一種「願世」而不「愿世」的生命觀。深受家學影響的他，除中醫外，自小更是通熟《易經》、禪學、八卦及五行，加上常年的持續專研與身體力行，參透了天地間宇宙萬物的運行之道，雖身處都市叢林的紐約，然低調、內斂的行事風格，加上那股誓為蒼生立畫的藝術狂熱，不失名為「都市叢林中的隱士」。

　　林莎曾如此參透石頭：「我在找石頭的同時，我會想到風水的問題，因為石頭裡面有它的磁場，它所帶的靈性，再加上在某個時候它會自然與人交會對話，它用石頭的聲音來跟我講話，告訴我它要把它的

生命呈現出什麼形貌，這是我和石頭中間的溝通，讓石頭上真正的生命被敍述出來、呈現出來。這還算是一種比較創新的刻法，所以不大講究傳統那種規規矩矩的格式。像這樣既使還沒有刻好，但我大體上會先了解一下它的造形是什麼，讓石頭自己藉著我的手，自然形成它想要形成的樣子。像這個石頭，它已告訴我有一種一帆風順的形貌，在月亮當中表示一種很平靜的水，這個形就像一個帆布，在平靜的水中行萬里路。這個事實上就是一張畫了。」

（四）起源與歷史

時間是人類所定出的思考模式之一。物並無記憶，但人類有記憶的本能。人類以自身的經驗建立起物的時間表（年代學），此舉乃是為了自身的利益，為了建構人的記憶之確定性。時間表提供人類思考經驗的過程，但對現代人而言，時間本身並非僅僅是一張平面光滑的圖表而已，它也具有自身的生命，有其起點和終點。事物的起源必得仰賴人的記憶。但因物的起源在宇宙開始時便以存在，以物為中心點，成為建構起源的工具，尋找人的起源已成為現代人的一大問題，亦即，以時間系列建構一個永遠不存在起源點的起源故事，起源永遠只能在思想中存在。因此，其起源永遠處於不確定的狀態。它的不確定性已成為現代人思考上的焦慮來源，這是因為人必須從生命、自然、歷史等，找到認同。

林莎依其不同時間的記憶與生命的認同，將其藝術思考經驗的過程劃分為如下五個階段的演化：

（1）星月童年（1952-1958）

星星、月亮是他童年時舉頭觀望的夢想世界，海邊的沙灘上沒被海水沖走的樹根雜罐、破船是他用

藍色調塗塗、畫畫的題材，拉二胡、村莊的土牆、土屋，和尚漫步在廟牆邊月影的齋修樓，這些是他喜用毛筆寫畫與寫字配備在一張畫上。這個時期常用塗塗改改，蠟筆、鉛筆、水彩、毛筆同時去塗出他所需要的感覺。

老家在台灣宜蘭的林莎，自幼生長在一個竹林繁密的傳統三合院中。家中是世代相傳的中醫師，幾代人抄藥譜、看病問珍、開樂方、用的都是毛筆、墨水，因此從懷素的草書、中醫的氣脈理論，乃至命理星象，對林莎而言，自小就是他生活的一部分，自然成為他日後創作最重要的源泉。林莎曾自稱：「幸運的我，出生在受三古（易學、醫學、堪學）薰陶的家庭，從五歲開始，天天在祖父及父親的口述及教導中，耳濡目染，慢慢地把千古不傳的祕訣，融會貫通，進而解開三聖的祕鑰，這些寶貴的人生經歷，對我的藝術表現，有極大的幫助和影響。」

（2）懷鄉心曲（1959-1969）

故鄉海邊的風浪、雲起是他當時關懷的對象，路邊的乞丐、呼起殘者痛苦的哭泣，思想起多少經年往事的堪回，七月半好兄弟的祭拜，颱風來過的前後壓鬱，金紙燒的紙錢補貼他造形語言表現的需要。田間小徑，山邊溪水峭壁，河山，國色的變化，都讓林莎觸感，他用心靈空間描繪水墨的靈視風景。

一九五八年，林莎初中畢業後，為了學習美術，他從宜蘭前往台北，就讀台北師範藝術科。北師畢業後，分發學校任教，在一段時間的服務後，他申請入台灣師大美術系進修。面對生涯的走向，他曾一度重新報考師大數學研究所，取得了數學碩士的學位，也在大學裡擔任過數學講師。不過，最後他仍決定回到美術創作，並決定出國。在他出國之前的這十多年

來，曾先後師承著名畫家，如吳承硯、溥心畬、楊乾鐘、王攀元、廖繼春等，這使他有條件橫跨在中西繪畫之間。

（3）西班牙三大師的響往（1970-1979）

生命原點的刻畫、剖析，對三大師的探討、顛覆、表現，對生、死、病、痛的生命原處的折磨，人體內器官的剖析、性提昇的狂言。

由於林莎對西班牙三大師的憧憬，尤其是受到達利特別的吸引，他首先選擇了西南歐的西班牙，當時的林莎，正關懷人性中愛慾衝突的表現，用毛筆來表達一些女性特殊的韻味。

（4）法國香水與花香（1980-1987）

花香、女人的熱情，用油彩及多媒體涮新超墨跡的顫味，以墨與黑融化彩色脫化而生的新境界。

一九八〇年代，林莎轉往巴黎，他在法國南部的海濱停留期間，對那裡的海水、海浪，以及法國女性的熱情，感受到與西班牙全然不同的氣質，浪漫中帶著一分含蓄之美。他嘗試以單純而強烈的色彩，來描繪當地的生物與人類的造形。

（5）紐約國際融爐的藝術舞台（1988-2010）

1.凍、動、生（1988-1993）

凍、動、生是三種呈現形式。對生命的看法，以佛家或禪意的本質，從「凍」開始代替了死亡，是一種生的暫休，而非中止。對生命的輪迴歸入，對生的形式作一個轉換的形式。

余珊珊曾對林莎一九八八年的「凍、動」系列與一九九三年的「生」系列，有如下的評論：「混合媒材在紙上的作品，在定義上那仍然是中國傳統繪畫，以水的靈動、渲染，墨的凝重、內斂，毛筆能纖能實的彈性賦於棉紙上。視覺上那是抽象的，但仍有其形象。充滿聯想力下極之自由、表現的形象，以繪畫最基本的點、線、面三元素淋漓盡致的發揮出來。感情上，那是中國文人的一種觀照，放諸於山川、自然，進而天地、宇宙，而達於一種形而上之道的外在表徵。然而。精神上，那是現代的，是受過現代藝術或現代文化錘鍊的。」

2.紅塵內外（1993-1996）：

傳統中醫的醫理哲理，從宇宙觀而人生哲學到醫病，一線相連，關心人間事事，迴映現實社會種種。

3.祈福跨世紀的來臨／60.64.2000（1997-2000）：

把《易經》、醫學、堪輿學，用創新的藝術形式，以裝置或平面藝術表現出來，叛離了傳統水墨的創新形式，在光影的表現中，以抽象的手法，透過視覺轉化，並結合中國草藥的味覺，把人的靈視空間與味覺空間結合了人的脈動。

「60.64.2000／祈福跨世紀的來臨」特展，是林莎二〇〇〇年在國立台灣美術館舉行的個展，策展人黃文叡對他的作品有如下的詮釋：「如果說生命是一種不能承受的輕，那林莎作品中所透露出的人文關懷及對生命的執著，卻是一種無法承受的重。林莎二十世紀末葉的作品，試從《易經》、八卦、中醫及傳統哲學的交互論證中，尋找宇宙萬物原始的生命訊息，而這股訊息，透過林莎細膩的筆觸及對生命的獨特體驗，呈現在藝術作品上的，不啻為生命中那股沉重的最佳詮釋。」

4.隱修與神修／金、木、水、火、土（2001-2010）：

他的真性命，即天地的真性命，陰肅肅、陽赫赫，赫赫發乎地，肅肅發乎天，天地陰陽正氣所交於萬物。神修妙靈於人體的內臟，使內臟得金、木、水、火、土於相生。

四、林莎現代水墨的實驗性與前衛性

藝術家都無可避免「與時代同步」，他不可能避開環境、種族及時間這三個決定性因素的影響。藝術家可採取如下三種「與時代同步」的方法：一是他可以試著以傳統藝術或文學的象徵或譬喻，來表達他自身的那個時代的理想或渴望。二是他必須要與他自身那個時代的代表性具體經驗、事件及面貌，作一實際的接觸，並作嚴謹、非理想化的表達。最後，他可以將「與時代同步」理解為領先時代或前衛派。

林莎的現代水墨繪畫是東西方藝術體系在抽象因子上的溝通、東西方藝術對立在現代觀念下的消解，換言之，是在超越民族性立場上以西方觀念重建東方現代藝術的個性化實驗。他的繪畫是東方情思意象、抽象藝術語言，現代混合媒材、凝重醇厚韻味，瀟灑恢宏氣勢、從容自信個性的有機結合。

（一）衝突與和諧──游離於傳統與現代的邊緣

林莎早期的作品仍然回顧歷史，其創新可以說是游離於傳統與現代的邊緣。這種情況顯示，要試圖理解中國前衛運動時，當時的新之範疇的可能性很有限。如果我們想理解藝術再現的手法的轉變，新的範疇可能有用。西方前衛運動不只有意與傳統再現系統絕裂，也意圖徹底消滅藝術這個體制。這無疑是新的狀況，它的「新」在質方面不同於藝術技巧的變化和再現系統的轉變。更重要的是因為前衛藝術所謂「新」的概念並沒有提供任何標準，讓人區別流行的「新」和歷史必然的「新」。

林莎從事創作與其相傳的中醫學行醫，幾乎是同時發生的。中醫學介於科學與哲學之間，與人生自然生命哲學性有很多的關連與思維，對人體的考察生理與心理並重，例如精神與氣的虛實等，更具人性與理趣。進一步從醫理轉化為情趣，而接近生命的生死病痛的精神美感世界。因而林莎乃具有近乎自發性的藝之外的自然內涵與思維，這是其創作走出通俗化的因素之一。秦松在談林莎繪畫的發展時曾表示：「林莎從傳統的流域而反對淺近的傳統，從通俗之外而躍進藝術的本質，自覺地捨棄學院派的習作而進入非學院派的創作。從創作的精神看，捨棄比吸收更重要，也更困難。由於習性與慣性的輕而易舉，有許多人不願捨棄，也不敢捨棄。主要的畏懼，在捨棄之後一無所有，而形成真空。藝術在常情之中，又不能不超乎常情，這是具有思維性的藝術家所必須面對的割捨問題。所以創作從感性始而到知性的完成，這是必然的不可或缺的歷程。」

從林莎一九七〇年以來的水墨畫作品看，是屬於抒情性的山水風景畫的開始，此後，從風景山水以外走進，追索內在的心理語言，捨棄單一可辨認的素材，帶有抽象性的完成畫面的需要，在游離與凝定之間徘徊，在其時間的里程上已逾十年，其創作情緒相當穩定。

一九八〇年以後，抒情性減少，對生命本質要求更多的表現，帶有抽象表現主義的傾向，技法有所突破，物質材料增加，運用拼貼以民間朱紅水印金箔等實物，成繪畫語言的一部分，從視覺上而觸動內在思維。繪畫的物質語言與精神的心理語言，仍在衝突與和諧的流變中，等待秩序的完成，當愈畫愈流暢，愈畫愈輕易完成時，他不得不重新面對自然，面對生命。從內在到外在，從第一自然到工業化後的自然傷

害，以心理的空間，帶有超現實的意識與潛意識的黑白單色畫裡，此時期具有創作性的素描小品，似乎對他是很重要的歷程。

林莎的後抽象繪畫創作，接近超現實主義的美學概念。如果以超現實主義的「我」的態度為前衛主義者行為的典型，我們會注意到，社會在這裡被化約為自然。超現實主義的「我」追求原始經驗的回復，將人創造的社會安排成自然的。這裡關係到的比較不是人創造的歷史轉變為自然史，而是歷史石化成為自然意象。現代都會是一個謎樣的自然，超現實主義者在其中游走，一如原始人，活動於真正的自然當中。超現實主義者不沉迷於人創造第二自然的祕密，他們相信能夠從現象本身攫獲意義。

毫無疑問，林莎的作品形式是現代的，而精神卻是屬於東方傳統的。他所處理的題材，大多是東方文化的歷史遺產的重新認識和評估，用現代觀念剖析巨大的文化積澱，用現代技法融入古代文化的藝術因素。被認為是在西畫表現手法中，探索遠古造型方式的中國現代繪畫實踐者。他的畫有如浮雕一般的強勁筆觸，輕快從容的水分運用技巧，具有強烈的感染力，造成感情的衝突。他的作風無疑是受到一些西方繪畫的影響，但他又融進了中國的傳統筆法，探討了中國和西方畫的矛盾和協調性，獨具面貌，擴展了現代畫的視野。

藝術作品不能缺乏統一性，但是統一性，在藝術史上的不同時期是以各式各樣的形式達成的。阿多諾（Theodor Adorno）曾表示：「即使在藝術堅持最大程度的不一致和不和諧的地方，其要素還是具有統一性的。捨此，連元素間的不和諧都無法達到」。既使在激烈的宣言中，前衛運動仍指涉作品這個範疇，

不過是以否定的方式。只有以藝術品為參考範疇，杜象（Marcel duchamp）的製成品才有意義。既使在前衛主義作品中，個別元素的解放也從未達到完全脫離作品全體的程度。甚至綜合的否定變成一種締構原則時，還是有可能認知到一種統一性。如今，再也不是個別部分的和諧構成整體，而是由異質元素的衝突關係構成。

（二）以現代技法融入古代文化——林莎現代水墨的前衛性

林莎將中國傳統書畫中的抽象因素與西方當代繪畫技巧作融會貫通的處理，形成氣的醇厚而格律自由的風格。這種醇厚和自由不但是畫家個性氣質的反映，更是他學養積累的表徵。從他目前的創作看，似乎西方現代抽象繪畫對他的藝術面貌影響最大，其實他在傳統書畫方面所下的功夫一直是他創作的精神支柱，中國傳統文化依然是他創作的血脈。這與有些畫家僅僅以本土文化符號和西方現代繪畫形式為畫畫裝飾者大不相同。他認為採用現代的媒體、材料和方法，在藝術語言的轉換、創造中，運用東方藝術中的書寫性、表意符號、筆勢、色（墨）彩，以表現藝術家個人對於東方文化意念的省悟，是他藝術上長期追求的目標。

像林莎一九九〇年之後的水墨繪畫創作所包含的元素，是一般人所熟悉的視覺元素，諸如宣紙或畫布上的流動筆觸油彩、抽象構圖，特別是那些拼貼的介入物：緞帶、錫箔紙、塑膠袋等。就結構而言，可概略分為立體混合媒材拼貼與平面的兩大部分組合。拼貼法的基本理念，是使不相關的事物及形象產生關聯的圖像創作，林莎的作品即依此手法發展，他著重於

介入物的有機意涵，取內容之結果而非形式構想，使拼貼的物質成為能夠直接創造情感內容的媒介。

由於林莎選擇了一般人所常見的媒介與所使用的簡要方法，將藝術與生活拉近為同時性的經驗，所以他的作品能喚起了觀者心中共同的記憶和情感，即生命的記憶與掙扎的痕跡。因為林莎的創作與生活是一體的兩面，他在創作之外的真實生活裡是深得病人信賴的醫者，所以在他取材的日常用品中，自然會出現如醫療繃帶之類的材質。

深入探究林莎的作品，他以現成物拼貼而成的造形，予觀者有各種人體姿態的聯想，有時彷彿纏綿病榻的身形，有時又像是敷藥療傷的軀體，不過其中卻蘊含著痛楚的知覺與感受，那可以說是畫家看盡生命脆弱的事實，以及韌性掙扎生存的感知。誠如黃寶萍在〈生命記憶的匣子〉文中所言：「林莎以內在的眼睛看到了生命輪迴與軌跡，他藉由適當的材質表現他內觀所得，激發觀者將這些具體事物純粹化為藝術的想像，進行理性與抒情性兼具的轉化。」

在現實生活與虛幻創作的雙重壓力與矛盾下，林莎選取的多樣性材質，一方面釋放了心中累積豐富的能量，一方面又喚起了觀者觸覺感知，開拓了作品的無限寬度與深度，林莎可以說是透過這些材質，以提出有關形而上的、生命存在狀況的基本問題。

能量是藝術創作中的主要特質，藝術家應盡可能地藉由創作的材質來展現高能量的創造力，也只有豐沛的能量才具有強烈的感染力。林莎運用的拼貼技法，就形式而言，形塑了立體的空間，在堆疊的肌理下使空間極具封閉性，但其中所包含的能量一如即將爆發的火山，讓人可以感知其中蘊藏的旺盛活動力。林莎藉由藝術創作，開啟了觀者心中那一處封閉已久的隱密空間，釋放出無限的能量。

相對於拼貼媒材塑造的封閉性，流動的筆觸畫面則是開放而無所不包的。在平面繪畫方面，他以半自動技法營造出具有厚實質感的畫面，雖然其技法所展現的是流動性的素材，但是其奔馳的態勢，其實已與立體拼貼媒材所潛藏的能量相呼應，而結合成為另一種和諧的語言。他的繪畫特別呈現了視覺上的沉重感，強調了歲月的遺跡、記憶的浮顯，有時像是具有年輪般的肌理，有時又彷如大地的風化痕跡，傾訴著一些陳年的往事。他的作品在整體的結構中呈現和諧的均衡，讓無限的能量得以展延，不論是平面繪畫或是立體的拼貼，林莎的藝術都在描繪生命的形態。

就藝術創作的觀點言，創作有機作品的藝術對待其材料如有生命的事物，尊重其意義有如它們是自具體生命條件中生長出來的。但是對前衛主義者而言，材料只是那個材料。前衛活動就是殺死材料的生命，亦即將材料扯離給予它意義的功能脈絡。當古典主義者認為應尊重材料為意義的負載者時，前衛主義者只視之為符號，而只有他們能對之附加意義。古典主義者製作作品，意在傳達一種有生命的整體圖象，而前衛主義者則結合斷片，意在佈置意義，其作品的創作不再著眼於一個有機的整體，作品成為斷片的配置。

（三）蓄勢待發——林莎現代水墨的實驗性

在一九八八年至一九九一年之間，林莎的繪畫大多是以素紙為基材，兼用混合媒材的類水墨抽象畫，主要特色是融合了天機自然趣味的色墨渲漬，加上生動跳躍的筆態書寫。此期作品在奇簡的布局中，運用豐富的筆墨修辭，而展現出一種非凡的觀想深度。在此期作品中，林莎熟巧地掌控顏料態液的流動性與畫

紙的吸收力,他喜歡在渾融雅韻的色面交響中,穿插即興抒情而富有東方情趣的線性書寫作貫穿的旋律,並以疏落有致的色斑墨蒂作為點睛的鼓聲和鈸響。這些類水墨如〈艷陽天〉、〈輪迴〉、〈春耕〉、〈紅門淚〉等,均適可而止地展露了作者的創作激情,也展現了他運用抽象形式語言的特殊潛力。

其實在一九九〇年之際,林莎已同時嘗試用濃彩和畫布來發展新的語言,他開始以沉澀的筆調結合簡明偉岸的抽象形符。一種厚樸傾向的繪畫風格也從中出現,如〈甘露〉、〈隔〉、〈命門〉等。但是到了一九九二年後,他刻意減少抒情姿態的筆墨書寫,轉而大量地運用紙布裱貼和濃薄不一的顏料塗抹,營造出來的是一種肌理相當明顯而細緻,更講究突光細影之效果,與色階微變趣味的實體畫面。

作為一個中醫師,他執信中國傳統的醫藥學仍然可以濟除現代人的生理病痛,但是身為一個創作者,他卻相信惟有從現代人的意識和觀點出發,才可能成就真灼的藝術。以材料運用為例,水墨相對於其他各種當代繪畫語材,正像是一種純正中藥,林莎相信這種東方固有的繪畫方劑可以繼續潤養現代人的美感脾骨,但他也相信惟有吸收現代藝術的觀念,水墨才能發揮讓東方美學洗髓回春的藥效。在一九九四年的個展目錄中,林莎曾提到要用墨水洗傳統,用油彩涮現代,用綜合媒材締造藝術語言新境。

林莎的抽象畫畢竟不是一種迷信西洋風味的純粹美學符號,而是寓含了東方文化的影響與個人生活感受的一種變體語言。由於林莎長期執業中醫,長年來不斷診視人之生、老、病、死現象經驗的影響,他最感興趣的是如何穿透表象的繪畫語言,來展現某種情境轉換的內蓄力。林莎曾表示,他要在作品中強化寒冬後的回春感,也就是他不強調表面張力,而寧願追求一種凝勢待發的視覺形式,無疑地,他畫作中所暗示的某種內蓄能量,也就成為觀賞他畫作時的一個基本原則。

就以林莎一九九二年所作〈零下四度C〉為例,看似層層凝結又如充滿能量之漿流的黏黑畫面中,浮游在中心與四周的暖黃飛白,恰似在黑沉的宇宙中醒耀的銀河與新星。透過異質形符的游離對話,透過黏滯力與躍動感的視覺拉鋸,觀者可以體驗到一種大能量放射前的隱喻形式,這種畫面實已超越了知識符號的制約,而將我們的視覺直接帶入超經驗的心靈世界。在他的〈復活〉中,我們也可見到鬱黑沉寂的背景中,一束暖綠抹出了心理的活意,幾道懸垂的銀流則帶來關鍵性的視覺動勢。此抽象畫面構成,猶如初春來臨,懸冰解凍之際的一種情境轉述。潛藏在林莎抽象繪畫之中的,可能有自然情懷的流露,天機玄祕的領悟,以及人道觀察的感觸。

綜觀林莎的水墨畫演變,誠如石瑞仁所言:「就意趣言,先是從西方的形式觀回歸到東方的美學意念,接著由戀土的東方情調導向自我的意識顯現。從視覺符號的質感言,是由紛華的筆符與色韻天地,走向揭探自然與生命玄祕的幽明世界。由外露的能量演出轉為一種蓄勢待發的情境塑造。由即興率性的個人手跡,走向步步為營的材質對話。由離心性的多元符號競秀,走向較簡要的圖地對話。就以林莎一九九五年的〈紅塵內〉、〈紅塵外〉、〈紅門淚〉、〈門〉等為例,既有更簡約但轉趨濃豔的新風表現,也有早期水墨風格的延伸再探。藉著前後期各種畫風的一併展現,正好有助於識讀貫串在其作品中那種蓄勢待發式的內在能量。」

五、林莎的東方煉丹術

在西方，視覺藝術的世界充滿著不知名的材料，一個藝術家窮其一身的經驗，能清楚知道的也只是其中的少數幾樣，一個畫家可能對標準的油彩較為了解，另一個畫家可能是粉彩的專家。當一個人長年消磨在工作室中，他可能已進入了一個非語言所能形容的粉彩寶藏世界，或是一個充滿不同大理石肌理感覺的世界，或是差別極微的不同陶瓷釉的彩虹世界。這種知識是很難傳達的，而藝術家的技巧也的確無法用書本來妥善表現出來，不過，它確實是一種知識的形式，而此種知識形式與「煉丹家」的知識極為相似。

煉丹家學習「煉金術」的語言，有助於反思那個沒有科學的時代，既沒有原子數目，也沒有元素表。對煉丹家而言，宇宙並不是由分子、原子、粒子組成的，而是由不同的物質組成的，他們並不了解原子的結構。對煉丹家來說，油並非碳氫化合物，而是一種液體，水不是H2O的方程式，而只是一種會滾動的物質，它散佈並隱藏於世界各角落，一個不確定的世界。因為這是一種思想的實驗，你可以對任何週遭所發現的事物添加想像力，諸如奇異顏色的泥土、可疑的三角形水晶石、帶節瘤的樹根、罕有的花卉、不一樣的毛髮、獨角獸的角、紅珊瑚等。

所有這些東西，從水晶石到珍貴的龍血，都可能成為煉丹家實驗室中的稀有材料。有一些是現有的而必須加以採集，但其中有許多只是線索和象徵，需要進一步的詮釋。萬物有許多色彩、味道、氣味和重量，有些令你茫然、有些令你發癢、發笑，或說不出話來。當你進到這樣一個世界，就看你要如何像煉丹家般推論它，如何重新安排你的蒐集，以反映某些合理的或神祕的秩序。

西方的煉丹術或煉金術（alchemy）可以說是顏料瘟疫、畫室自我監禁和瘋狂魅力的最好模式。煉金術，首先，它是牽強附會的大師，其越軌行為在正常規範之前招搖而行，它以模仿正常的徵候來引誘瘋狂。煉金術有一長串驚人的違反常軌行為，像男童提供毛髮、剪下的指甲和尿液做為煉金術的處方，而嬰兒的臍帶線則用來治療羊癲瘋，以之來驅魔。煉丹家也使用大便，瑞士的煉丹家巴瑞西塞（Paracelsus）將之稱為碳化人體物或西方的硫黃，大便的其他用處則是任它腐爛，直等它從中生出小生物來，然後將之抽取做為治療痛風性關節炎之用。其他諸如尿液、人血、唾液等成份，不一而足。

檢視西方煉金術的歷史，教會始終不能確定是否要控告或全然忽略煉丹家，煉丹家們似乎是站在異端邪說的邊緣，同樣的理由也使煉金術從未成為大學的正式主題。然而煉丹家在向上帝祈禱時，顯然總是將耶穌和生命的萬靈丹岩石（Stone），尤其是與鹽（salt）連接在一起，耶穌被教徒稱之為神聖永恆的鹽（holy eternal salt）、生命的鹽、總是甜美的溫和永恆的鹽。大多數的祈禱者都以隱喻來避免異端邪說，他們稱耶穌是「我們的鹽」（our salt），而不說耶穌是鹽。

容格認為，教會對煉金術的憂慮，可說是比其派系分裂還要嚴重的某種訊息，他解釋稱：「就潛意識的層面，煉丹家們了解到基督教的教義是不完整的，而基督正需要一個新娘。」煉金術正好提供了容格所稱的雌雄同體陰陽人的心理虛飾物（hermaphroditic psychopomp），做為心靈的指引，在希臘神話中，赫密士即是一種心理虛飾物，他從冥府

林莎攝於紐約寓所前　2006

引導著靈魂。做為靈魂的最後指引和耶穌復活隱喻的最後參照物，基督難免要成為雌雄同體陰陽人的配對物和同伴。

然而，成長於宜蘭鄉下的林莎，他的煉丹術卻與西方有所不同。像他一九七〇年代選擇前往西班牙，起初主要是想一探孕育西班牙三大師的國度，尤其是達利的畫作更是吸引林莎，因為林莎看見他作品的「經絡」、「命脈」，有些許《易經》的氣味，但他認為卻還不到位。至於畢卡索的作品，林莎覺得他沒畫出命脈、點穴位的交界。林莎的「女人與藝術家」系列有近千張，用墨、綜合媒材畫在紙上，不曾發表，卻是林莎真實生命的點點滴滴。青春生命做愛的快感透過手的傳遞無遺，男性與女性的交媾，延續了生命最極致的臨界點，與大地融成一氣，藉著與大自然力量的結合，成就大地母愛生滅的源泉，快感只是外表的形容詞，真正回味無盡的神髓全透過墨的線條絲絲如扣展現。

在林莎定居紐約至一九九三年所創作的「凍」、「動」、「生」三個系列中，凍、動、生是生命之狀，也是生命之象，更是生命的三個形式。林莎在接受黃茜芳的專訪中稱，他深信生命是從凍開始，凍代替了死亡，可視為生的一種暫休不是終止。從凍而動，生命從睡眠狀態轉化成為動的形式，繼之有生的系列，成為人世的活動。壓克力顏料、雕塑顏料及現成物上的畫布，卻掙脫不去如濃墨般的沉重，更加加重厚實的力道，例如冥紙與緞帶，適正反應台灣民間祭祀與鬼神互通的媒介，緞帶則是生命受傷、復原循環不息的定理，無不是他反思成長母土與生命職志的符碼。〈盟〉一作宛如新芽要從土壤中土而出，寓意生命生生不息。黑色疊黑色，厚重拉著觀者疊入無底深淵，林莎刻意用墨堆疊上雙倍的黑，追求陰鬱的效果。他認為，黑中擁隱有造化的聲音，其聲尖銳，屬於鏗鏘的金屬與陶瓷。

林莎在一九九八年至一九九九年間完成的「立立」系列作品，則正如吳曉芳的專文報導所稱，以探討「立立」與自然之間的關係為重點，其媒材運用大多以墨水、顏料等多媒材畫於宣紙上為主，但作品本質與內容源自五行之說的「金、木、水、火、土」，也就是天地間五種最重要的物質與基本元素。而五行相生的「木生火、火生土、土生金、金生水、水生木」配合當時二十四節氣的運行，則構成了所有「立立」系列作品表現的演進過程。

基本上，九八年的「立立」是由命理學中的「四綠五黃」結合人與中國文字「立立」的造形而成，深度剖析命理色彩與人的關係。林莎試圖藉由預知人類命運的傳統學說及為表達人而衍生出的文字架構，轉回到基本點去剖析人的本質與動向。尤其九八年初用銀、黑、金黃色大筆揮灑及小筆點出的〈60.98.立〉及〈60.98.立立〉，是林莎親身體驗禪的空靈境界的單純表現。九八年底的〈60.98.貳〉等作品畫面開始朦朧、混濁，象徵「九紫」成火燃燒、天（陽）地（陰）融合、歸土即將成金的演變過程。

九九年的〈60.99.壹〉作品，則呈現「九紫」產生「一白」的轉化過程。當泥漿還在土裡醞釀翻滾時，閃光悄悄地劃過天際，預示二〇〇〇年金龍的出現，這時林莎已經把《易經》的理論拉進畫裡卻尚未將其完全呈現。九九年夏天以後的作品，才正式帶進宇宙木星與易經陰陽相生相應的理論，並以尺寸較大的畫布表現當時自然界樹木繁盛旺茂的景象。〈60.99.卯〉是用立字來呈現二千年金龍即將成形出

現前努力伸張的強大力量，林莎希盼金龍能在良辰吉時的卯時出現。在〈60.99.立〉中，獨一無二的金色立字則非常清楚地呈現金龍的降臨。

〈60.64.2000〉曾於九二一大地震之後在國美館發表過，它證明易經中大地天地人調合的意象，陰陽交錯，成就大地，頗具意義。60是白牆面張掛的六十個草繩圈，中間綴以各式草藥，在海中浸泡約八年的古木放在乾坤陰陽的龍穴上，自成強烈呼應。中國曆法由天干與地支搭配形成，一輪是六十年，正是一甲子，六十個繩圈代表一甲子，採擷草藥隨節氣替轉而變化，強調四季與天文、地理、氣象等自然因素的互動關係。

此外，中國人深信出生時本命繫著紅繩，取吉祥之意，代表好的開始，所以用草繩表示甲子。卦，相傳起於伏羲氏，是易經八卦的一部分，64代表八八六十四卦，指宇宙間萬物的關係，是風水之學重要理論，可預知生老病死，以及萬物生息的規則或變化。乾坤是最上卦，亦稱地天泰，乾是天，坤是地，以泰解天地，選用三個銀色圓形雕塑，「水地天火風雨雷山」呈現六十四卦中玄與空的交互影響。二〇〇〇年是是進入二十一世紀的千禧年，正是中國人的庚辰年，也是龍年，與五行中的金結合成為金龍年，在《易經》中意義非凡。

另一〈四綠五黃〉作品，則是透過燈箱發光，有一種靜謐卻詭異的氣味，原來中國相書有九星：一白、二黑、三碧、四綠、五黃、六白、七赤、八白、九紫。五行中，四綠代表木星，五黃代表土星，土木相生，相輔相成，意指大地與萬物密不可分的關係，重墨繪出木形，取「爻」與「一」的象形組合，表現彼此的相匯。綠色則代表草木繁衍，傳達生命的訊息，燈光代表人們生存不可或缺的陽光，產生一種刻意營造的光合作用，也表達出自然界運行之道。

六、結語：
東方現代水墨繪畫的第三條路

（一）新人文主義的實驗精神

巴舍拉（Gaston Bachelard）在〈空間詩學〉分析原型意象時，他關心的重點是空間原型的物質想像。他將想像分成兩個範疇：形式的想像和物質的想像。形式的想像形成的是各種意想不到的新意象（image），這些新形象的趣味在於其圖式化，有各種變樣，可以發生在各種意想不到的情境當中。而巴舍拉所關心的是物質的想像，在物質的意象當中，意象深深的浸潤到存有的深度中，同時在當中尋找原始和永恆的向度。如果我們處理的是想象的概念層面，那麼我們處理的主題就是形式的想像；如果我們處理的是意象的物質感受層面，不論是視覺、聽覺、觸覺或嗅覺上的感受，我們處理的主題就是物質的想像。巴舍拉並在現象學心理學的層面上討論了金、木、水、火、土等物質原型。

畫家與詩人是天生的現象學家，他們注意到萬物會跟人類說話，這個事實的結果便是，如果人類讓萬物的這種語言得到全然的尊重，人類就會與萬物有所接觸。如果藝術家能夠藉由詩意象的關聯，將一個純粹昇華（sublimation pure）的領域離析出來，帶著它無以數計、澎湃洶湧的意象，透過意象創造的想像力，才開始活躍在自己的天地裡。一件作品要能長期處於純粹清新的發生狀態，使得它的創造成為自由的

實踐，這正是必須要付出的代價。問題的根本並不在於精確複製一幅已在過去出現過的景象，而在於藝術家必須完全讓它以耳目一新的方式再生。這也就是說，藝術家並不是依他的生活方式來創造，而是活出他的創造之道。

綜觀九〇年代前後，林莎在藝術上的進展是驚人的，由水墨、多媒材到空間裝置，由形式、內涵到人生哲理，林莎經由不斷試煉，終於跨越了他藝術的新世紀，表面觀之，他的藝術愈來愈艱深而難以理解，其實不然，因為他已勘破藝術的迷障，回歸本體，回歸他融合水墨傳說，當代表現及醫病醫人的原點，把這些凝聚在一起，才能顯現真實的自我，也才能顯現藝術的內在力量。

學易之後，可以無大過矣。林莎的跨世紀是水到渠成的，儘管畫幅變大、材料變多、空間變複雜，但裡面有其「不易」的中心思想，所以隨手可以拈來，至龐大也可以至「簡易」，林莎藝術之「變異」，其實是水墨傳統結合當代藝術跨入新世紀時，值得我們仔細觀照的新人文主義的「實驗」新指標。

（二）融合東西的第三類文化

在愛德華・索雅（Edward W. Soja）的《第三空間》（Thirdspace）裡，鼓勵人們用不同的方式思考空間，不用拋棄原來熟悉的思考空間和空間性的方式，而是用新的角度質疑它們，以便開啟和擴張已經建立的空間想像的範圍及批判的敏感度。第三空間是個刻意要保持臨時性和彈性的術語，企圖掌握實際上是不斷移轉變動的觀念、事件、表象和意義的氛圍。霍米・巴巴（Homi Bhabha）的第三種空間（Third Space）則認為：「所有文化形式都持續處於混種的過程，對我而言，混種（Hybridity）就是第三種空間，它讓其他位置得以出現。文化混種的過程產生了一些不同的東西，一些新穎而無法辨認的東西，一種協商意義和再現的新區域」。

拉丁美洲「食人族宣言」（Anthropophagite Manifesto）當可做為台灣新水墨畫發展的最佳借鏡。在超現實主義影響拉丁美洲的漫長掙扎過程中，當巴黎的超現實主義變成歐洲知識界的主要勢力時，許多拉丁美洲的藝術家已開始轉而致力以大眾生活為題材。巴西的奧斯瓦德・安德瑞（Oswald do Andrade）在《食人族宣言》中鼓勵拉丁美洲的藝術家運用歐洲的前衛觀念以為滋養，去發掘本身的能源與主題。就巴西人而言，也就是指其印第安與非洲的傳統資源，他們逐漸建立起拉丁美洲魔幻寫實主義（Magic Realism），尋得明確的身份認同，而有別於原來啟迪他們的歐洲超現實主義。

如今全球文化統一的概念是沒意義的，它忽視了相反的趨勢：非西方文化在西方的影響。它使人忽視了全球化過程中的矛盾，無視於接受西方文化過程中地方的角色，例如透過當地文化吸收和重塑西方文化要素。它忽略了非西方文化彼此的影響。它不識混合文化，例如國際音樂舞台上第三類文化（Third Culture）的發展。它過度強調了西方文化的一致性，而且忽視了許多從西方及其文化產業散播的標準，如果我們追究其來源，便會發現它們其實是不同文化潮流的混合物。

身處世紀交替的藝術環境，一個藝術家對藝術走向的嗅覺，更須相形地敏銳，而對「後現代」之後的藝術表現，在傍徨中極需不斷的摸索與思索，因此在題材、媒材及表現形式的選擇與開發上，都得做迫切

及需要的調整。而林莎的作品在世紀交替之際,即再現了這股沿襲中的反叛勢力,以中國的《易經》、命理哲學入畫、作裝置,打破了命理哲學止於文字敘述的框圍,是一種反叛;而以中國傳統水墨配以抽象表現的手法入畫,是為沿襲。

黃文叡在〈易念、意念與藝念的結合〉專文中評稱,林莎的創作自覺中,包含非常強烈中國文化意識,尤其以八六年之後的創作,不論是油彩還是紙上作品,都不時透露出傳統中國藝術中的「意識美學」,如將林莎此時期的作品歸納為抽象風格的表現,似乎忽略了在這層「意識美學」背後所要傳達的人文關懷。因此,在藝術語彙的選擇上,以「中國傳統美學為背景的抽象表現主義」來詮釋他此時期的作品,似乎更為接近林莎「第三類文化」選擇的美學傾向。

(三)曖昧與邊際的東方特質:禪境

台灣當代繪畫的發展反映了華人當代文化轉型期的多元性,尤其是九〇年代後,這種多元性不僅表現在它對東方藝術傳統方法與風格的突破,還表現其以觀念主義方式更加全面、深入接觸到東方文化歷史與社會現實的多重層面。台灣藝術家在現階段所擁有的文化自覺,不只豐富與發展了自身的繪畫歷史,也是為整個繪畫注入了新觀念。當今不論旅居海外或海峽兩岸的當代華人藝術家,他們的成長背景及作品樣貌雖然各異,但在內涵及精神上,均相當接近新人文主義(Neo-Humanism)風格。此種結合東西文化的現代新人文主義,具有曖昧與邊際的(Ambiguous and Marginal)東方特質。什麼是曖昧與邊際的東方特質?簡言之,那就是甩不開的東方情結,無意中表

露出來的禪境。林莎的現代文人的空間詩學,在內涵及精神上,相當接近現代新人文主義(modern neo-humanism)風格。

在西方的抽象表現繪畫發展中,雖透過抽離與簡約的過程,強調直接的視覺感受,然這種過於淨化的視覺形式,卻常因創作者的修為與精神境界的不一,降低了主題的共鳴或流於形式,淪為一種「純符號式」的表現模式。我們以林莎二〇〇〇年的「No.0」作品為例,雖也是一種視覺符號,然在賦予生命之後,卻又開發了符號之外的另一種意境,是為絃外之意。而「零上」所釋出的空靈訊息,挑戰虛實相映的視覺空間,更推視覺語言的運用於極至。林莎作品中所隱含的此種「絃外之意」與「空靈訊息」,即所謂現代新人文主義的「禪境」。

林莎九〇年以來在創作上的摸索,不論在主題、媒材與表現形式上都有所突破與創新,尤其在紐約這個藝術的大染缸裡,唯獨像林莎這樣選擇既不受傳統束縛,又不隨波逐流的創作方向,才能在這場相當孤獨的創作之旅上開闢新局。處在世紀的交替,思考著如何在藝術創作的觀念與本質。

(四)不受時空和國界限制的的跨文化性

福科(Michel Foucault)認為我們不應該忽視時間和空間之中關鍵性的交叉點,在一個文化架構中處理視覺素材,意味著發掘出視覺與時空交會現象的新方法。從今天的觀點來看,菁英文化與人類學資料,似乎都以不同的方向指向現代視覺文化,而視覺文化具有交流性與混雜性的,簡言之,就是跨文化的。

密卓夫(Nicholas Mirzoeff)指出,視覺文化研究應該要以動態、流動的方式來運用文化,而非以傳統

人類學的觀點來進行。這種觀念就是古巴批評家歐帝斯（Fernandi Ortiz）所謂的跨文化（transculture），它所意味的並非只是從其他文化汲取成份，這是英文字文化適應（acculturation）真正的意涵。

談到跨文化的本質，它並不是只發生一次的事件或者共同的經驗，而是每一代以自己的方式更新的過程。在後現代的今日，那些以往堅定地自認為居於文化核心的地方，也同樣體驗到文化的轉化過程。跨文化並非持續在現代主義的對立中運作，而是提供方法分析我們居住地充斥的混雜性（hybrid）、連結性（hyphenated）、統合性（syncretic）的全球性移民離散（diaspora）現象。

雖然林莎畫裡以強烈台灣民俗，和東方式的宇宙觀、生命觀為重要基調，但他卻企圖超越地域性，表達一種國際性的共通語言。他認為藝術創作無關於媒材，無關於主題，重要是在本質。他從具體走向抽象，是想打破形象限制，更自由地傳達心靈訊息。他不認為藝術家應用流派或媒體來歸納，自己也不應給自己歸類，真正的藝術應是沒有時空和國界限制的。

由於傳統文化及藝術教育的不同，華裔藝術家的抽象作品多半以表現主義式為主，在文化基因與藝術轉化的過程中，也顯示了華裔抽象藝術的另類書寫。華裔抽象藝術家如今所擁有的文化自覺，不只豐富與發展了自身的藝術歷史，也為整個文化注入了新觀念。正如我們前面所提到的，當今不論旅居海外或海峽兩岸的當代華裔藝術家，他們的成長背景及作品樣貌雖然各異，但在內涵及精神上，均相當接近新人文主義風格。此種結合東西文化的現代新人文主義的東方特質，正是華裔藝術家甩不開的東方情結，無意中表露出來的禪境。此種跨文化的禪境亦即跨東方主義

（Trans-orientalism）的核心，像林莎具東方精神的抽象造型表現，所隱含此種跨東方主義的禪境特質，即現代視覺文化所具有的混雜性、連結性、統合性，簡言之，就是「跨文化性」。

總之，探討林莎等華裔現代藝術家的跨文化另類表現，亦即與西方不同的「跨東方主義」的禪境特質，而「野性思維」與「跨東方主義」也正是非西方當代藝術家的「跨文化」基本精神與主要策略。

綜觀林莎的藝術演變，他試從《易經》、八卦、中醫、傳統哲學的交互論證中，尋找宇宙萬物最原始的生命訊息，透過他細膩的筆觸及對生命的獨特體驗，呈現在藝術作品上的，不啻為生命中那股沉重的最佳詮釋。誠如黃文叡所言：「林莎，一位替『生命』把脈的中醫，看盡人世的無常與生命的浮載，領悟出一種『願世』而不『愿世』的生命觀。深受家學影響的他，除中醫外，自小更是通熟《易經》、禪學、八卦及五行，加上常年的持續專研與身體力行，參透了天地間宇宙萬物的運行之道，雖身處都市叢林的紐約，然低調、內斂的行事風格，加上那股誓為蒼生立畫的藝術狂熱，不失名為——都市叢林中的隱士。」

｜參考資料｜

・蕭瓊瑞，〈林莎——易念・藝念〉，《抽象抒情水墨》，藝術出版社，2004
・黃文叡，〈易念、意念與藝念的結合〉，《60・64・2000——祈福跨世紀的來臨》，國美館，2000
・石瑞仁，〈蓄勢待發——談林莎的抽象畫作〉，《紅塵。宇宙系列》，山藝術，1996
・余珊珊，〈生命的輕與沉〉，《林莎，1988-1993》，福華沙龍，1994
・秦　松，〈衝突與和諧的秩序〉，雄獅美術，244期，1994
・倪再沁，〈水墨與當代的對話——論林莎跨世紀展〉，典藏雜誌，2000
・吳曉芳，〈林莎的立立系列作品〉，藝術家雜誌，1999
・黃茜芳，〈林莎藝術屬眾生所有〉，藝術家雜誌，2000
・周念慈，〈天地吟歌鄉土寄情〉，藝術家雜誌，1991
・郭　懷，〈中醫師的畫筆——林莎的抽象繪畫〉，炎黃雜誌，83期，1996

林莎作品選輯

星月童年
（1952-1958）

星星、月亮是我童年時舉頭觀望的夢想世界，海邊的沙灘上沒被海水沖走的樹根、雜罐、破船是我用藍色調塗塗、畫畫的題材，拉二胡、村莊的土牆、土屋，和尚漫步在廟牆邊月影的齋修樓，這些是我喜用毛筆寫畫與寫字配備在一張畫上。這個時期常用塗塗改改，蠟筆、鉛筆、水彩、毛筆同時去塗出我所需要的感覺。

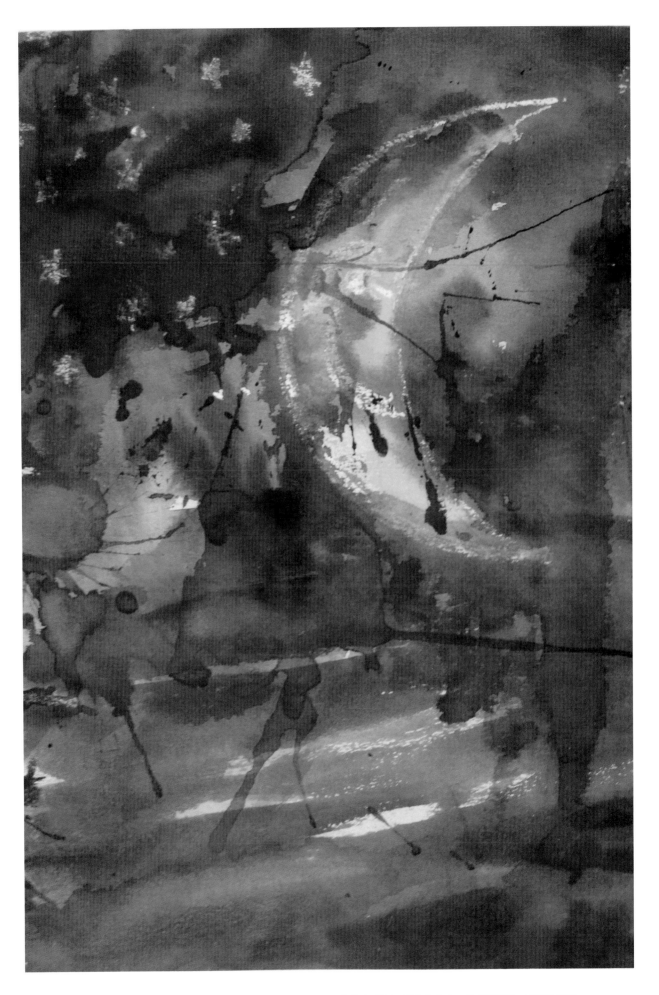

圖1・星星月月　蠟筆、水彩、鉛筆混合、紙　38×25.4cm　1952　每當有星星、月亮的夜晚，都是我回憶，夢想的世界。

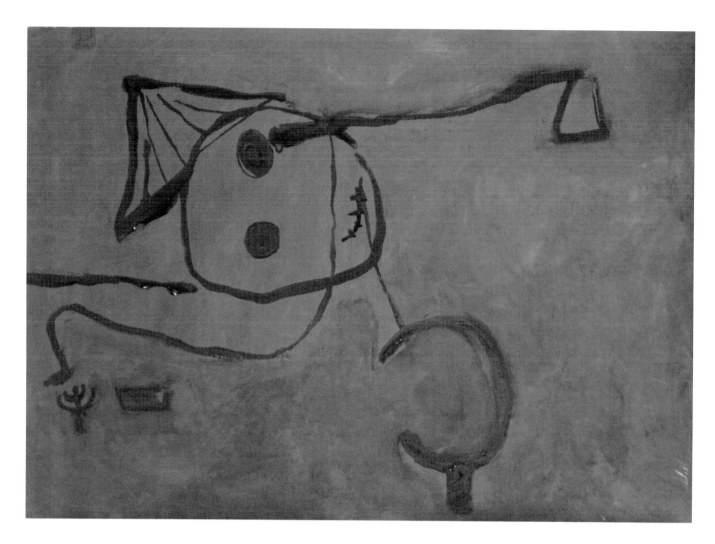

圖2．天黑黑　水彩、墨、毛筆、紙　38×25.4cm　1953　晚飯後乘涼，拉二胡唱民謠，是我家的飯後常事。

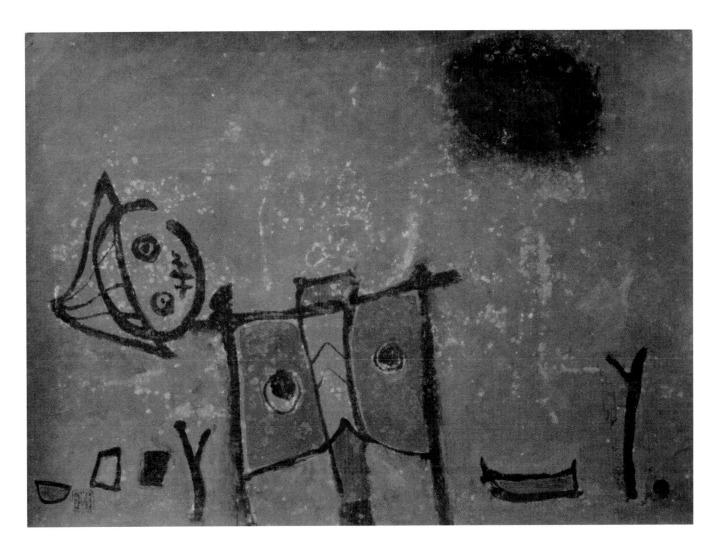

圖3‧藍色海邊　水彩、墨、毛筆、紙　38×25.4cm　1953　沒有被水沖走的「斗笠」與「根樹」、「雜罐」，都入我的畫。

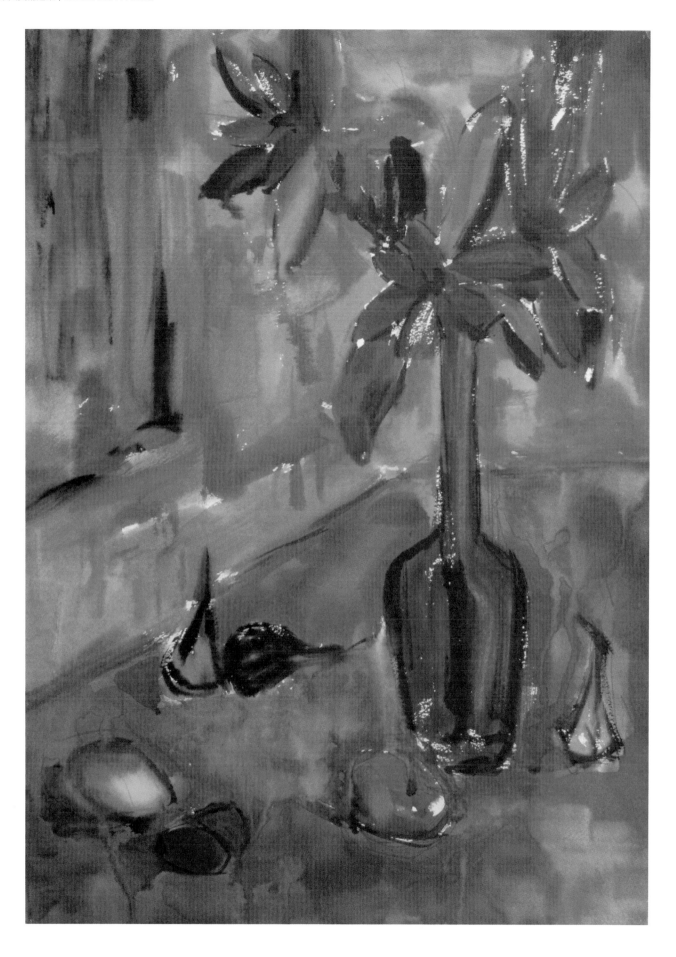

圖4‧喇叭花　水彩、蠟筆、紙　50.8×38cm　1953　窗台上插個喇叭花在酒瓶上，放個蒜頭、桶子，是簡單配置的習慣。

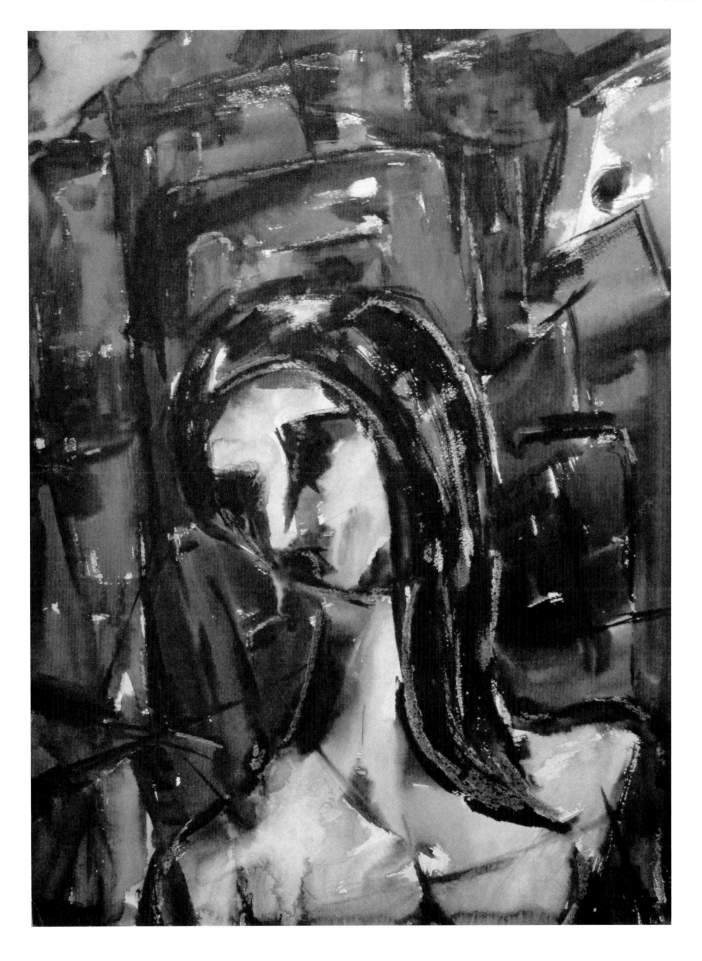

圖5 · 少女　水彩、蠟筆、紙　38×50.8 cm　1954　用院子的半剖破的石牆為背景，以長髮、露胸描寫少女沉思的主題。

懷鄉心曲
（1959-1969）

故鄉海邊的風浪、雲起是我當時關懷的對象，路邊的乞丐、呼起殘者痛苦的哭泣，
「思想起」多少經年往事的堪回，七月半好兄弟的祭拜，颱風來過的前後壓鬱，金紙
燒的紙錢補貼我造形語言表現的需要。田間小徑，山邊溪水峭壁，河山，國色的變
化，都讓我觸感，我用心靈空間描繪水墨的靈視風景。

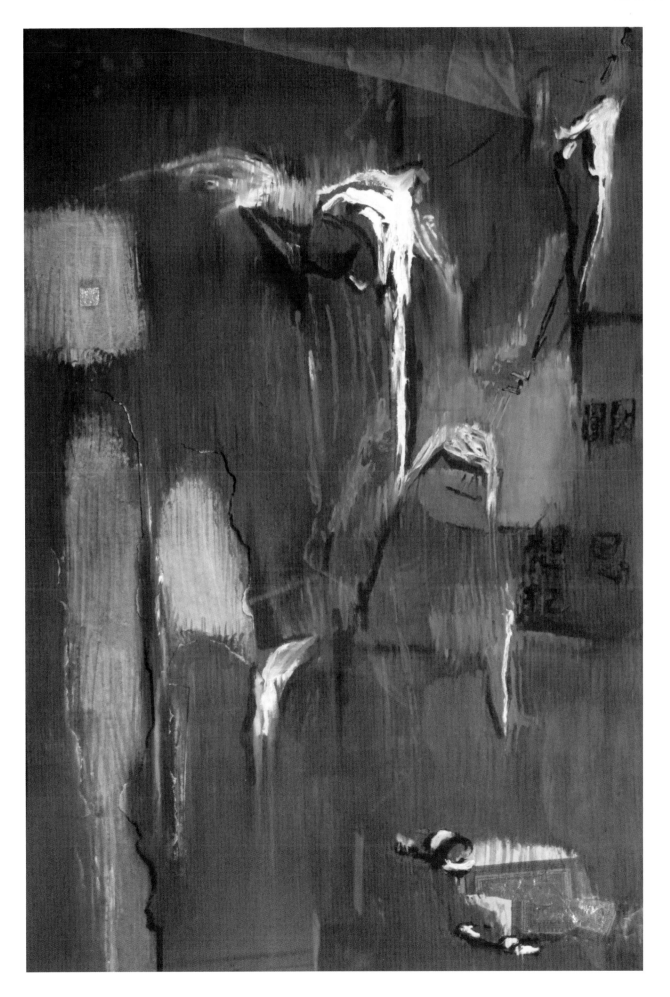

圖6‧乞丐　水彩、蠟筆、銀紙、紙　1961

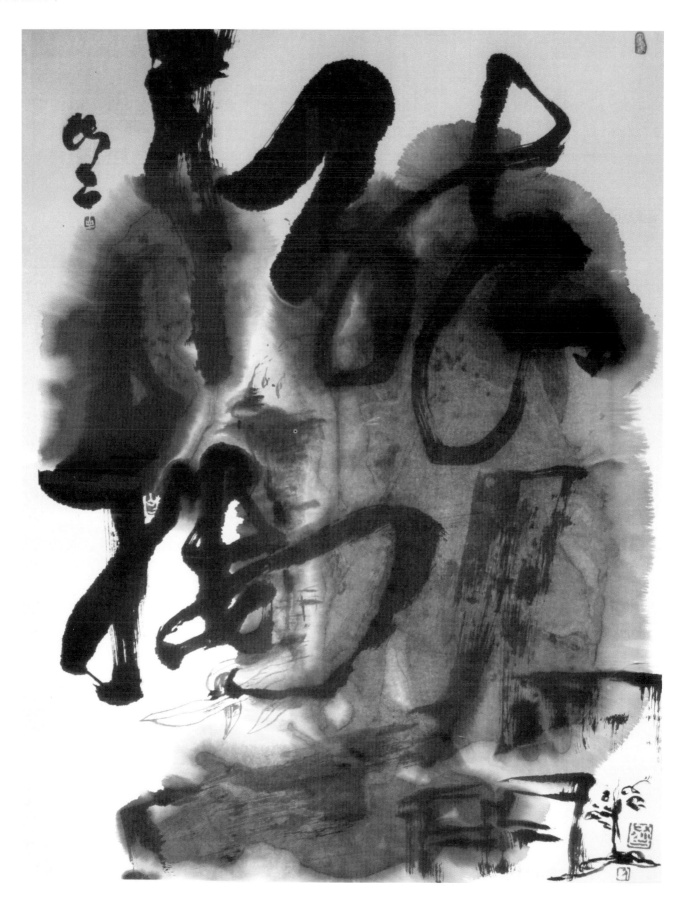

圖7‧醉樓　水墨、紙　91×68cm　1963

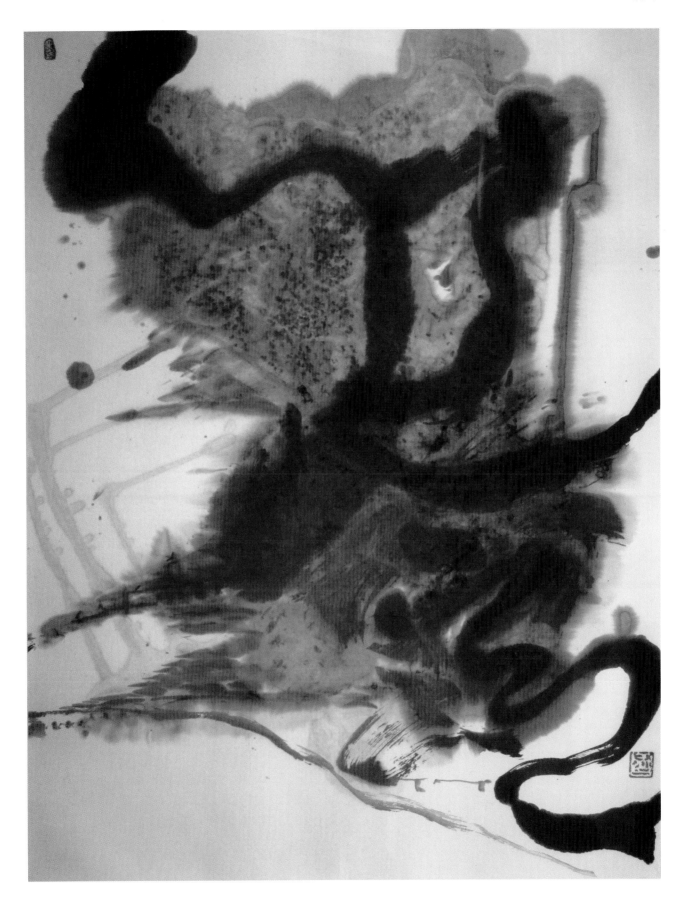

圖8・鄉意　水墨、紙　91×68cm　1963

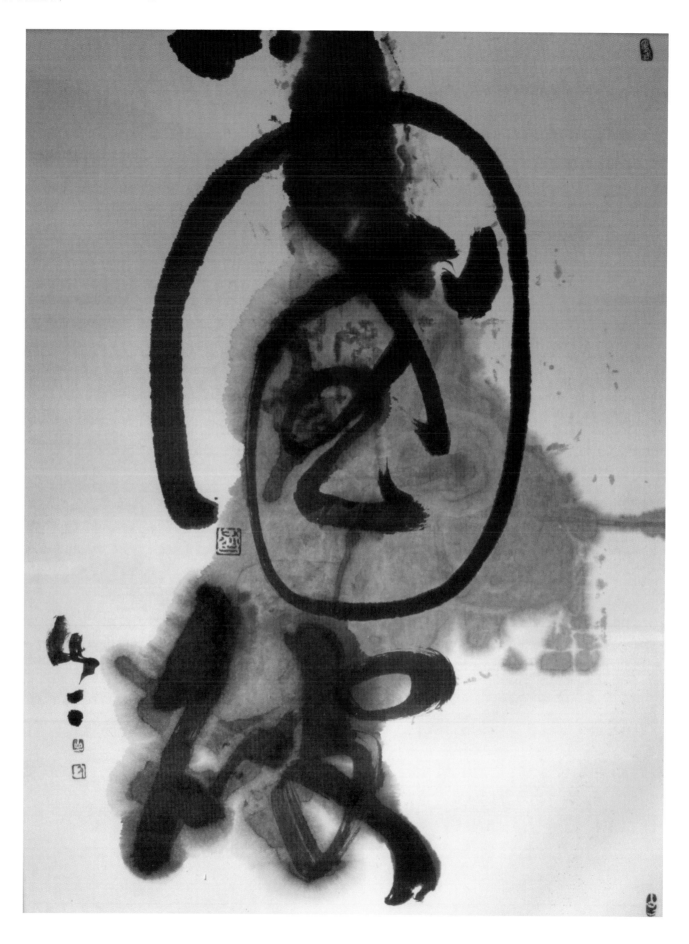

圖9・國破　水墨、紙　91×68cm　1965

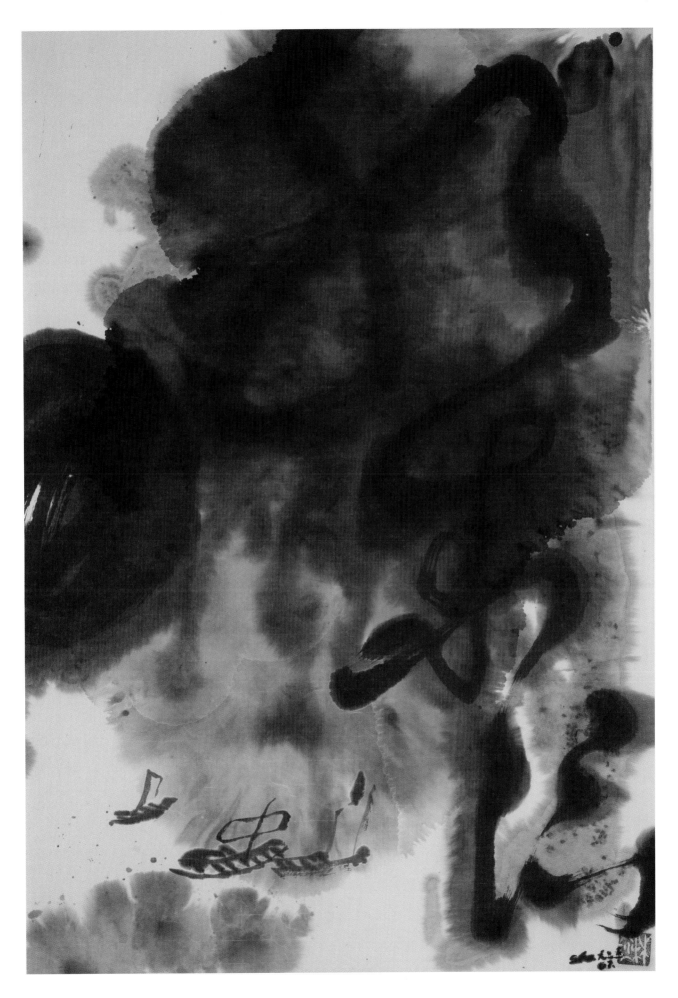

圖10・歸帆　水墨紙上　54×78cm　1967

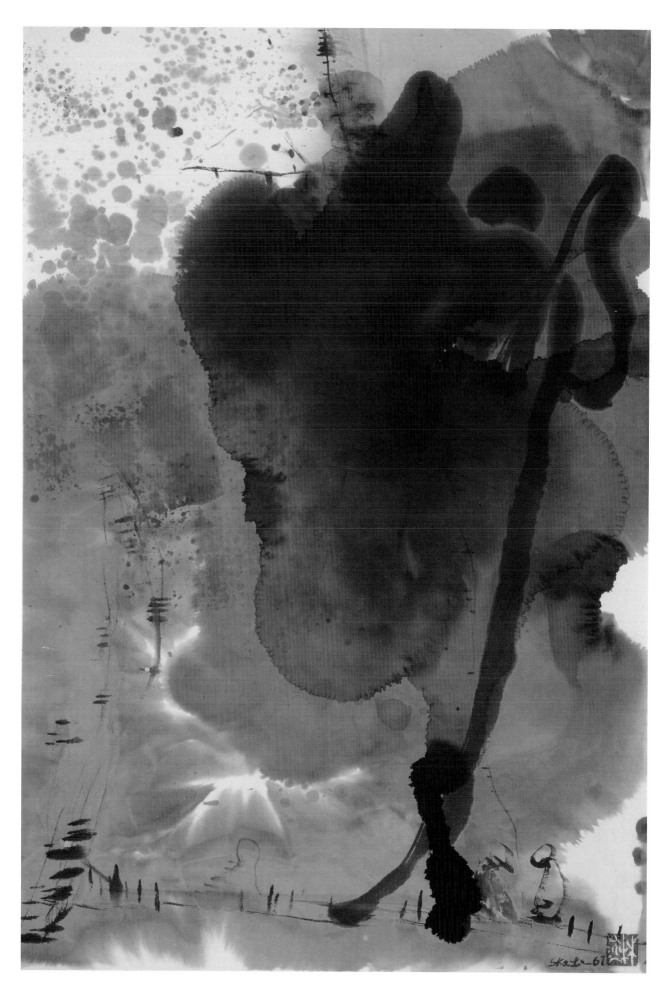

圖11・小和尚　水墨紙上　55×79cm　1967

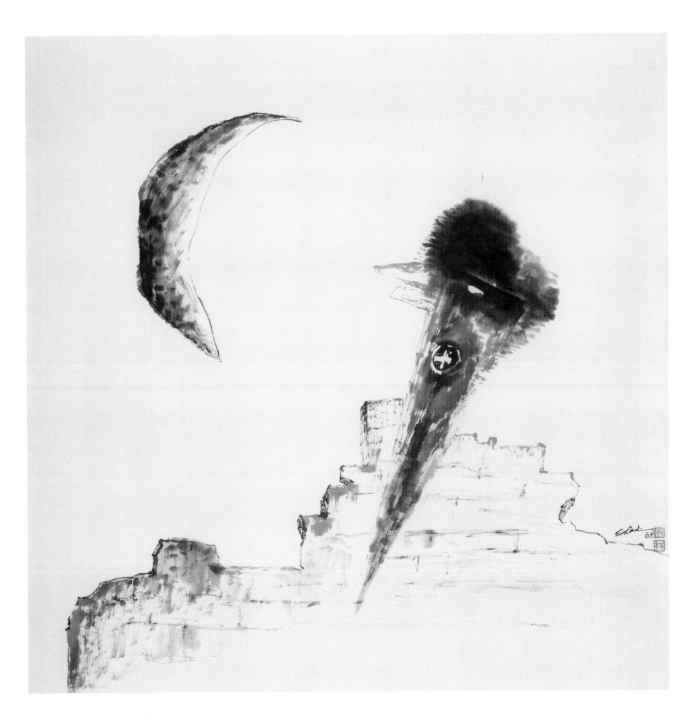

圖12・月兒想起　水墨素描　69×69cm　1968

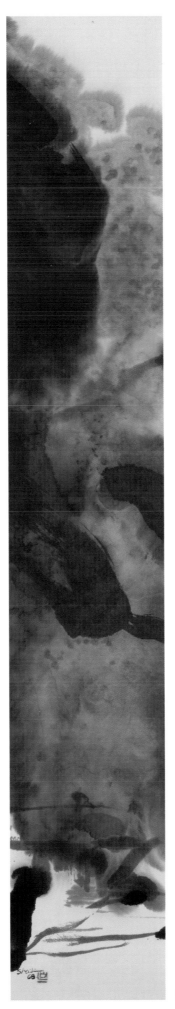

圖13‧小徑　水墨紙上　14.5×86cm　1968

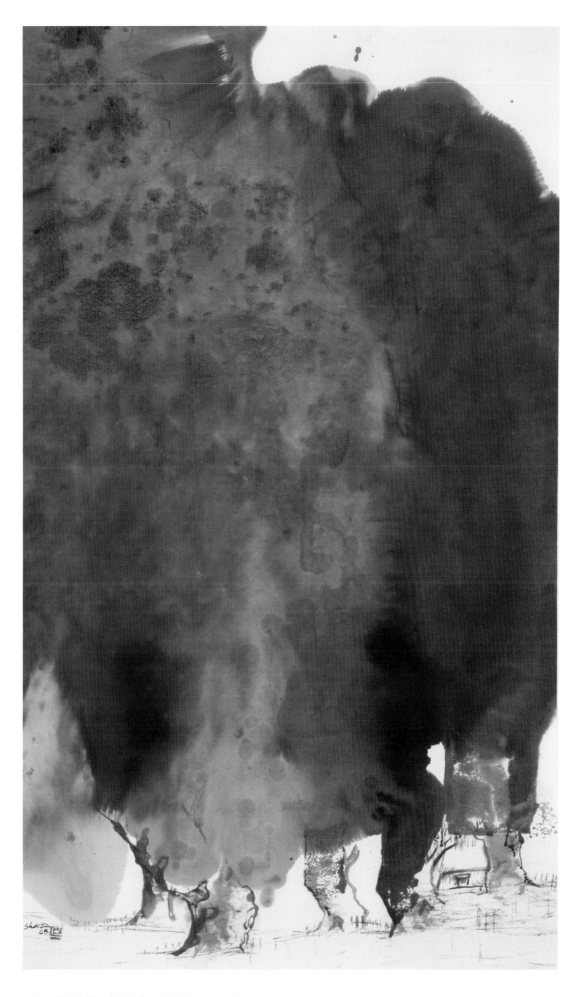

圖14‧樹下小屋　水墨紙上　40×67cm　1968

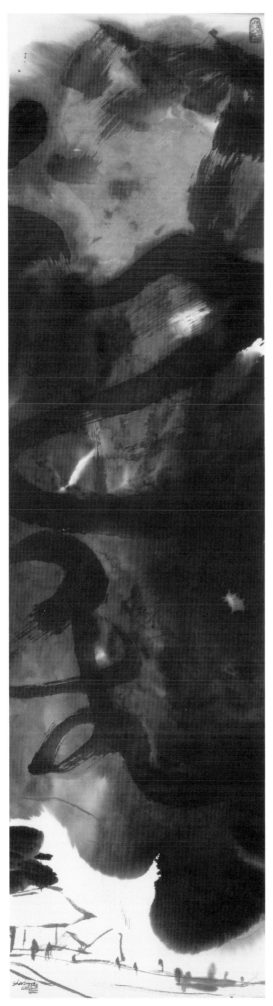

圖15・居士小舍　水墨紙上　24×89cm　1968

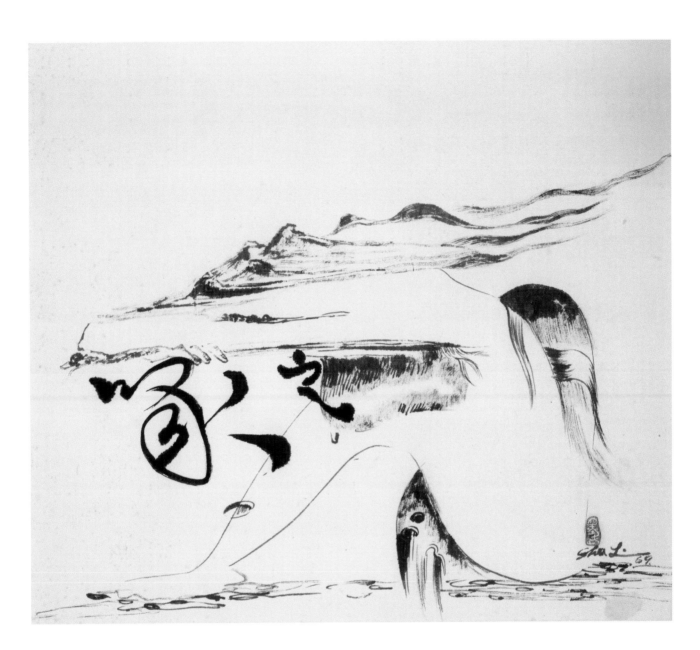

圖16‧啄之　水墨素描　69×69cm　1969

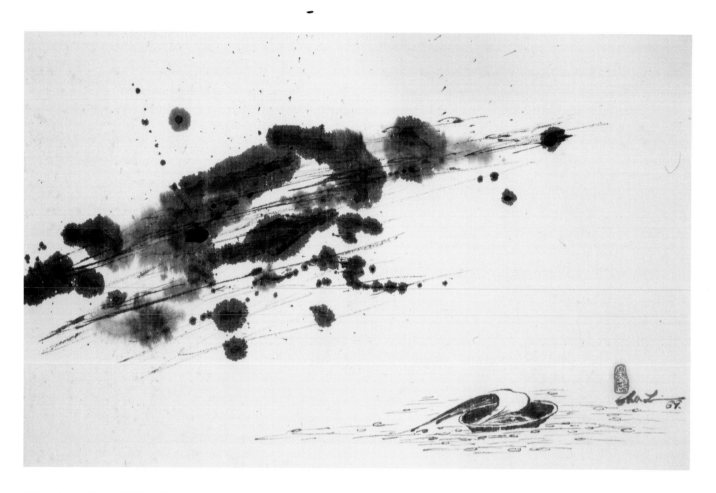

圖17・女人浴盆　水墨素描　138×69cm　1969

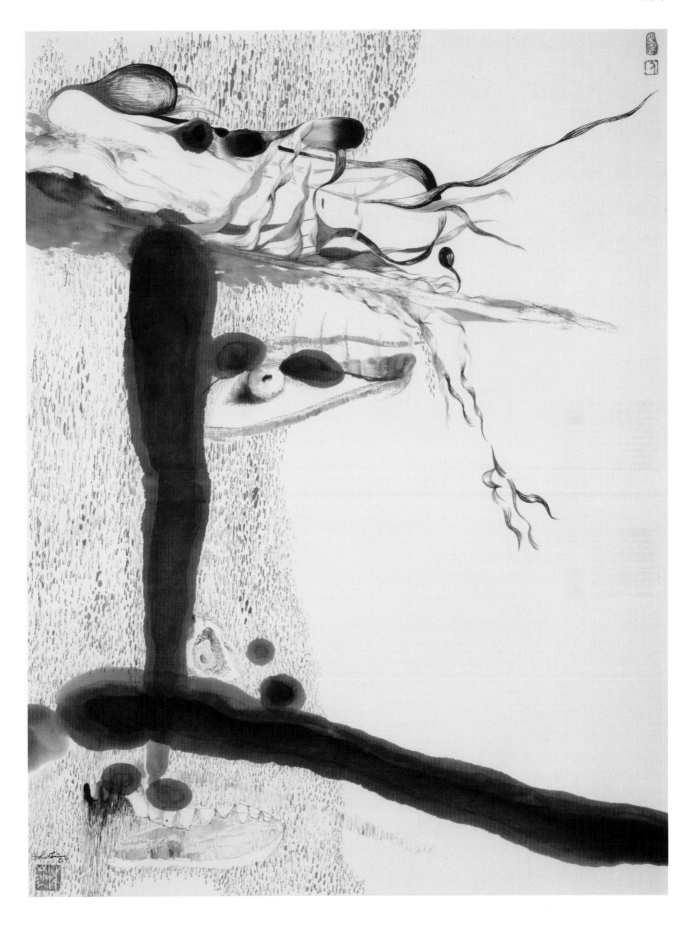

圖18・愛的經典　混合媒材紙上　70×91cm　1969

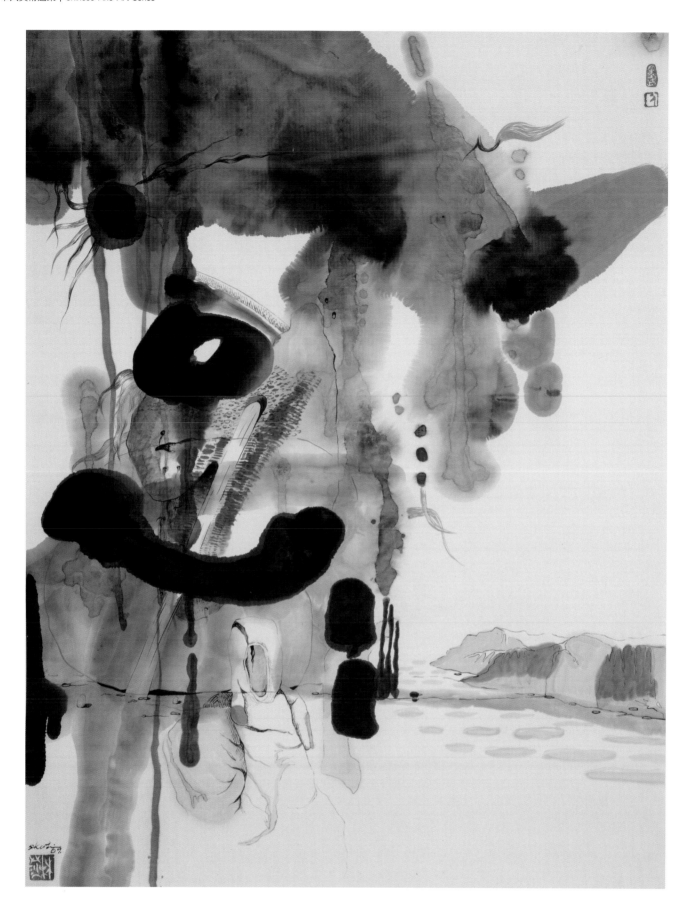

圖19・命門　混合媒材紙上　70×91cm　1969

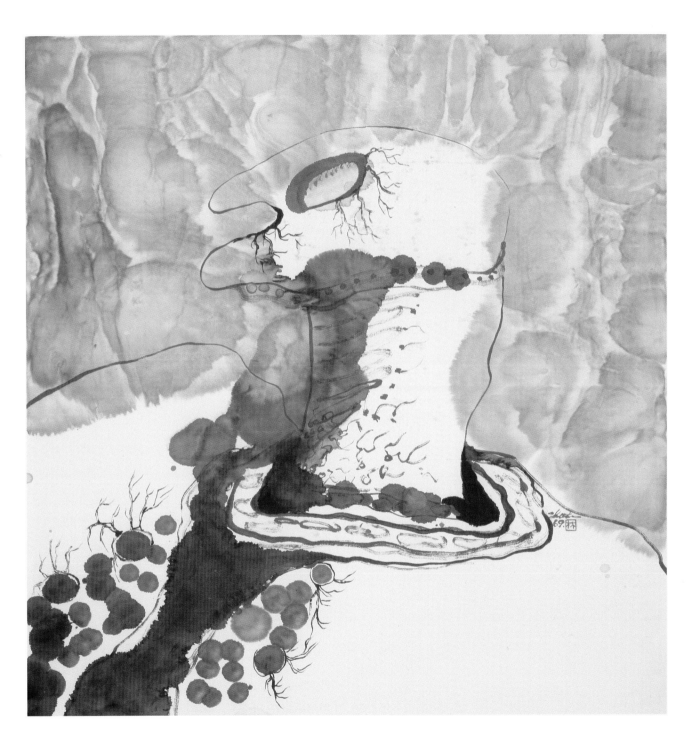

圖20・回龍畔穴　水墨紙上　69×69cm　1969

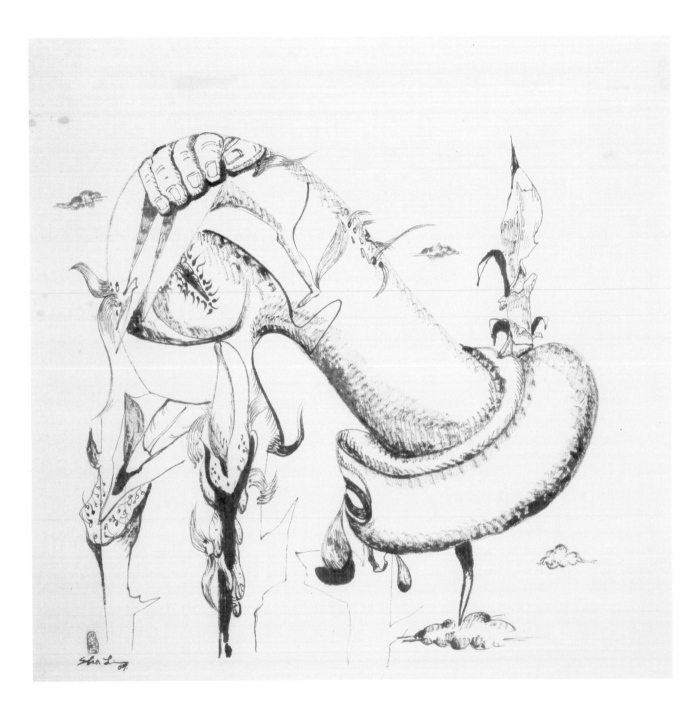

圖21．有子登科　水墨紙上　69×69cm　1969

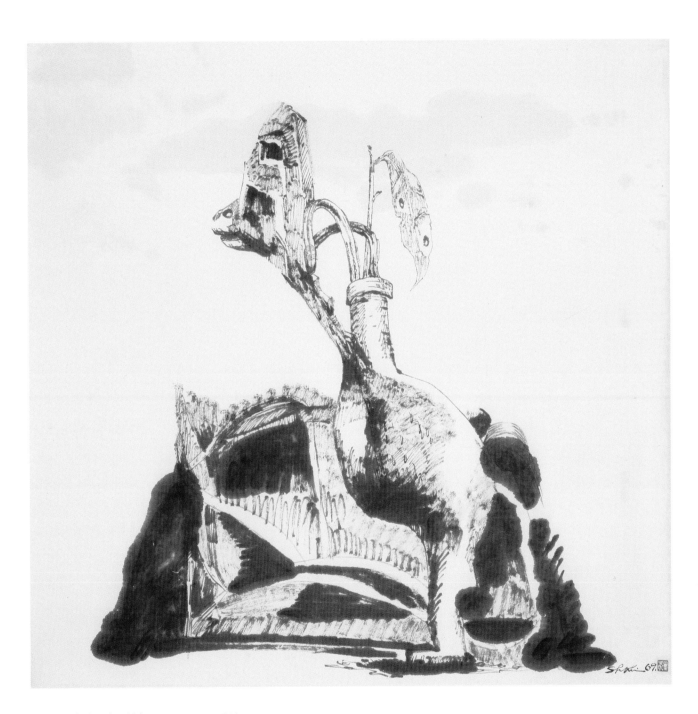

圖22‧藏寶壺　水墨紙上　69×69cm　1969

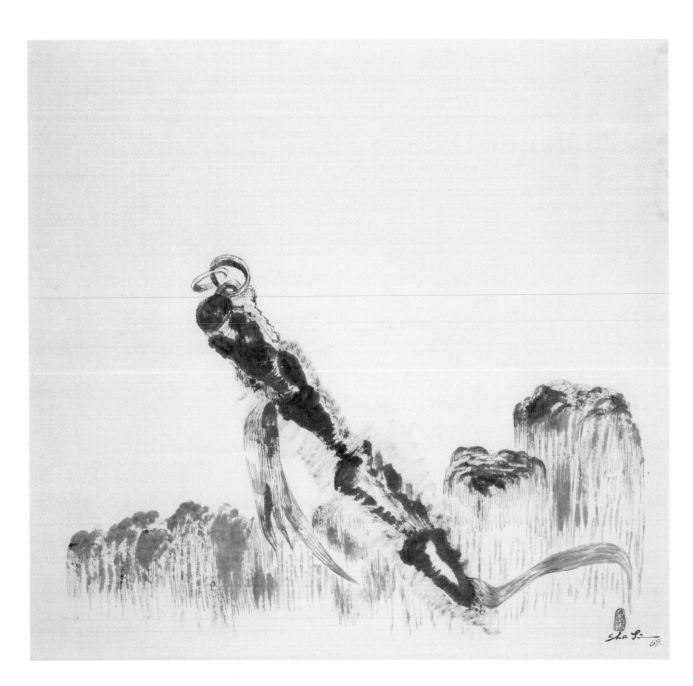

圖23・鳥語飛歌　水墨素描　69×69cm　1969

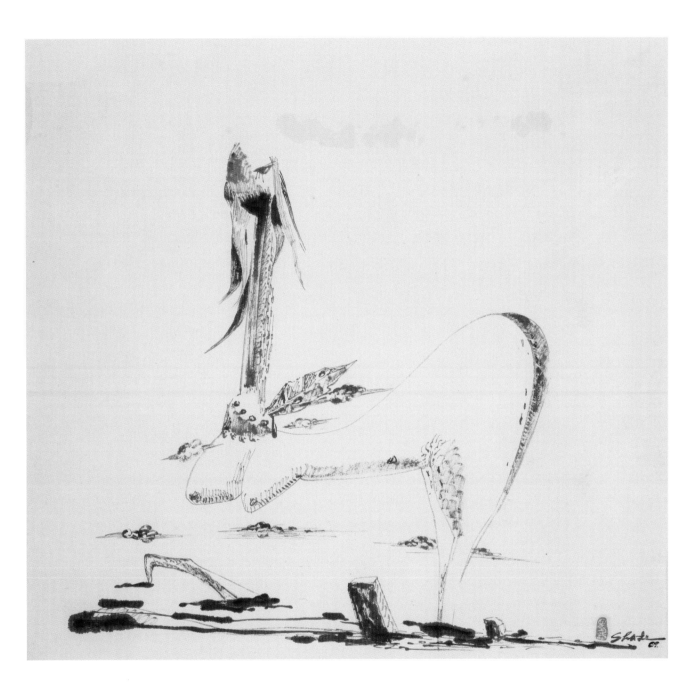

圖24．傲視情野　69×69cm　1969

西班牙三大師的響往
（1970-1979）

生命原點的刻畫、剖析，對三大師的探討、顛覆、表現，對生、死、病、痛的生命原
處的折磨，人體內器官的剖析、性提昇的狂言。

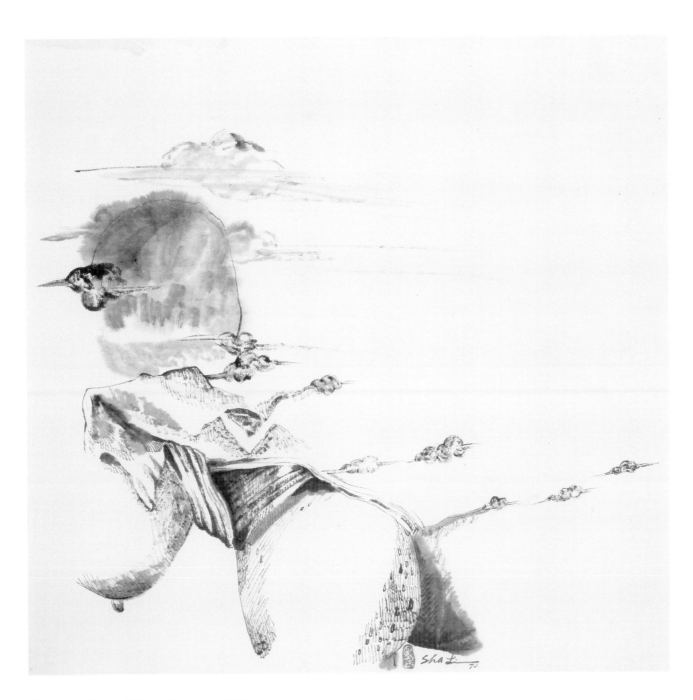

圖25．風吹羅帶　水墨紙上　69×69cm　1970

圖26・文房四寶　水墨素描　69×69cm　1970

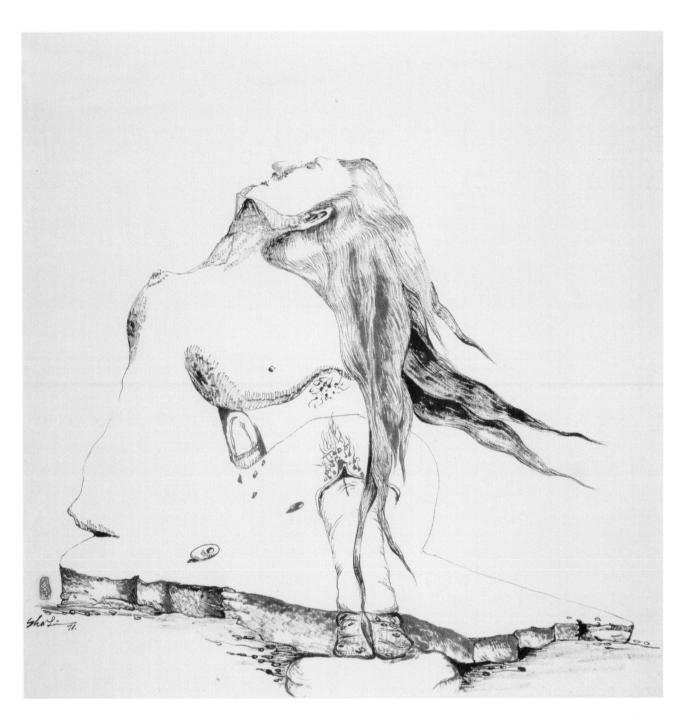

圖27‧陰陽會　水墨素描　69×69cm　1971

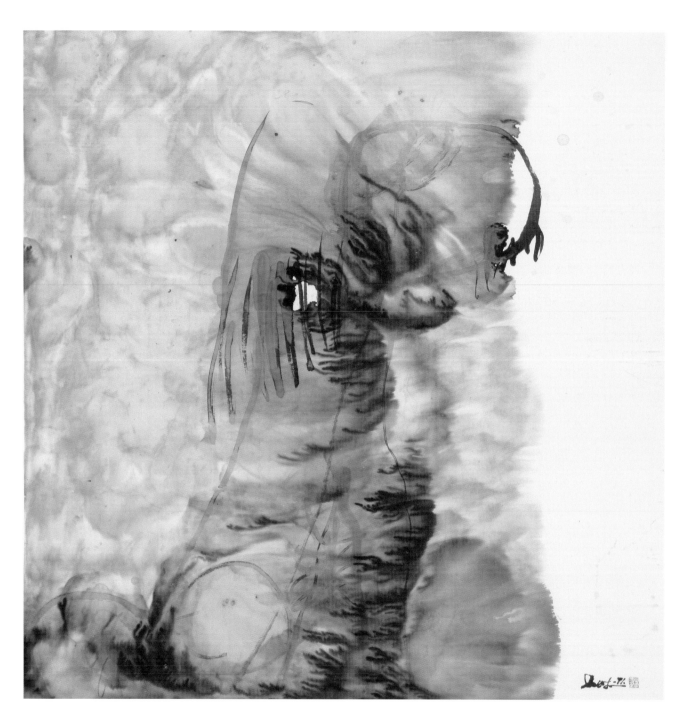

圖28・藏婦　水墨紙上　69×69cm　1971

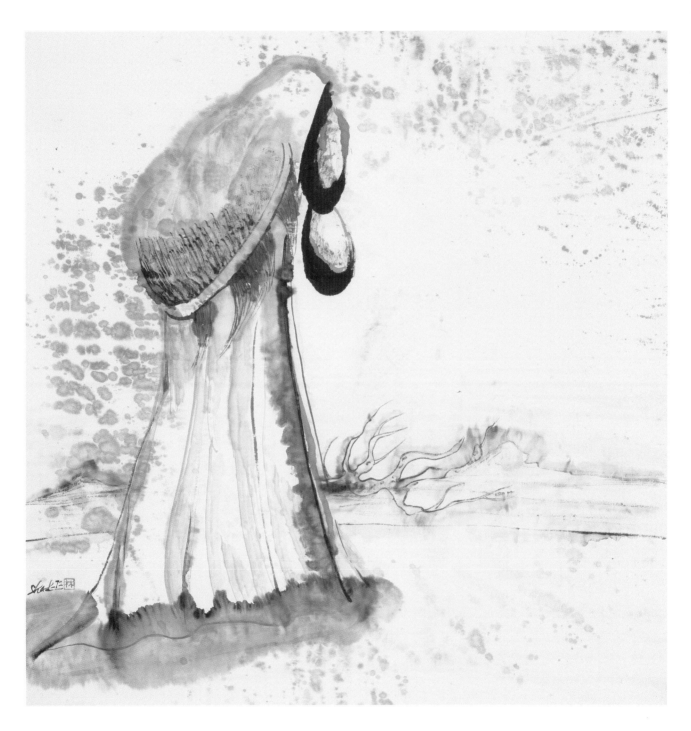

圖29·水龍珠　水墨紙上　69×69cm　1972

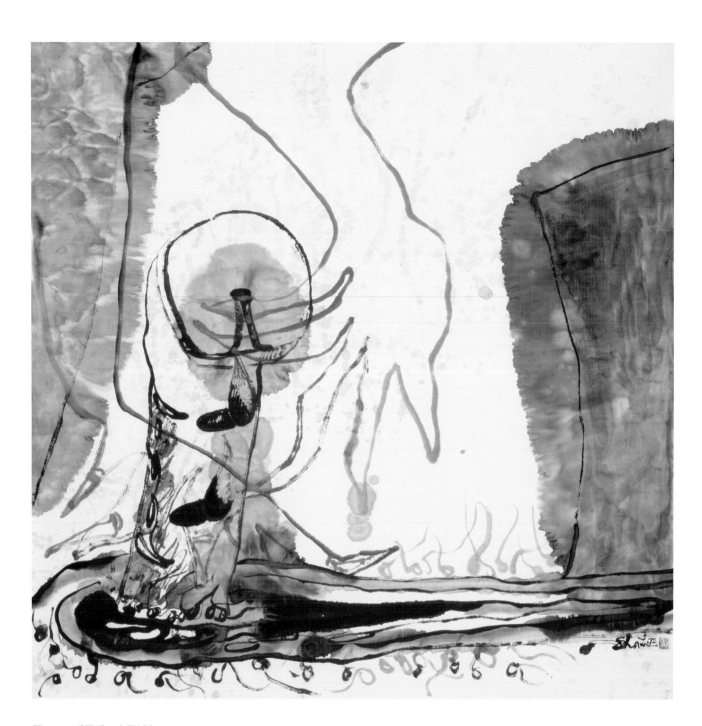

圖30・玉手飄香　水墨紙上　69×69cm　1972

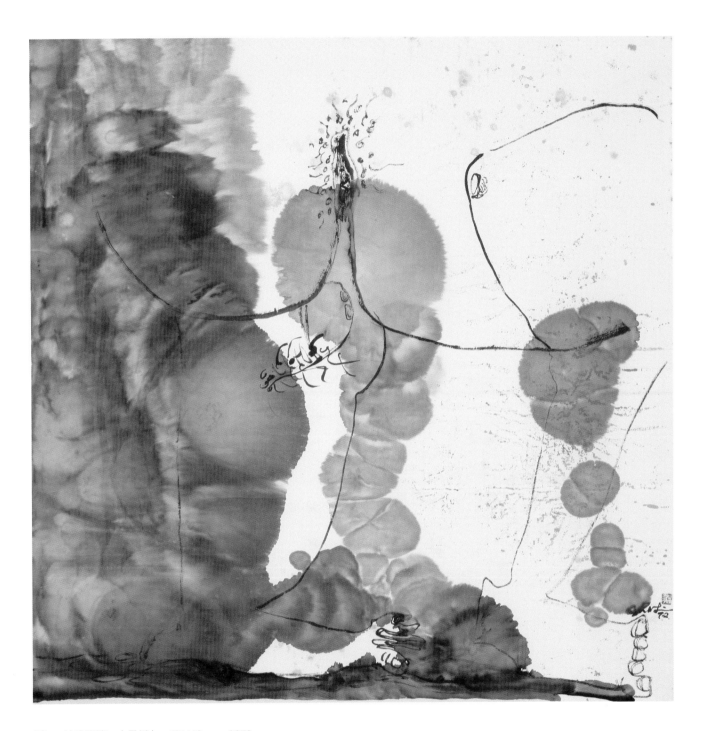

圖31・浪寒雲遮　水墨紙上　69×69cm　1972

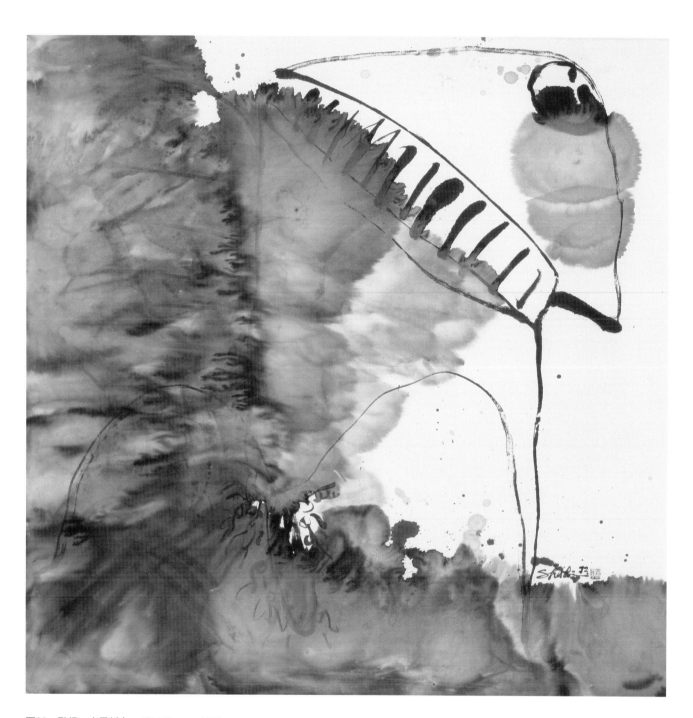

圖32‧豔根　水墨紙上　69×69cm　1972

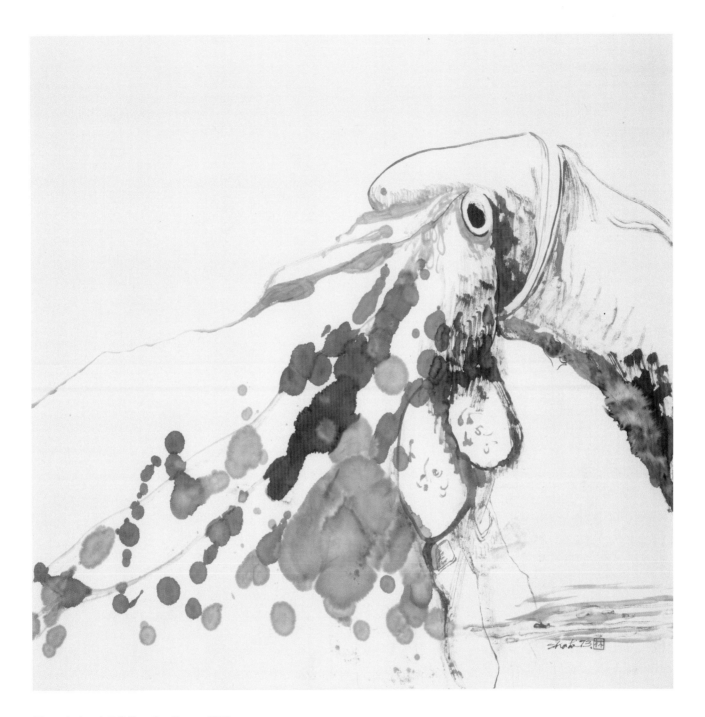

圖33・狂瀉　水墨素描　69×69cm　1973

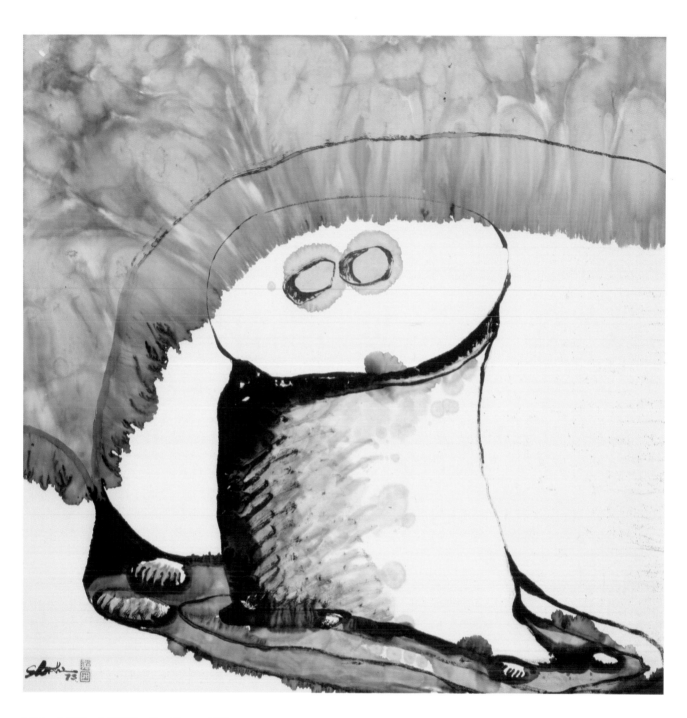

圖34・水龍湖　水墨素描　69×69cm　1973

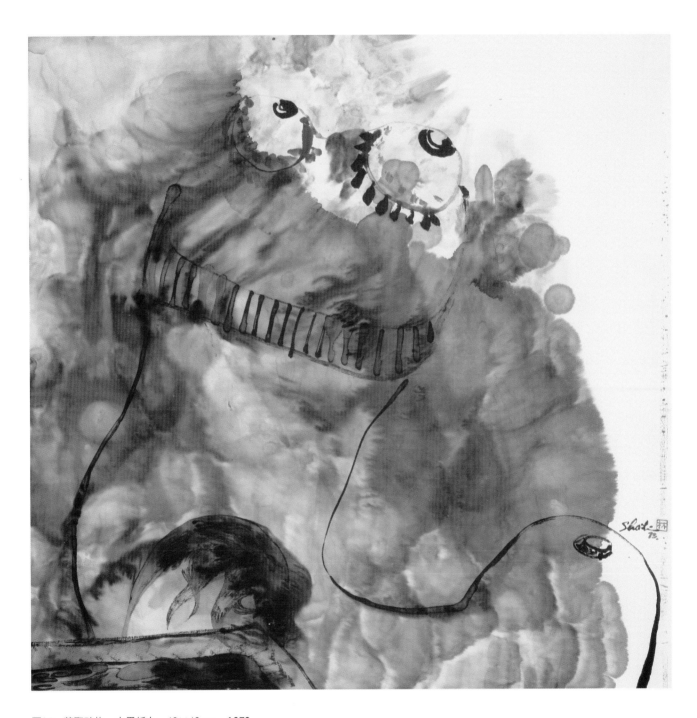

圖35．蕩聚砂格　水墨紙上　69×69cm　1973

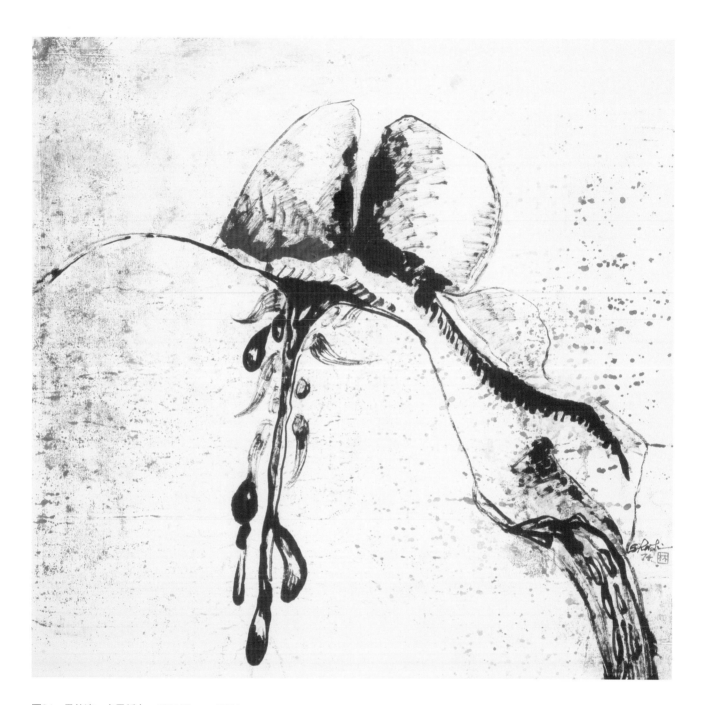

圖36・界外滴　水墨紙上　69×69cm　1974

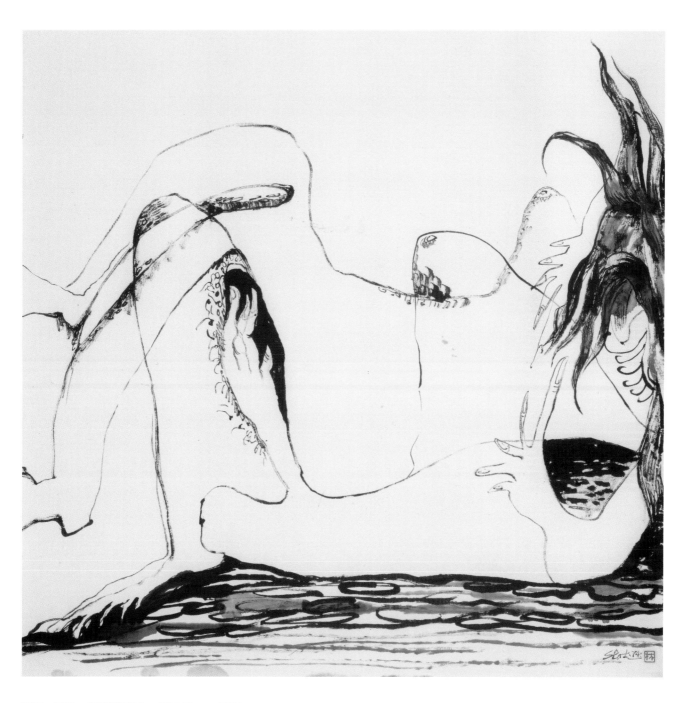

圖37・尋香　水墨素描紙上　69×69cm　1974

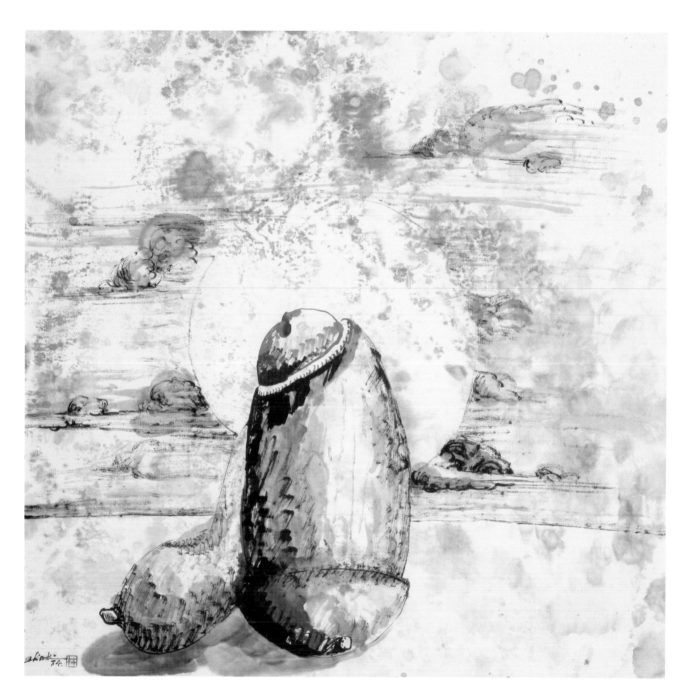

圖38·月圓會　水墨紙上　69×69cm　1974

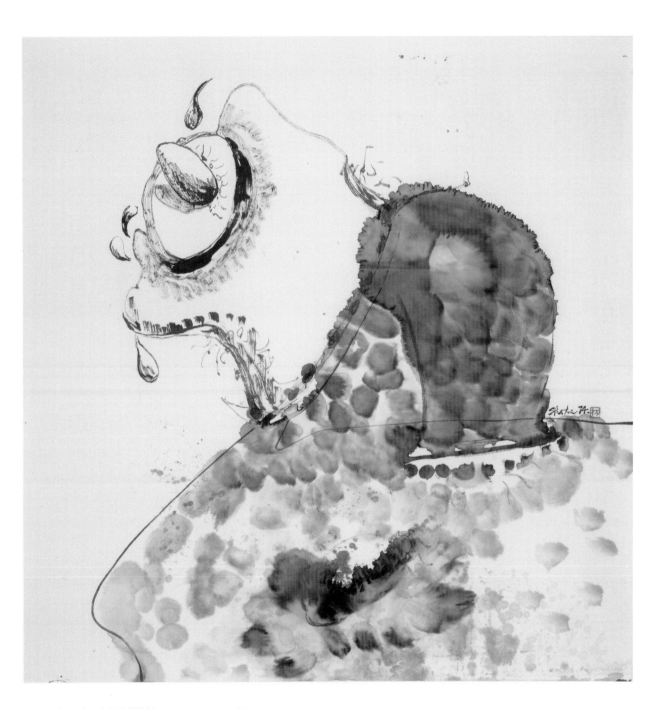

圖39‧含玉珠　水墨素描紙上　69×69cm　1974

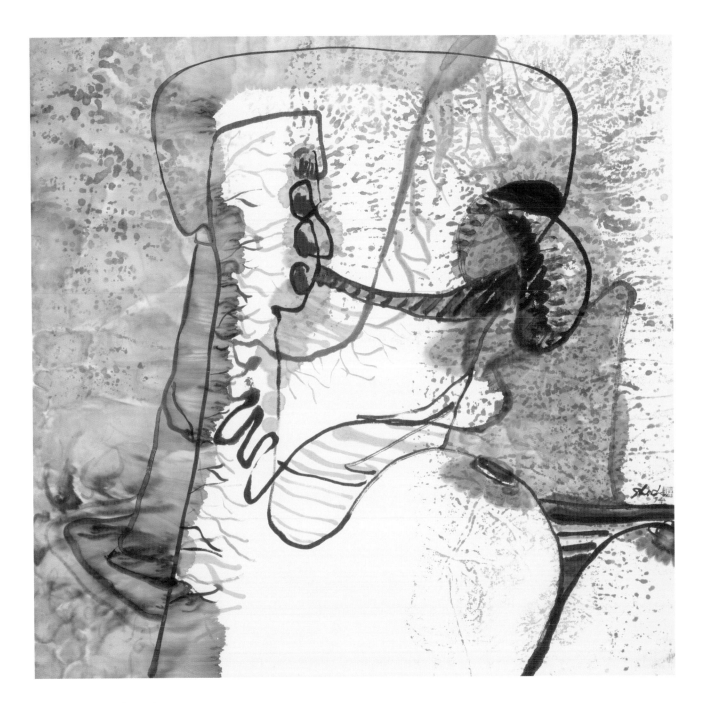

圖40．雙盤龍勢　水墨紙上　69×69cm　1974

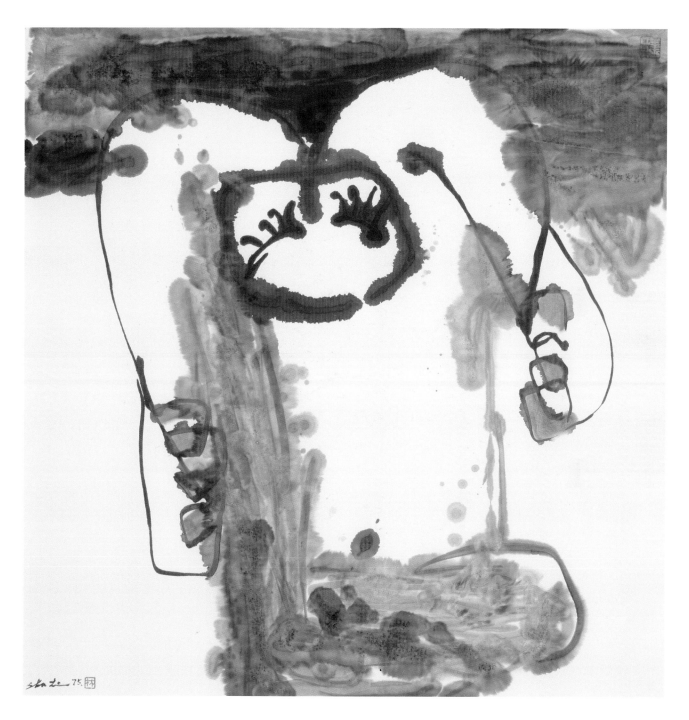

圖41・盤坐　水墨紙上　69×69cm　1975

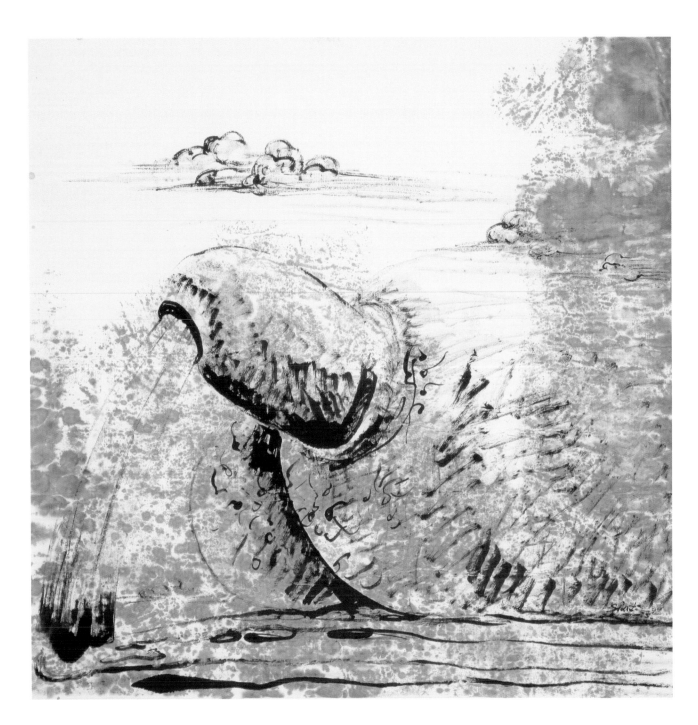

圖42・醉湖　水墨紙上　69×69cm　1975

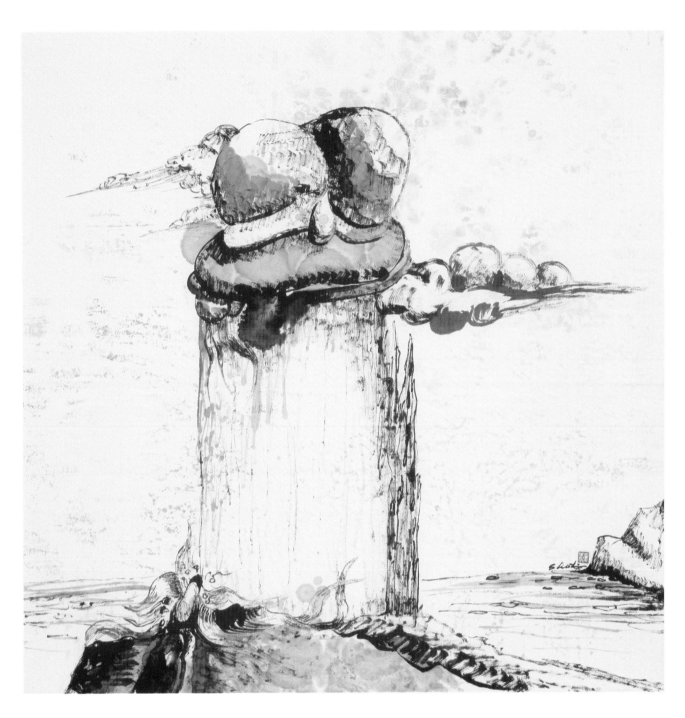

圖43・龍鉗雙珠　水墨紙上　69×69cm　1975

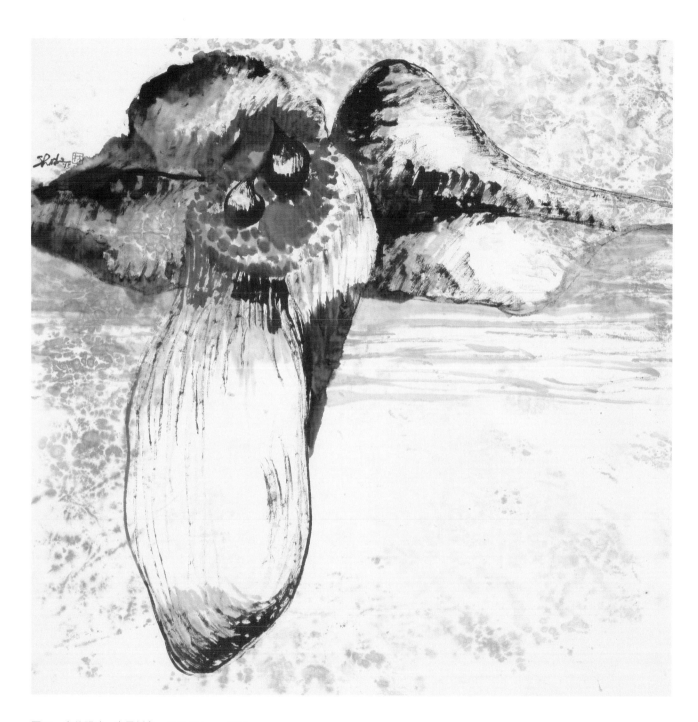

圖44・山谷明珠　水墨紙上　69×69cm　1975

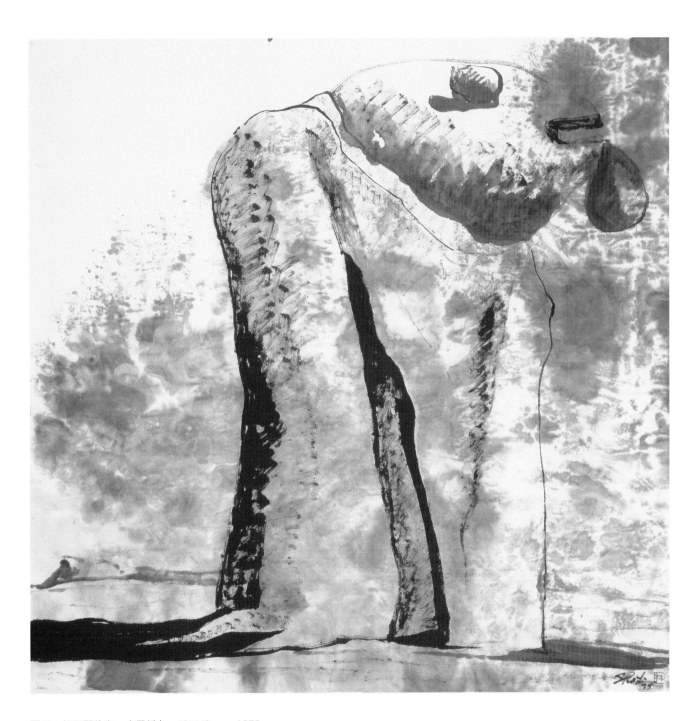

圖45‧打不開的穴　水墨紙上　69×69cm　1975

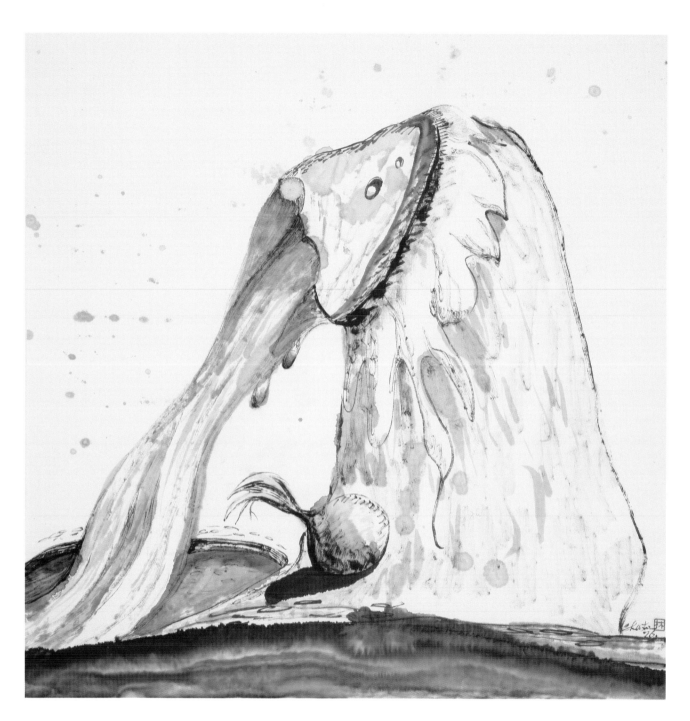

圖46・水龍長旺　水墨紙上　69×69cm　1976

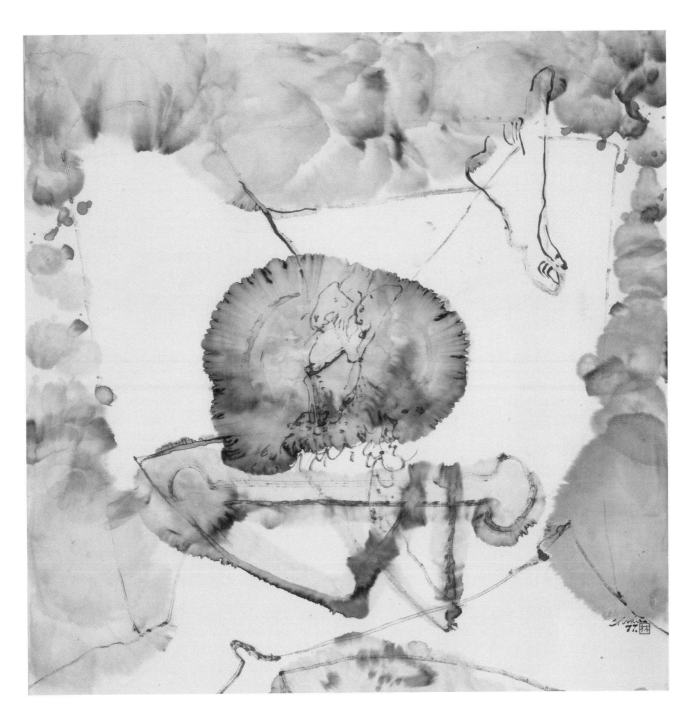

圖47‧生命之曲　水墨素描紙上　69×69cm　1977

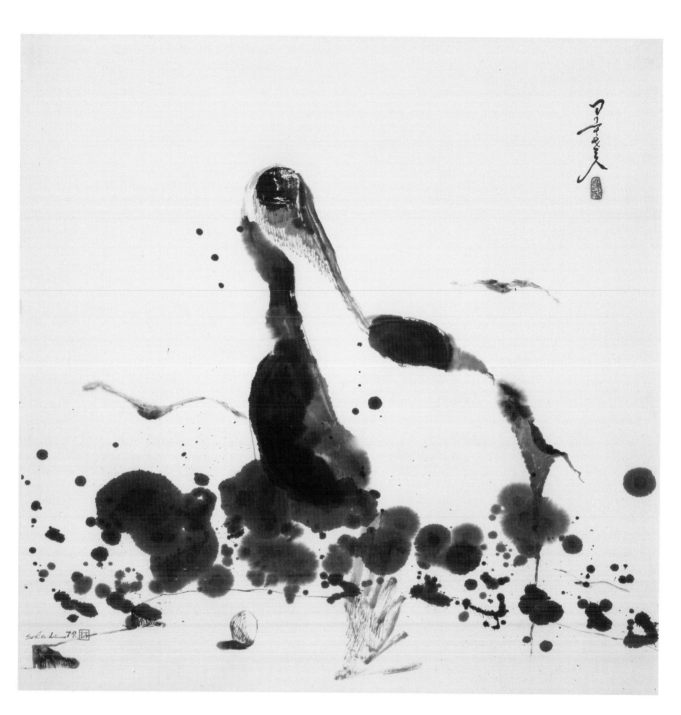

圖48‧天涯路　水墨紙上　69×69cm　1979

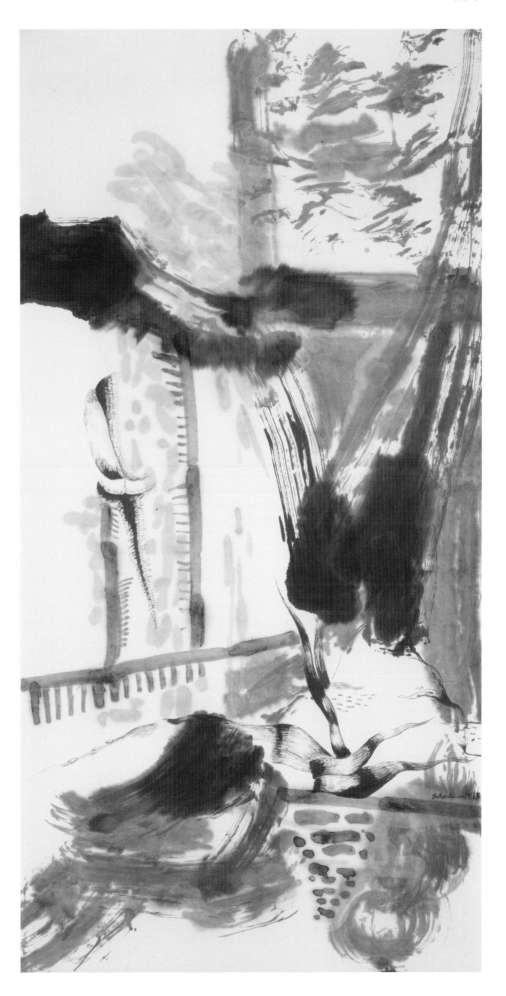

圖49・簾下情　水墨紙上　68.5×137cm　1979

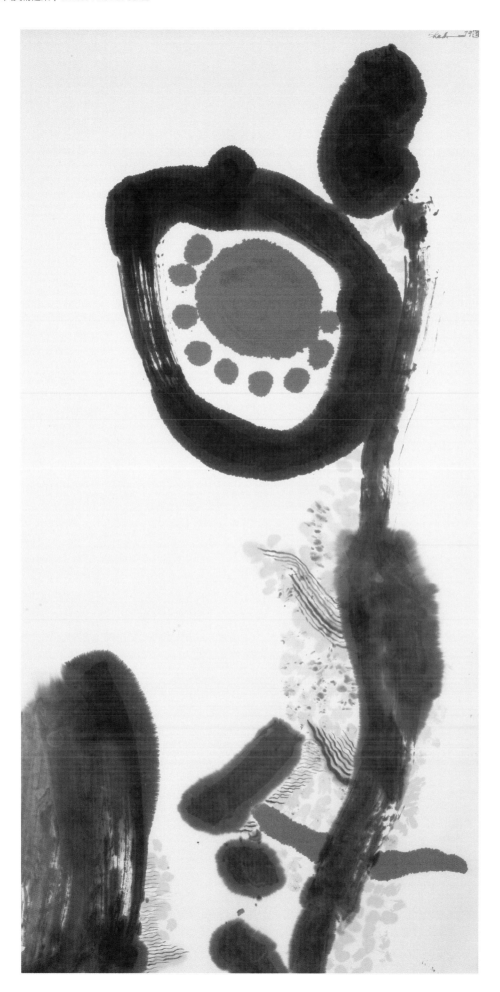

圖50 · 蓮藕　混合媒材紙上　68.5×137cm　1979

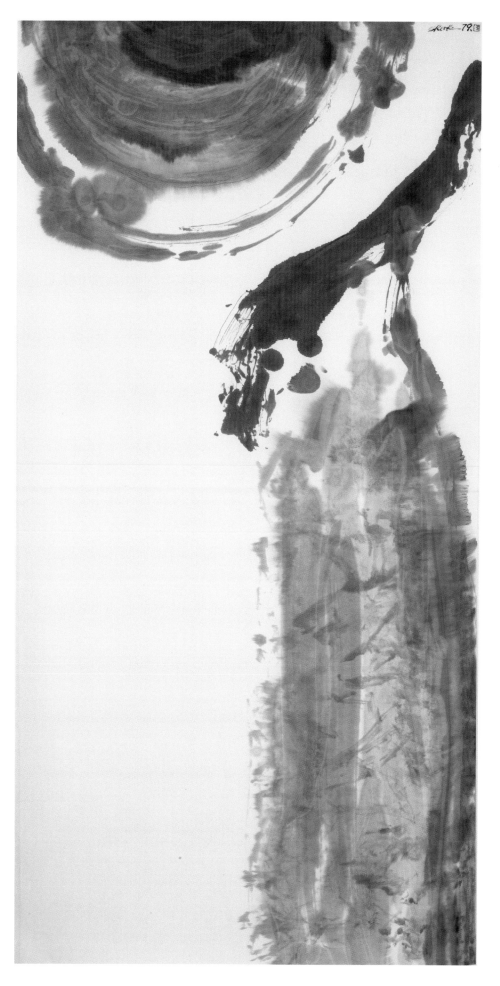

圖51‧年輪　水墨紙上　68.5×137cm　1979

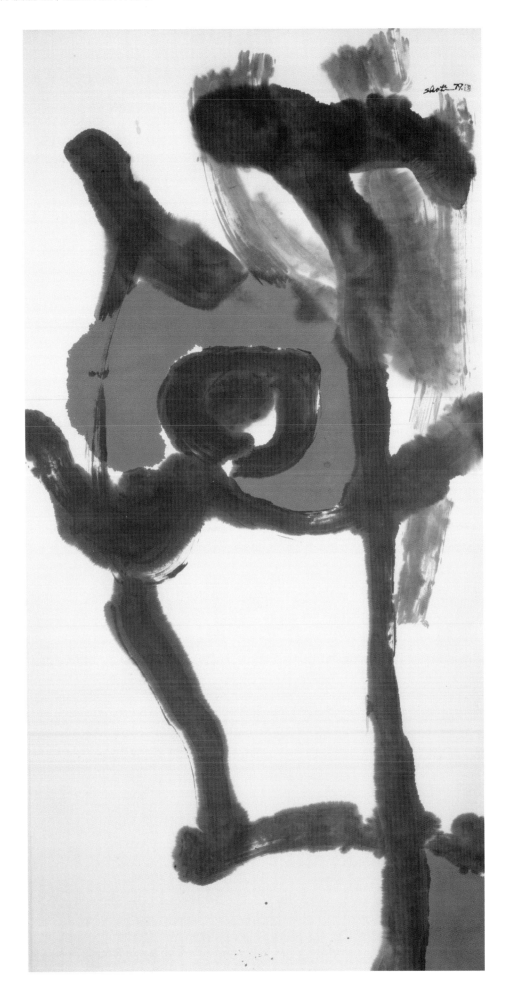

圖52・荔枝的故事　水墨紙上　68.5×137cm　1979

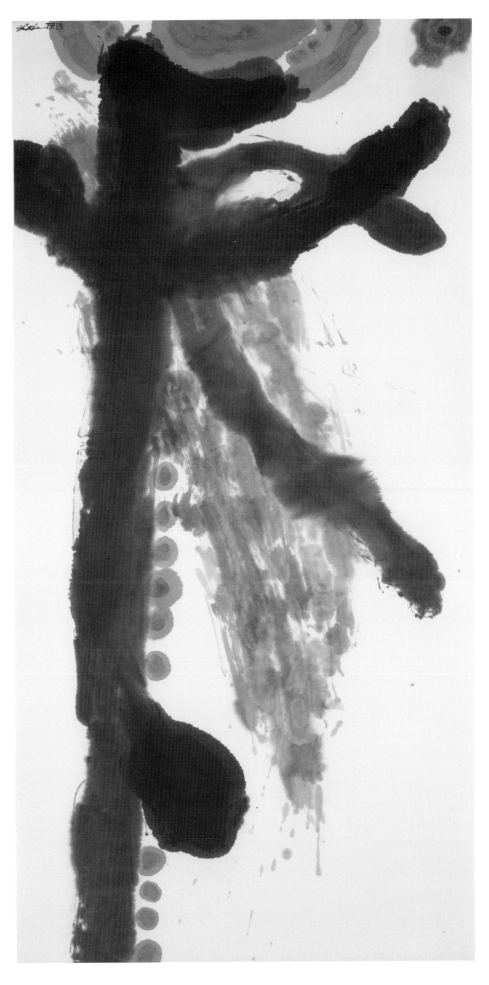

圖53・朝紅　水墨紙上　68.5×137cm　1979

法國香水與花香
（1980-1987）

花香、女人的熱情，用油彩及多媒體涮新超墨跡的顫味，以墨與黑融化彩色脫化而生的新境界。

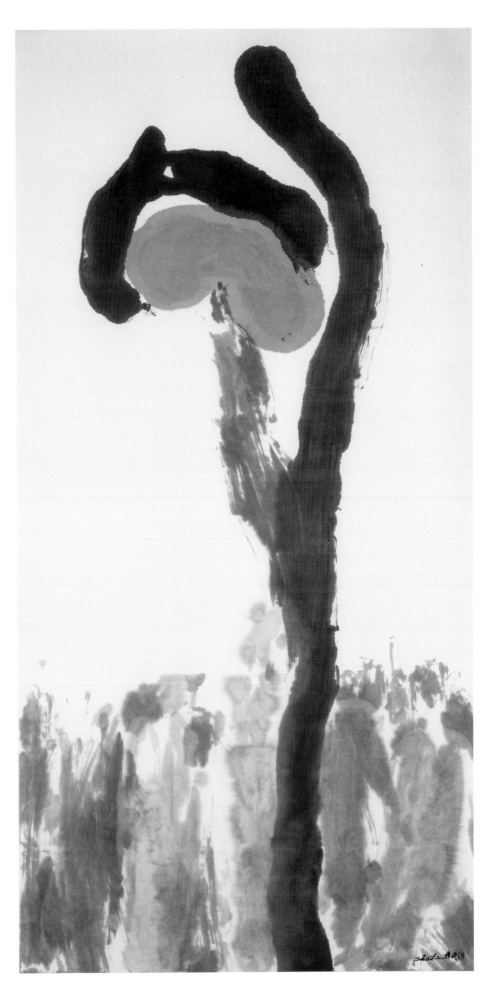

圖54·一支獨秀　水墨紙上　68.5×137cm　1980

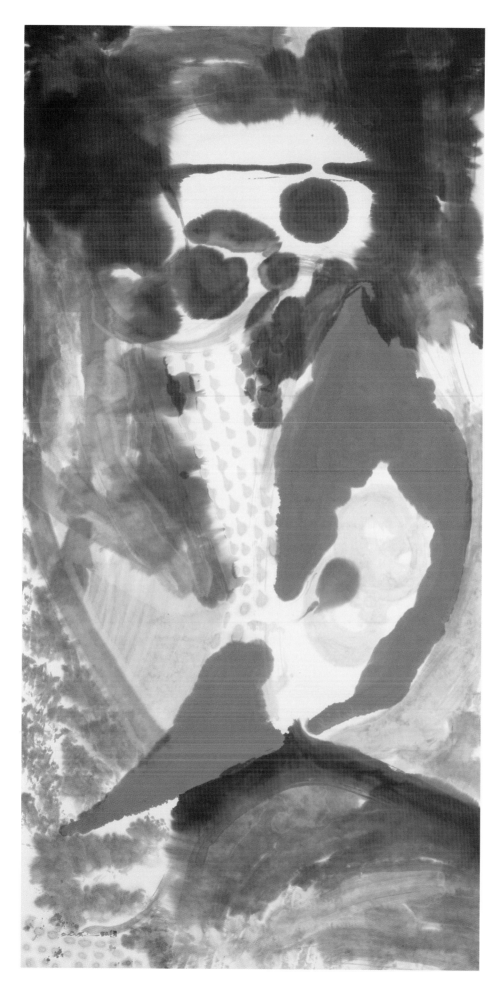

圖55・貓頭鷹　水墨紙上　68.5×137cm　1980

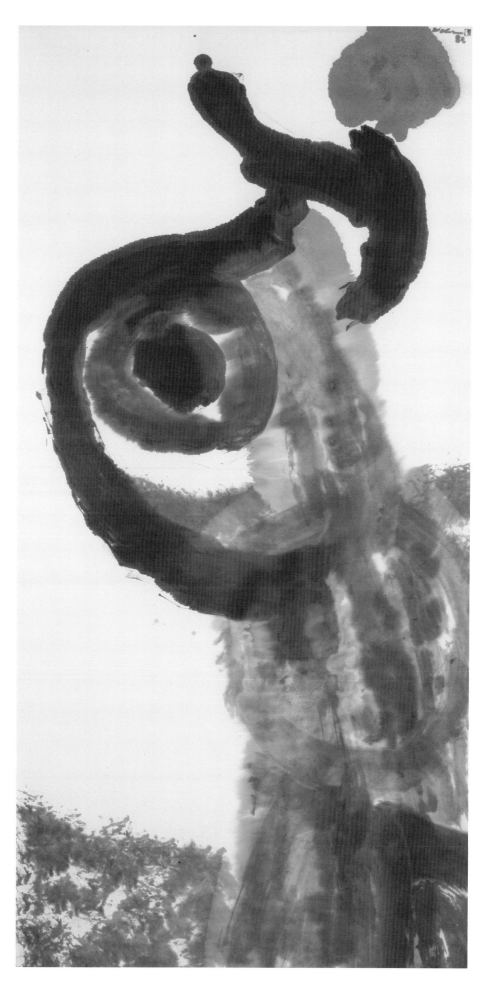

圖56・鳥　水墨紙上　68.5×137cm　1980

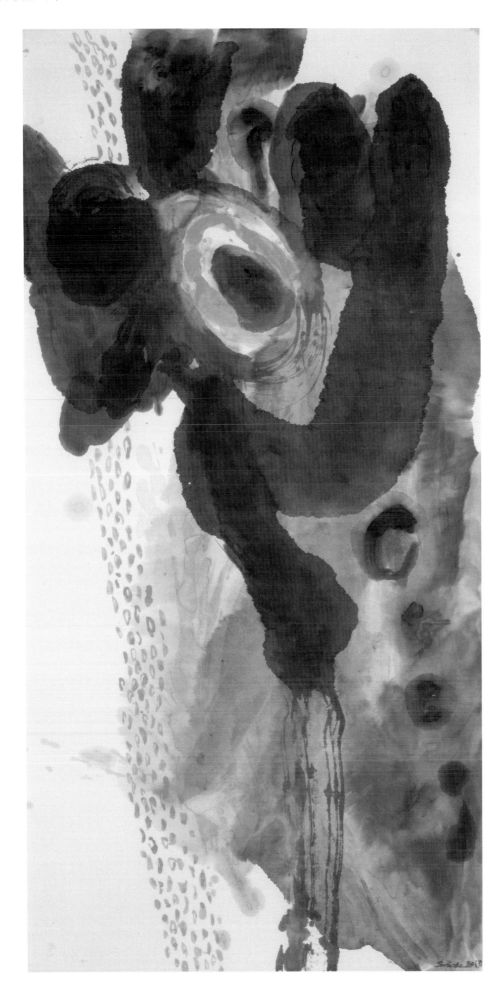

圖57・明珠夜淚　水墨紙上　137×68cm　1980

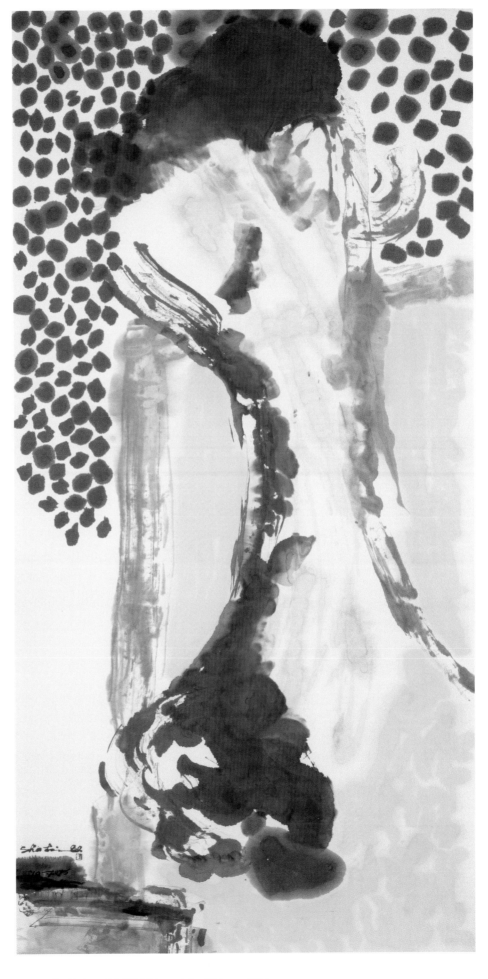

圖58・法國女人　混合媒材紙上　68.5×137cm　1980

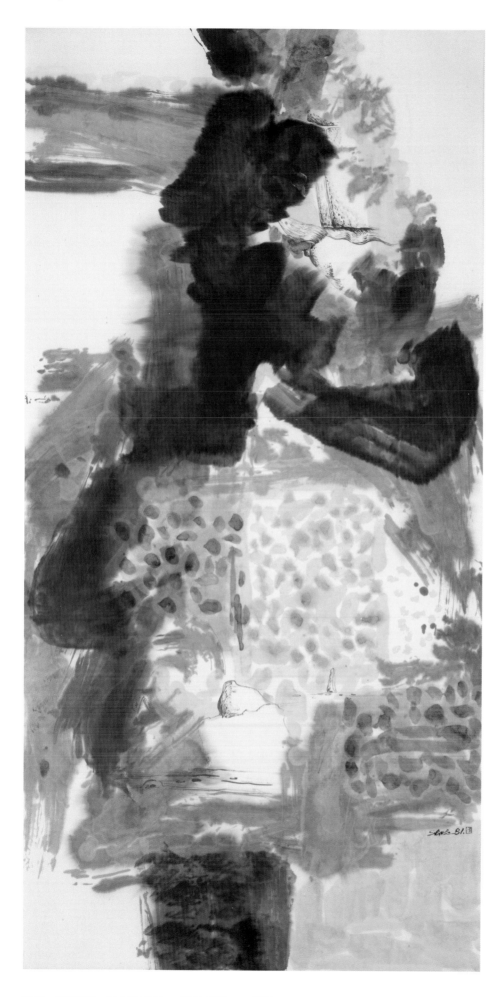

圖59・枕邊細語　混合媒材紙上　68.5×137cm　1981

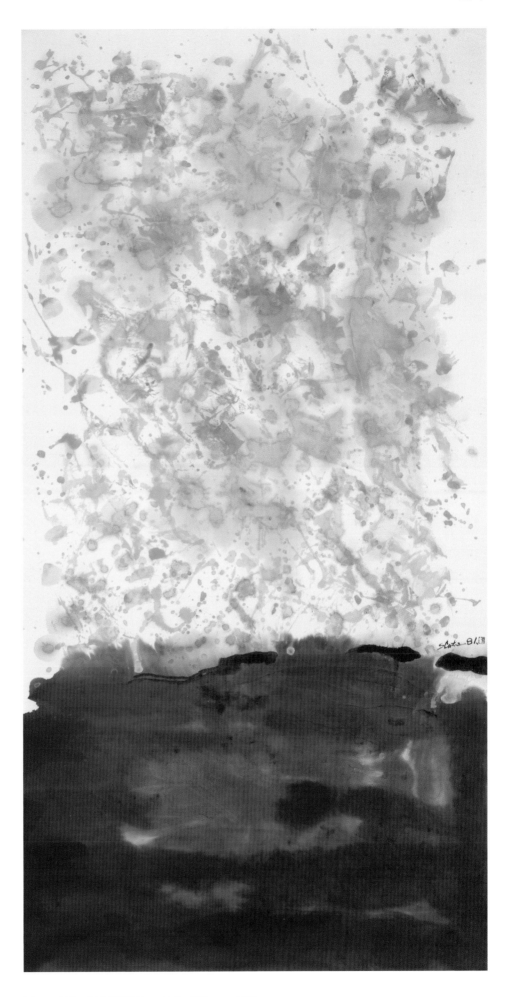

圖60・白冰　混合媒材紙上　68.5×137cm　1981

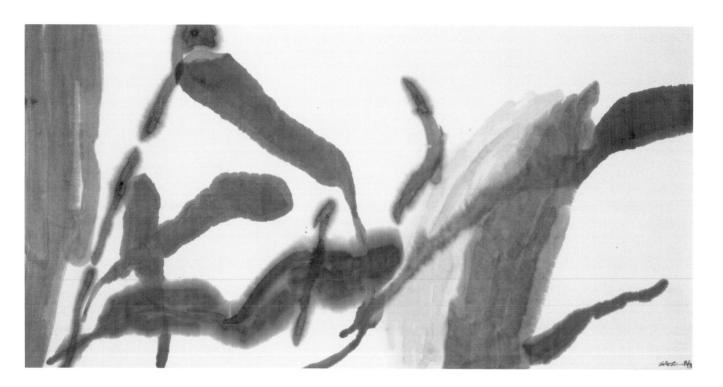

圖61・水舞　水墨紙上　68.5×137cm　1981

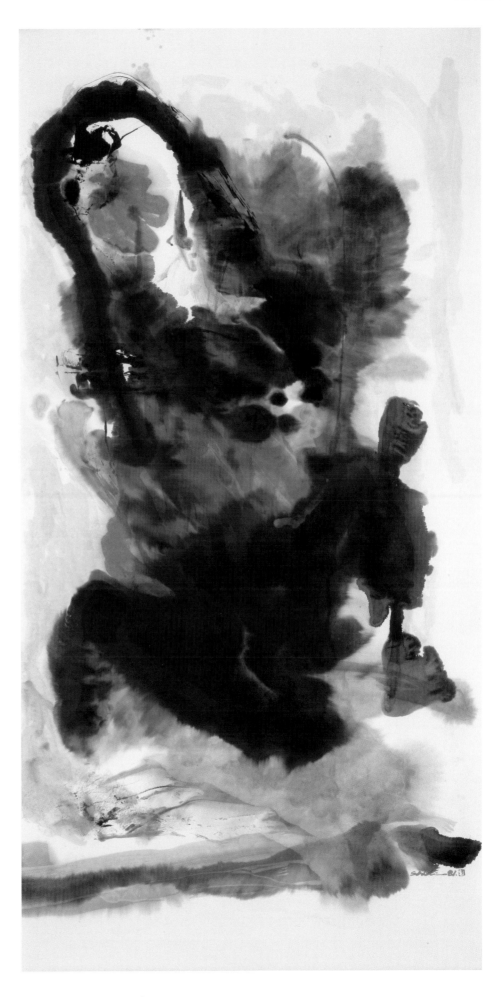

圖62・紅唇女人　水墨紙上　68.5×137cm　1981

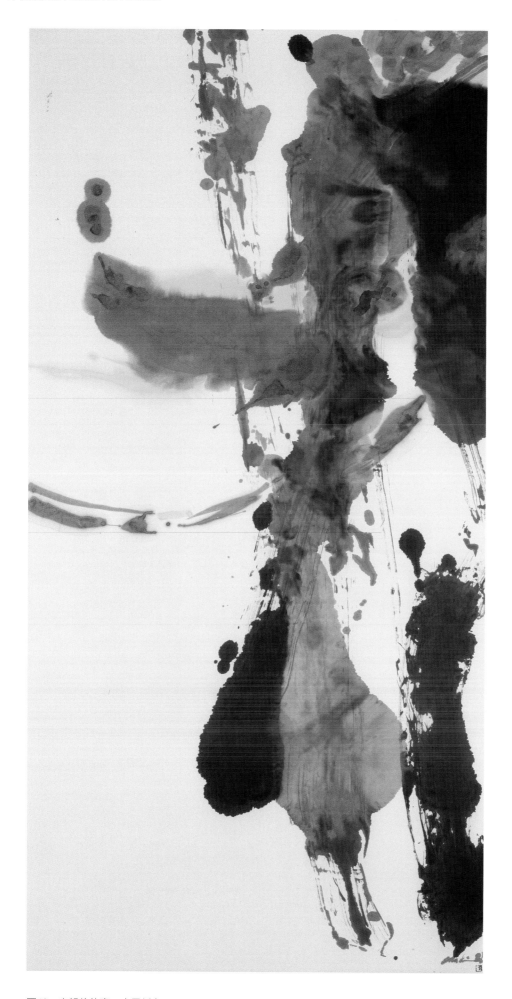

圖63‧夜歸的故事　水墨紙上　68.5×137cm　1981

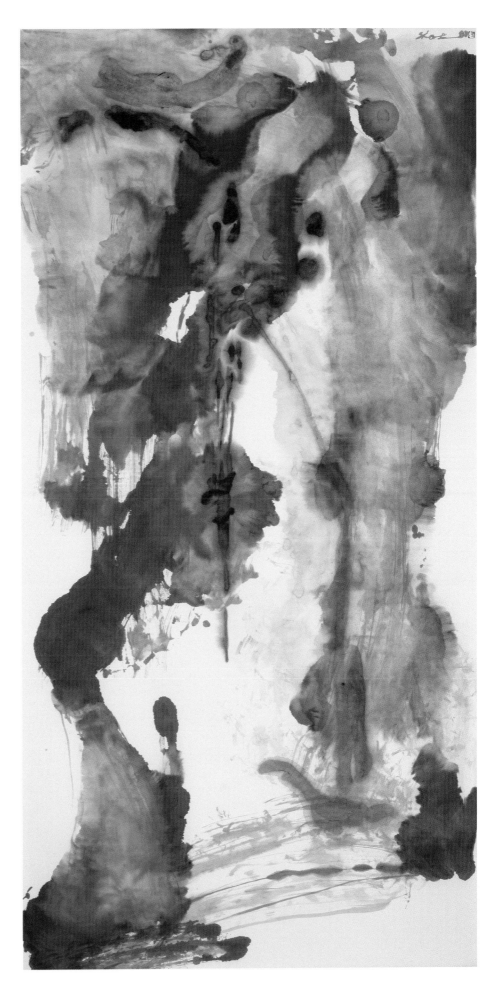

圖64・桔樹的紅繩　混合媒材紙上　68.5×137cm　1982

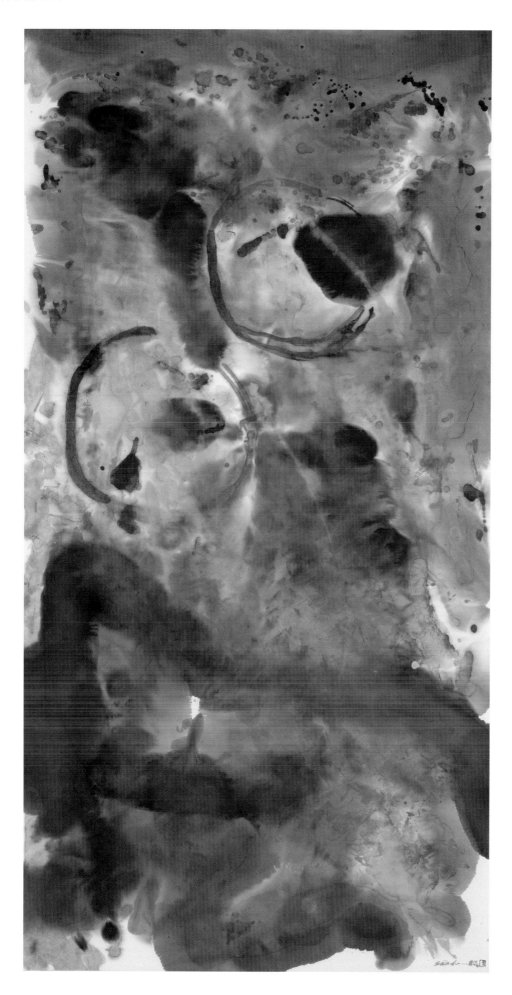

圖65‧初夜　混合媒材紙上　68.5×137cm　1983

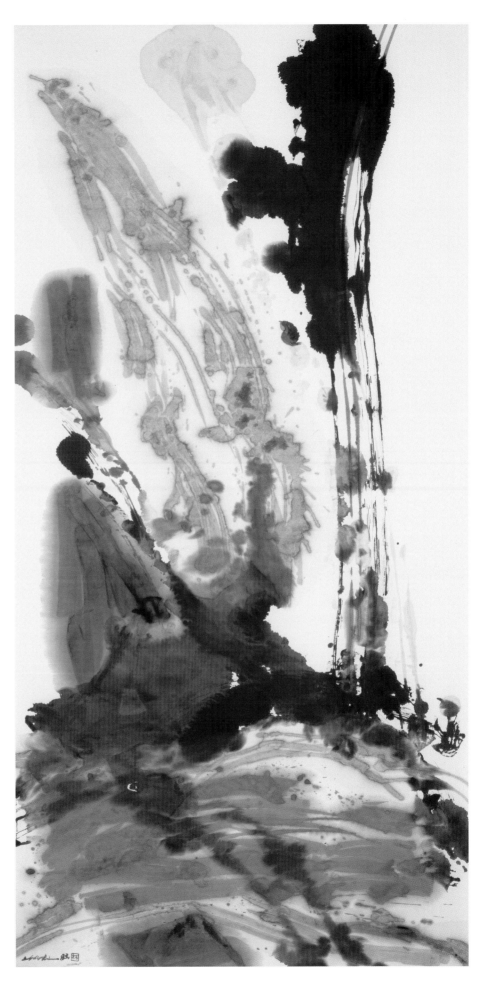

圖66．薰衣草　混合媒材紙上　68.5×137cm　1983

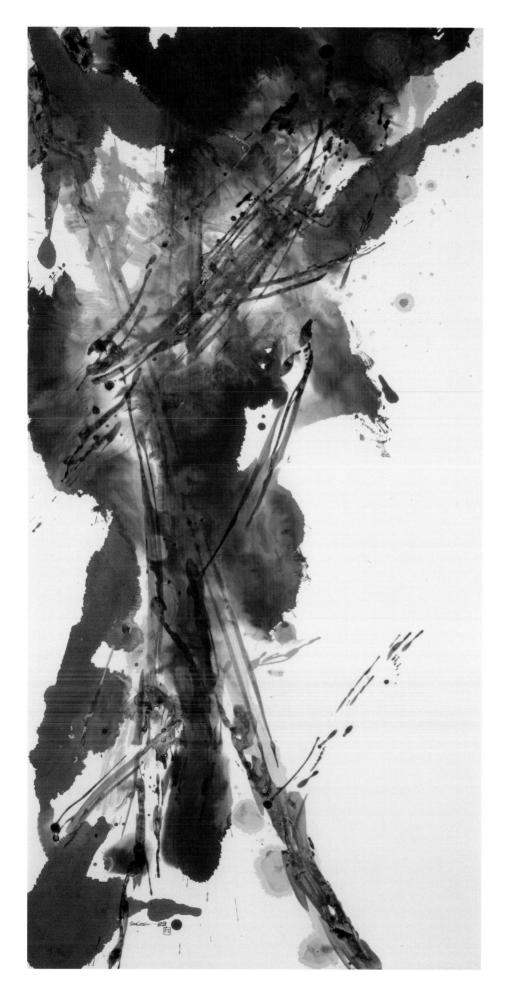

圖67·雷　混合媒材紙上　68.5×137cm　1983

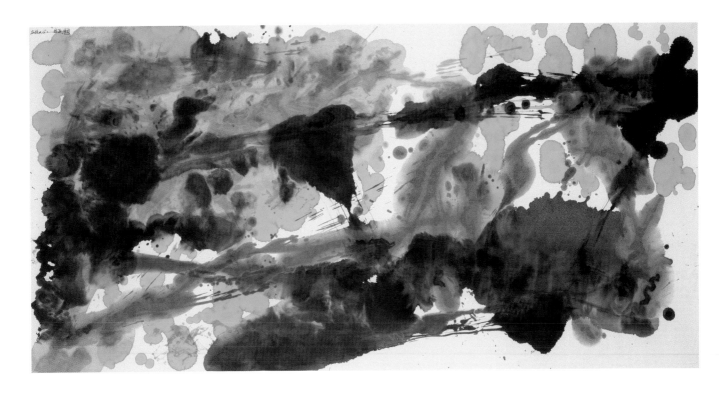

圖68・貓咪　混合媒材紙上　138×69cm　1983

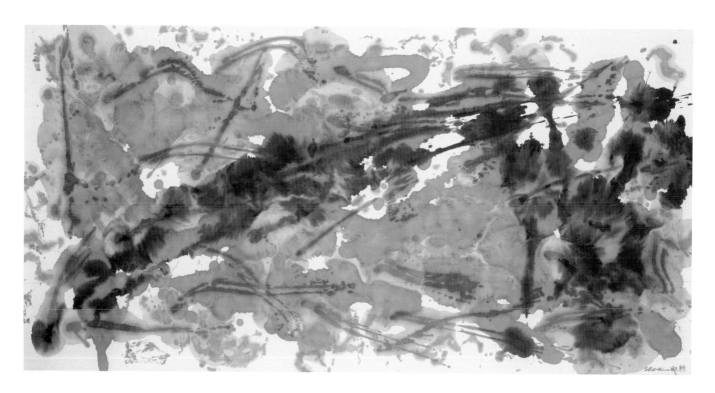

圖69‧畔　混合媒材紙上　138×69cm　1983

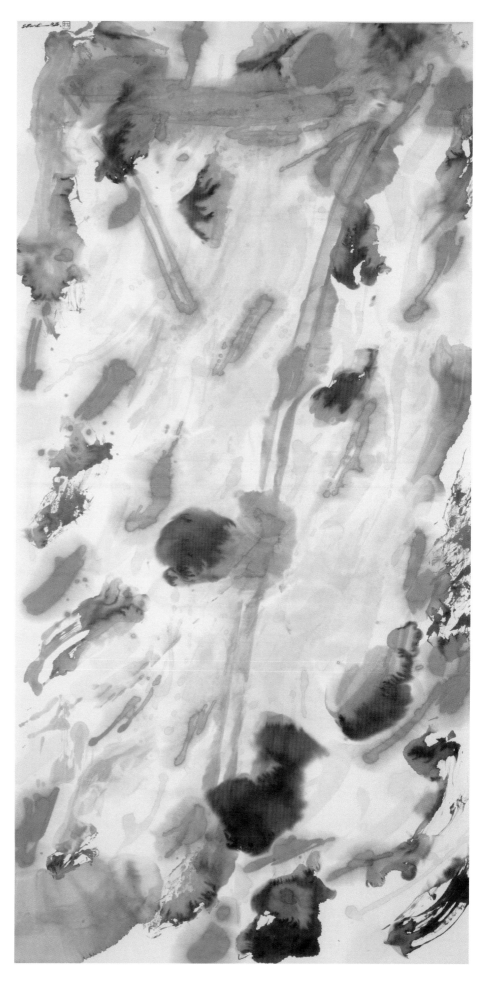

圖70‧水豔　混合媒材紙上　68.5×137cm　1983

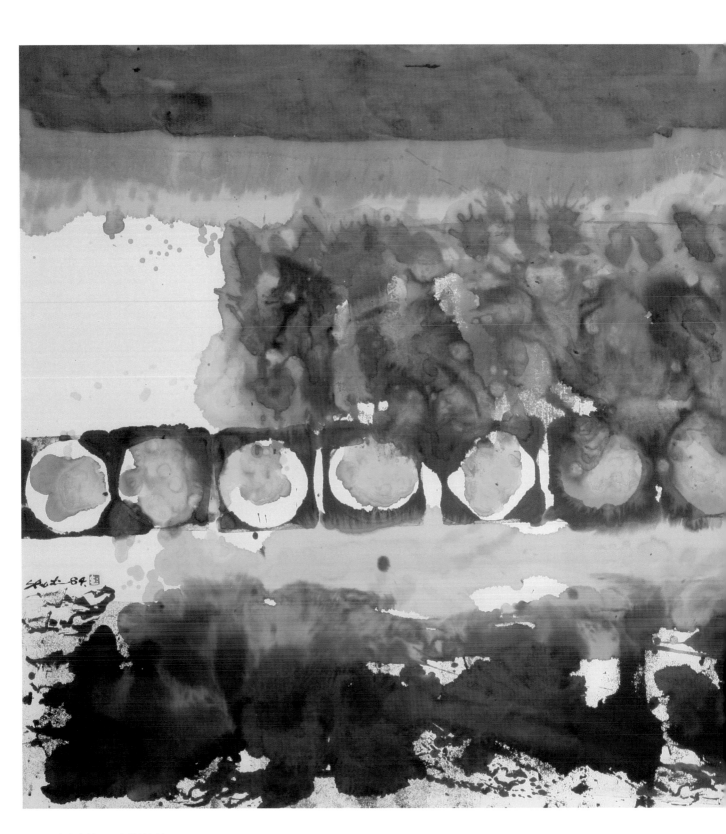

圖71・我的右牆　混合媒材紙上　138×69cm　1984

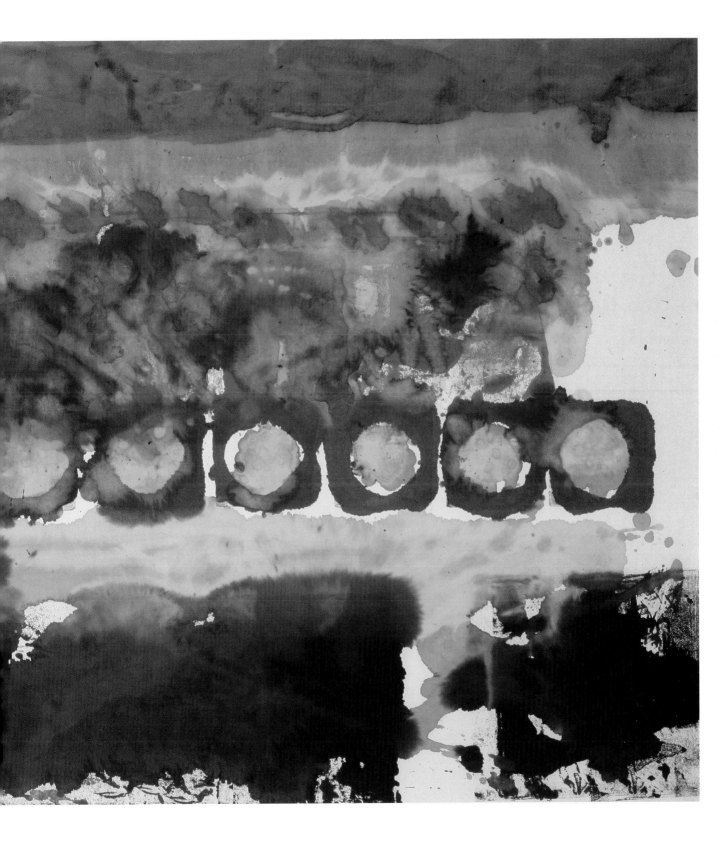

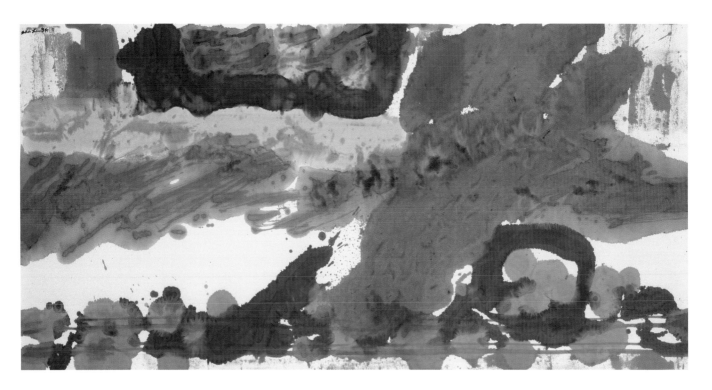

圖72・紅塵過後　混合媒材紙上　138×69cm　1984

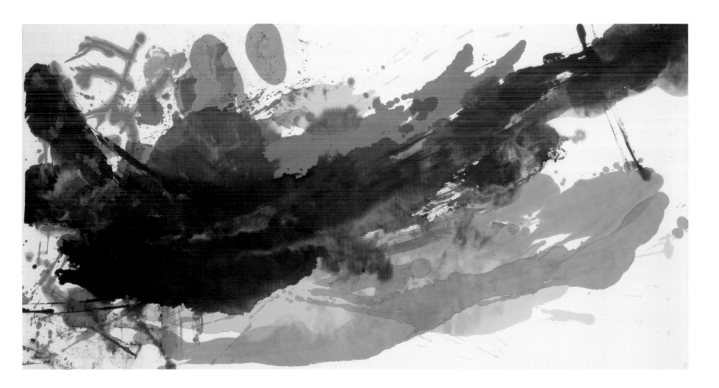

圖73・划　混合媒材紙上　68.5×137cm　1984

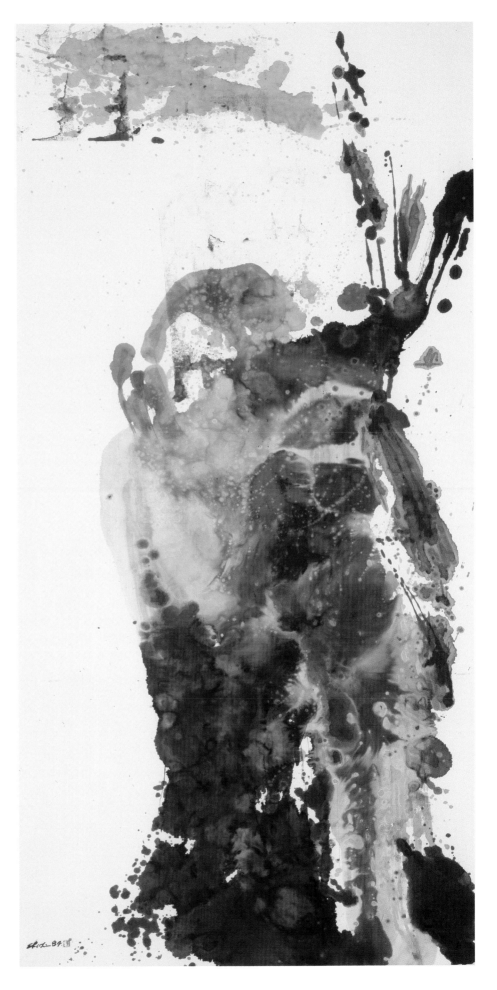

圖74・現代達摩　混合媒材紙上　69cm×138cm　1984

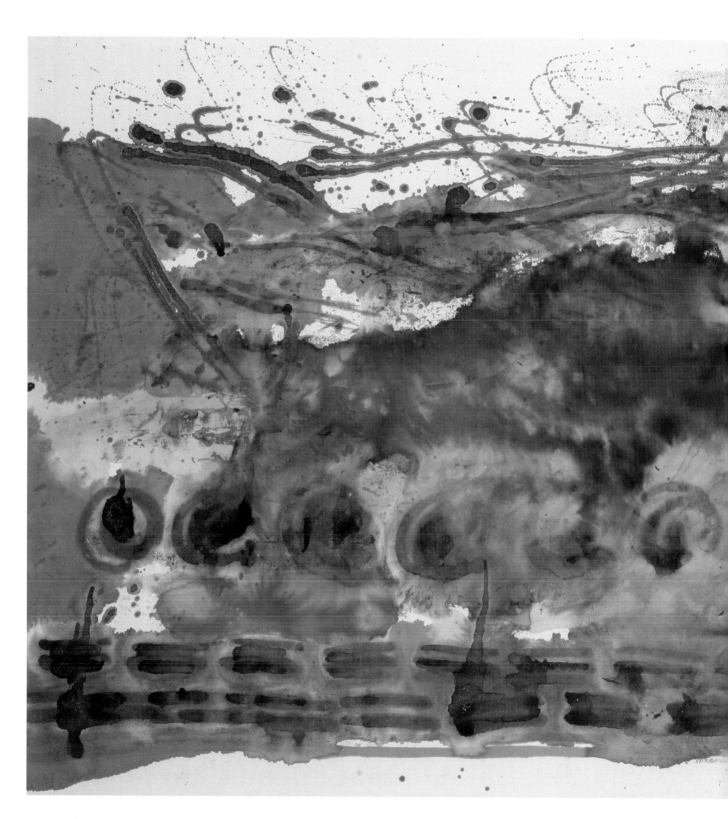

圖75‧牆外語　混合媒材紙上　138×69cm　1984

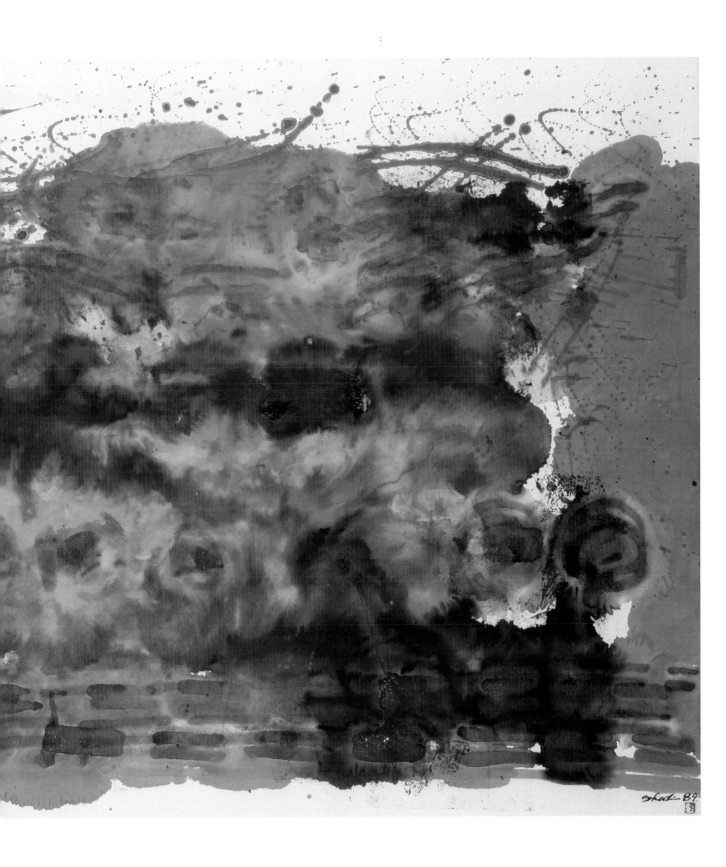

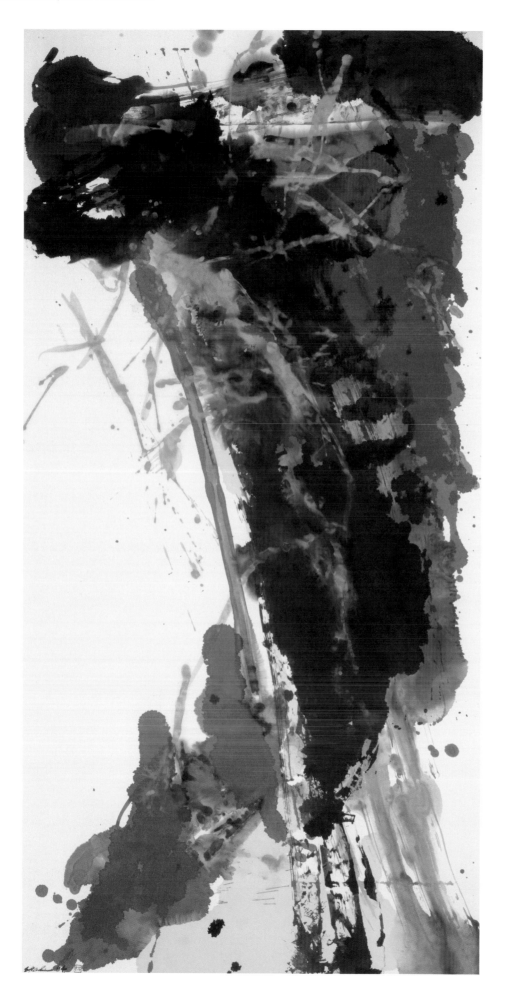

圖76・魚躍　混合媒材紙上　68.5×137cm　1984

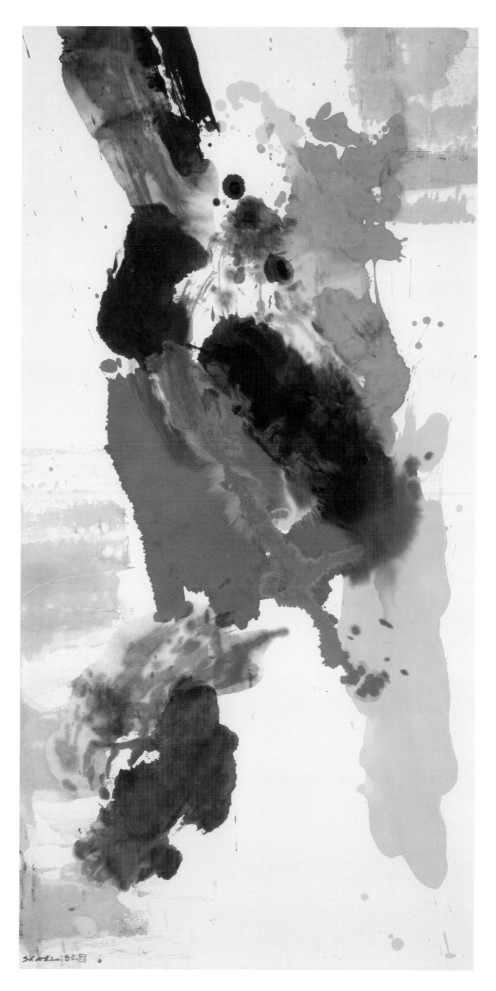

圖77・綠頭鳥　138×69cm　1985

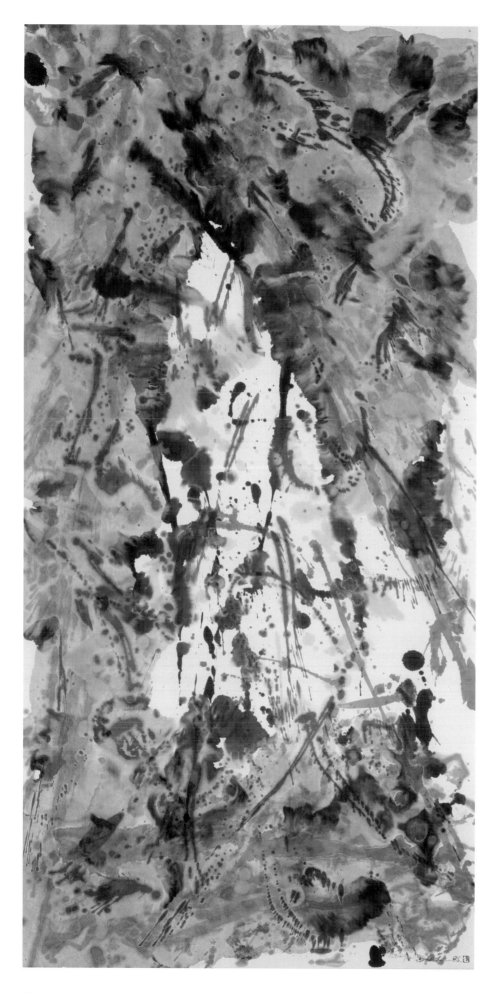

圖78・春　混合媒材紙上　138×69cm　1985

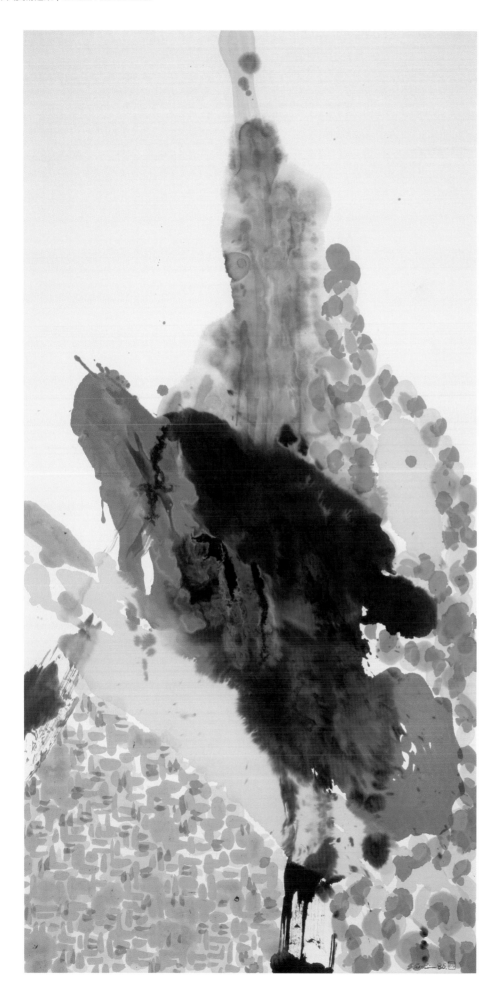

圖79・期望　混合媒材紙上　68.5×137cm　1985

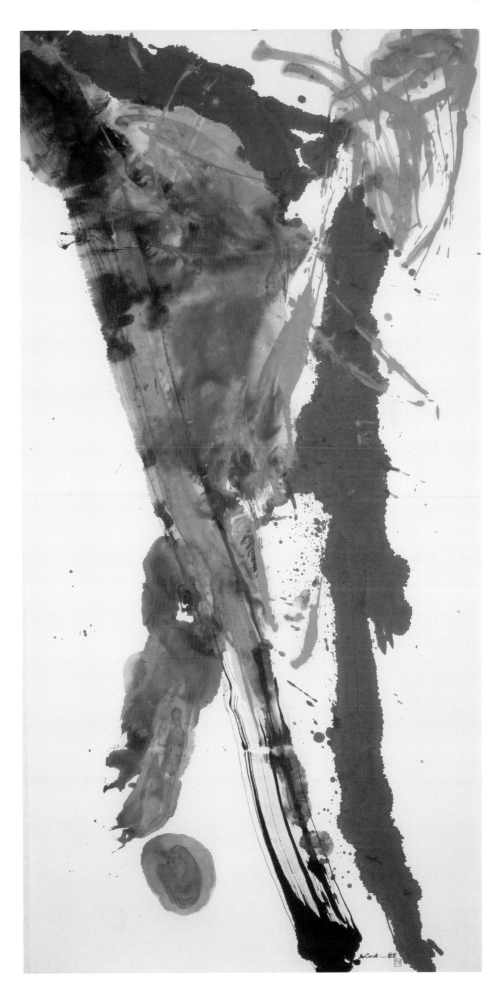

圖80・又紅　混合媒材紙上　68.5×137cm　1985

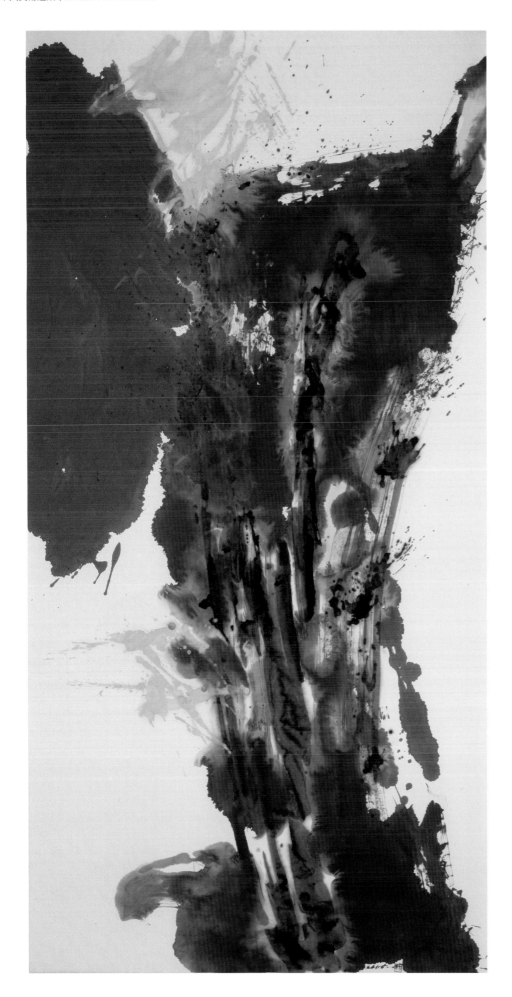

圖81・向日葵　混合媒材紙上　68.5×137cm　1985

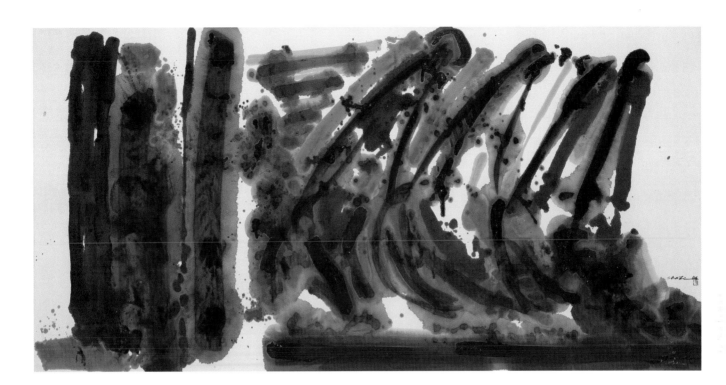

圖82・祭　混合媒材紙上　138×69cm　1986

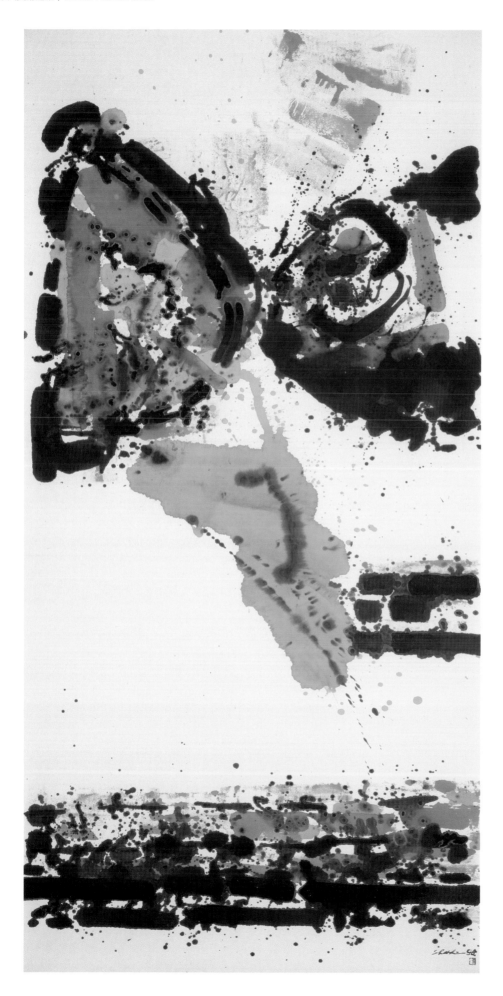

圖83・石吻　混合媒材紙上　138×69cm　1986

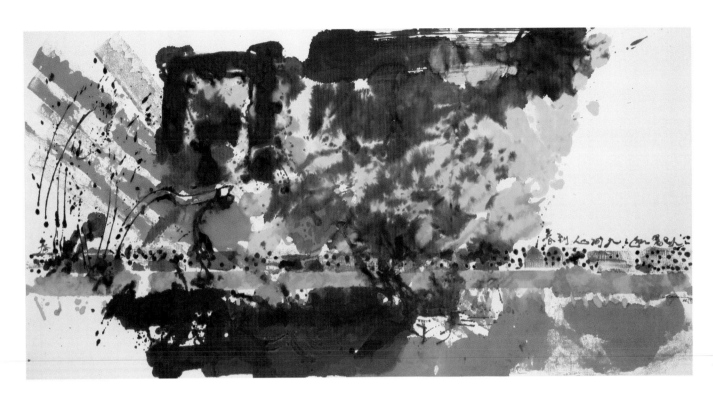

圖84・牆裡牆外　混合媒材紙上　138×69cm　1986

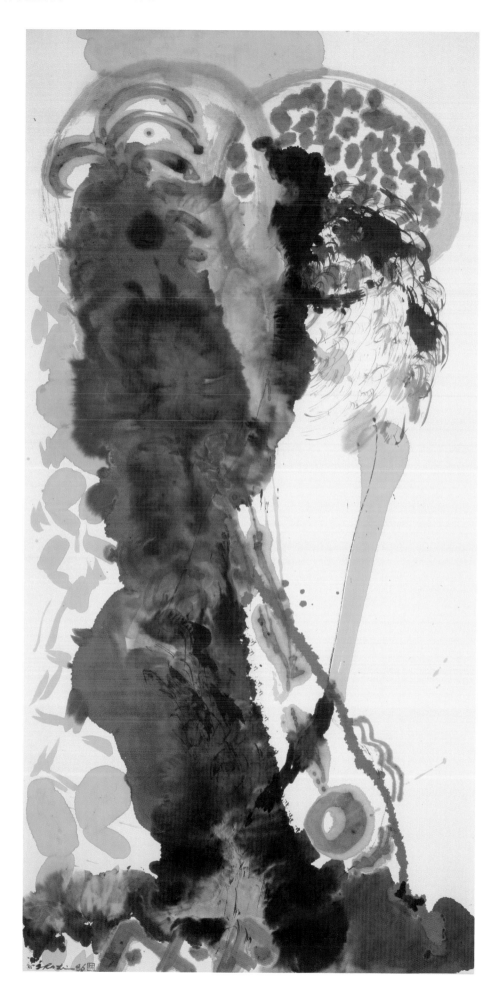

圖85・紅鳥　混合媒材紙上　68.5×137cm　1986

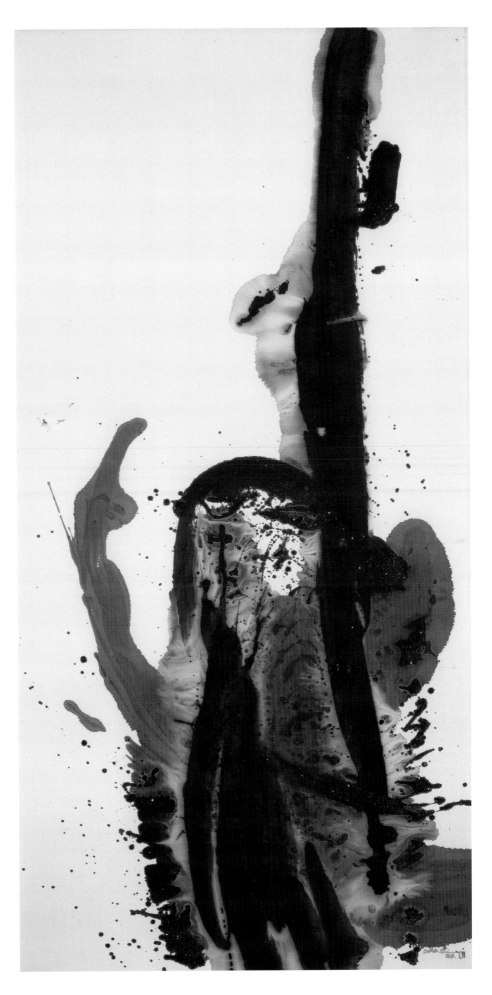

圖86．唯我獨尊　混合媒材紙上　68.5×137cm　1986

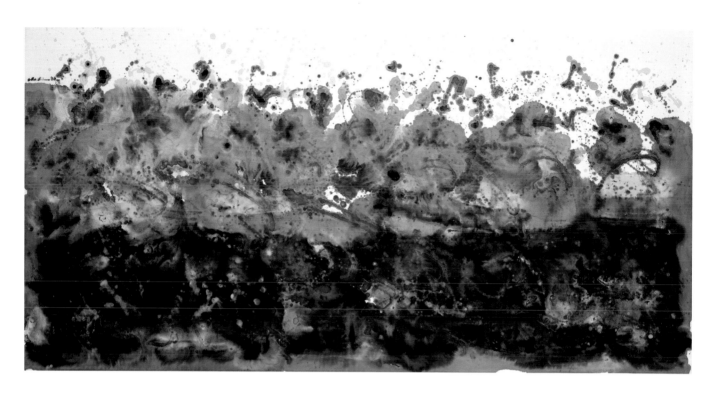

圖87・綠浪　混合媒材紙上　68.5×137cm　1986

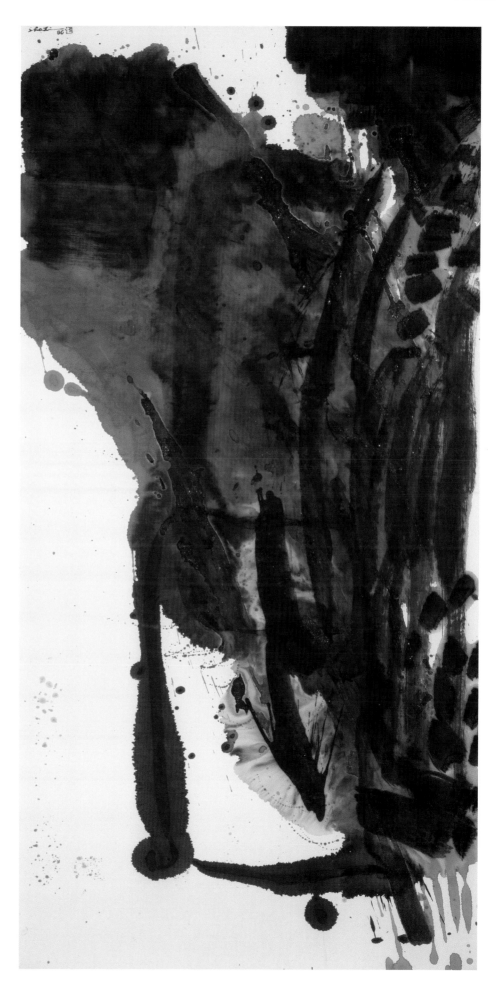

圖88・紅塵叢林　混合媒材紙上　68.5×137cm　1986

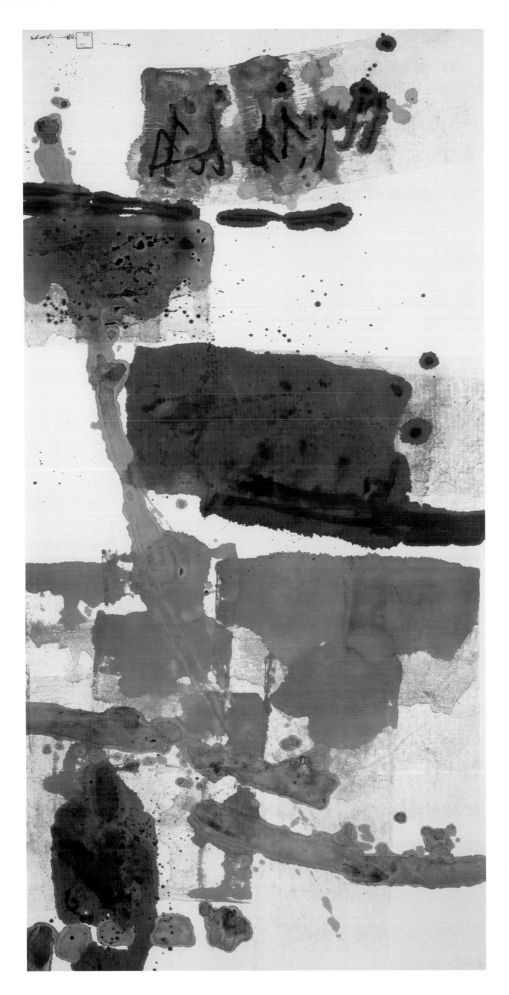

圖89‧福田　混合媒材紙上　68.5×137cm　1986

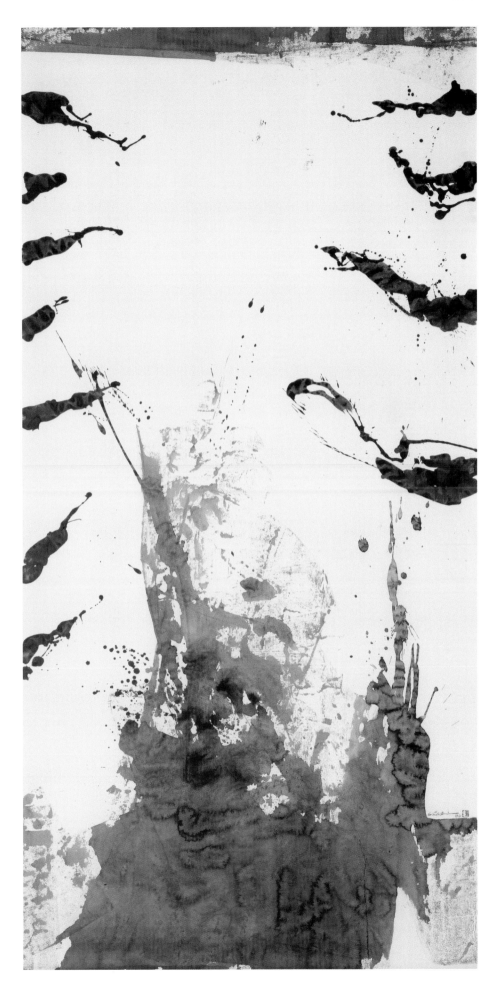

圖90．滴血江湖　混合媒材紙上　68.5×137cm　1986

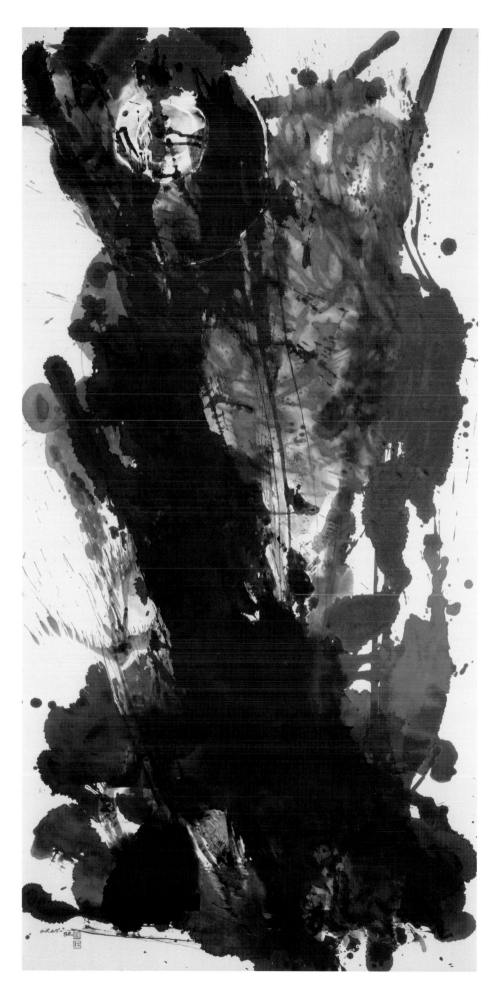

圖91・火雞人　混合媒材紙上　68.5×137cm　1986

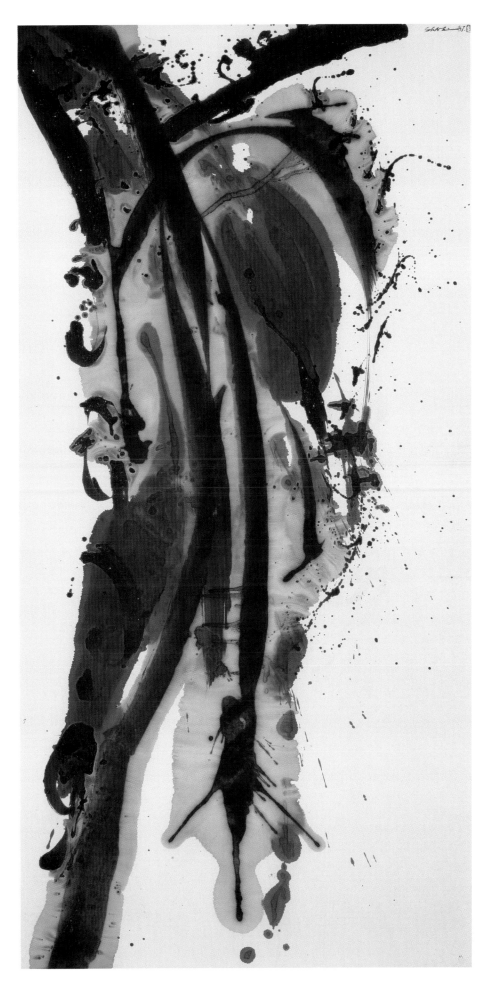

圖92・蜻蜓棲下　混合媒材紙上　138×69cm　1987

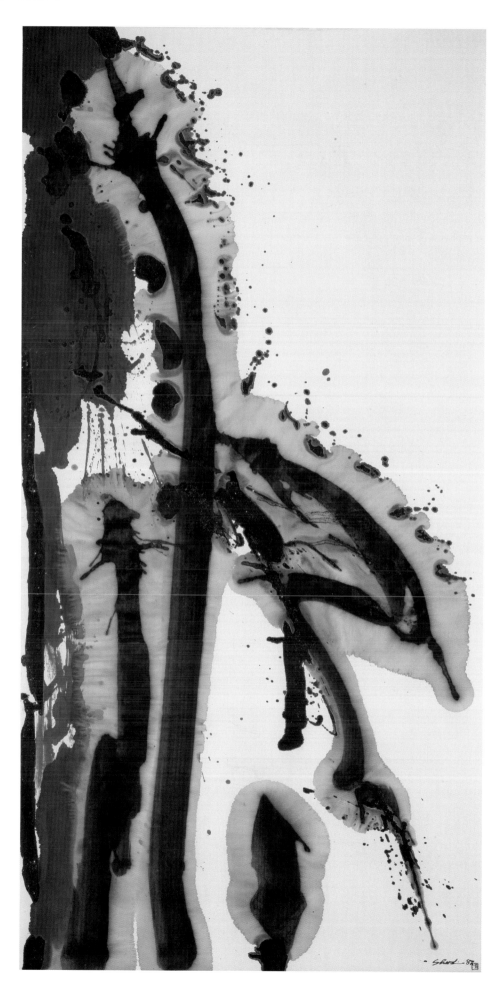

圖93‧初雪　混合媒材紙上　138×69cm　1987

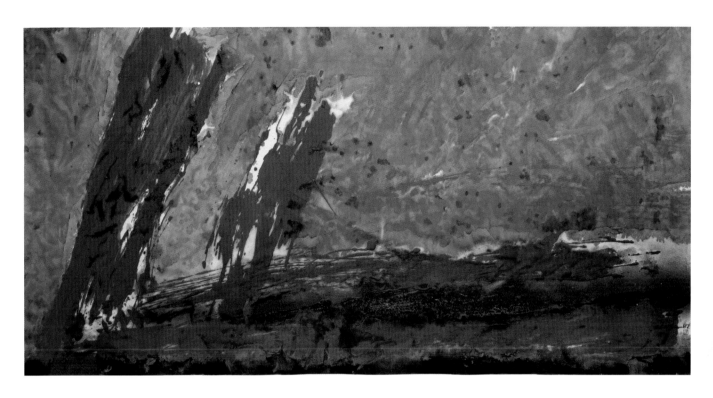

圖94·柏林地標　混合媒材紙上　68.5×137cm　1987

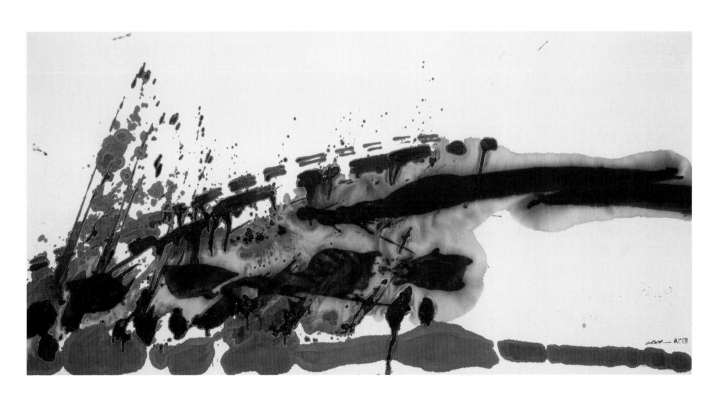

圖95·蜻蜓戀　混合媒材紙上　138×69cm　1987

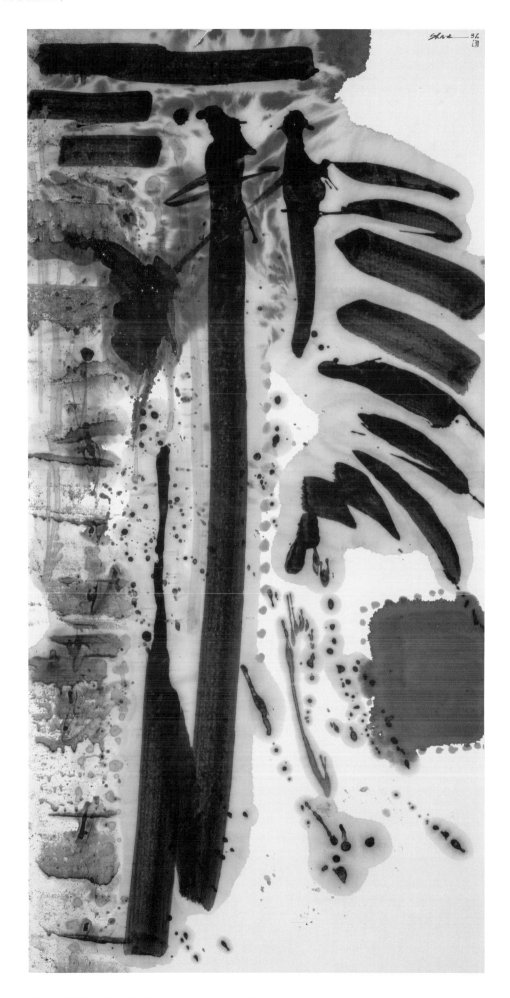

圖96‧枇杷葉　混合媒材紙上　138×69cm　1987

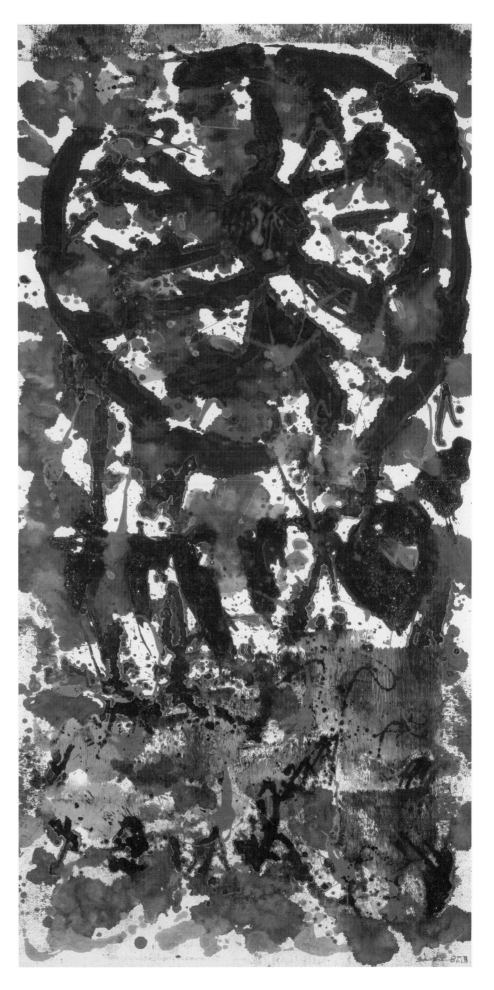

圖97・輪　混合媒材紙上　138×69cm　1987

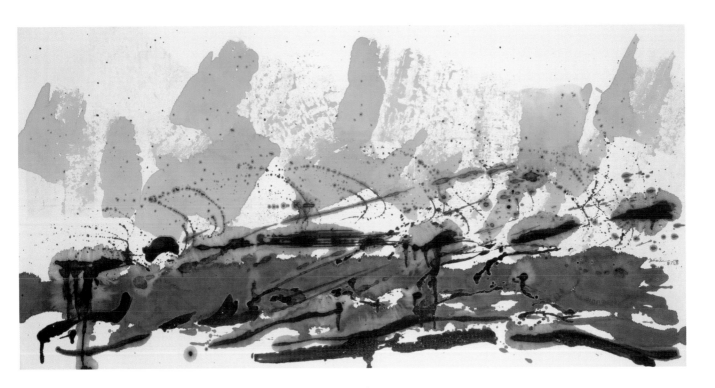

圖98‧浪濤沙　混合媒材紙上　68.5×137cm　1987

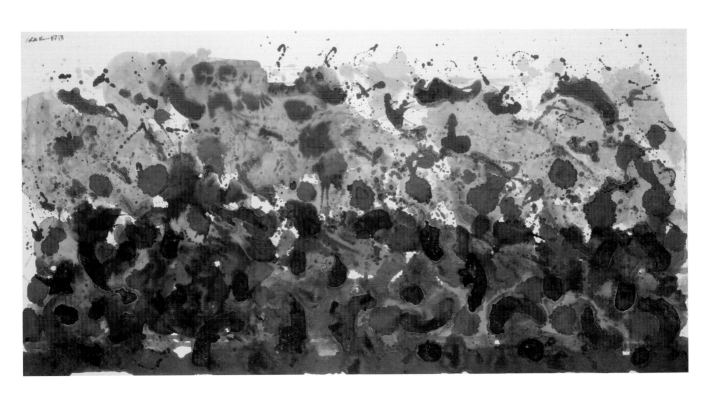

圖99‧紅牆　混合媒材紙上　138×69cm　1987

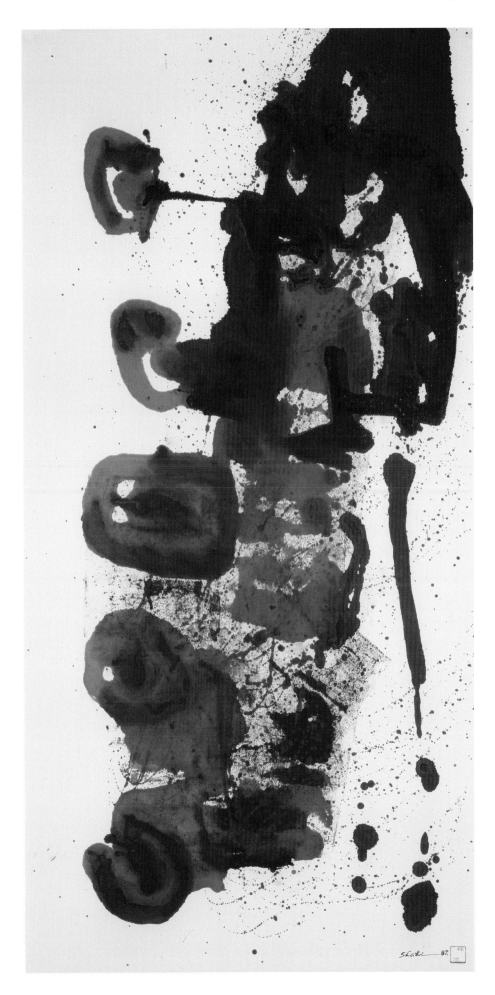

圖100・夜玫瑰　混合媒材紙上　68.5×137cm　1987

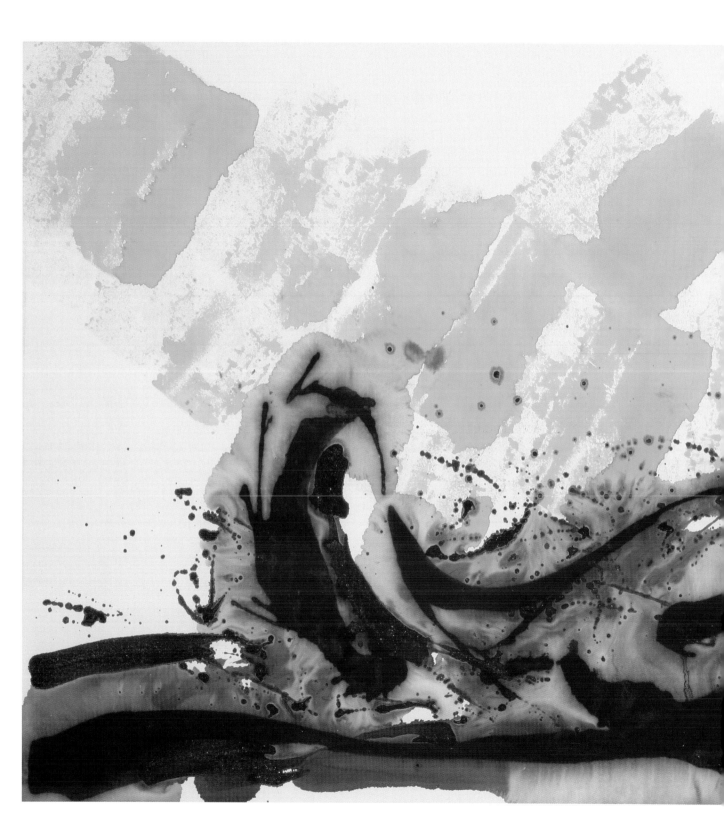

圖101・海嘯　混合媒材紙上　138×69cm　1987

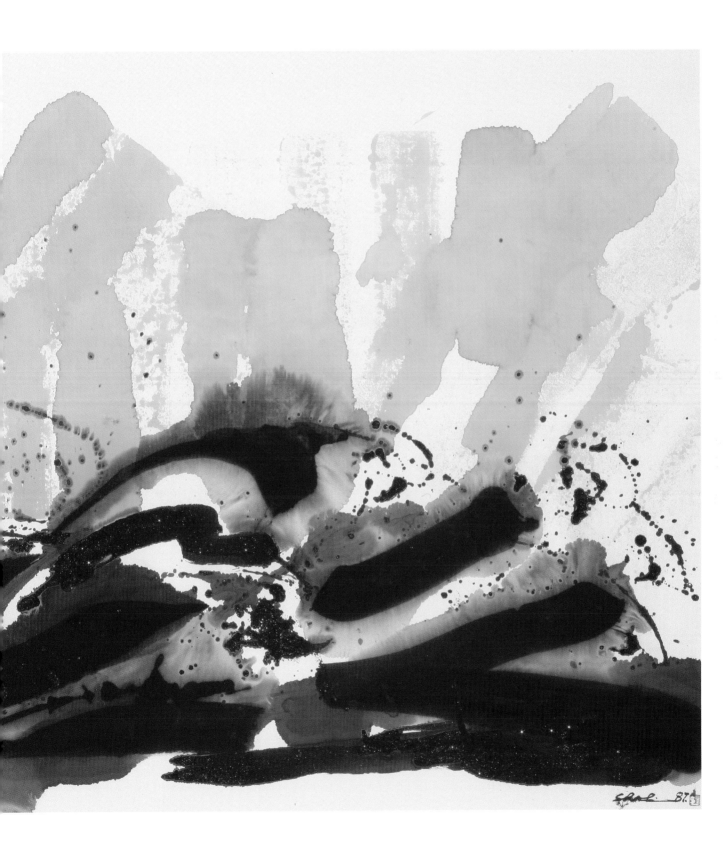

紐約國際融爐的藝術舞台
（1988-2010）

1.凍、動、生（1988-1993）

凍、動、生是三種呈現形式。對生命的看法，以佛家或禪意的本質，從「凍」開始代替了死亡，是一種生的暫休，而非中止。對生命的輪迴歸入，對生的形式作一個轉換的形式。

2.紅塵內外（1993-1996）：

傳統中醫的醫理哲理，從宇宙觀而人生哲學到醫病，一線相連，關心人間事事，迴映現實社會的種種。

3.祈福跨世紀的來臨／60.64.2000（1997-2000）：

把《易經》、醫學、堪輿學，用創新的藝術形式，以裝置或平面藝術表現出來，叛離了傳統水墨的創新形式，在光影的表現中，以抽象的手法，透過視覺轉化，並結合中國草藥的味覺，把人的靈視空間與味覺空間結合了人的脈動。

4.隱修與神修／金、木、水、火、土（2001-2010）：

我的真性命，即天地的真性命，陰肅肅、陽赫赫，赫赫發乎地，肅肅發乎天，天地陰陽正氣所交於萬物。神修妙靈於人體的內臟，使內臟得金、木、水、火、土於相生。用我獨特的醫學經驗，結合易學、氣功學，呈現在藝術形式的作品上。

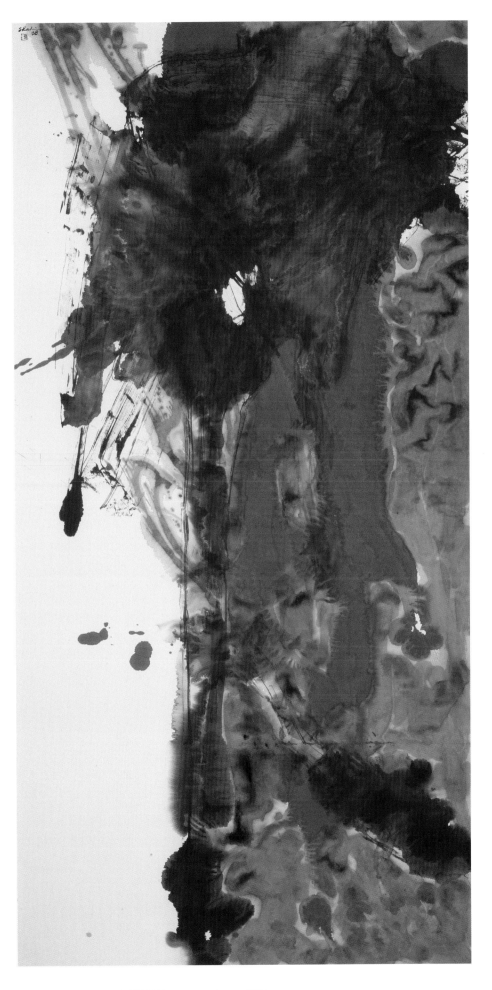

圖102・紅砂在納　混合媒材紙上　138×69cm　1988

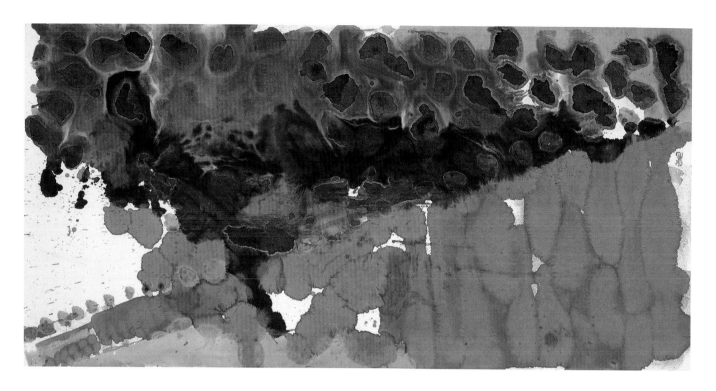

圖103・融　混合媒材紙上　68×137cm　1988

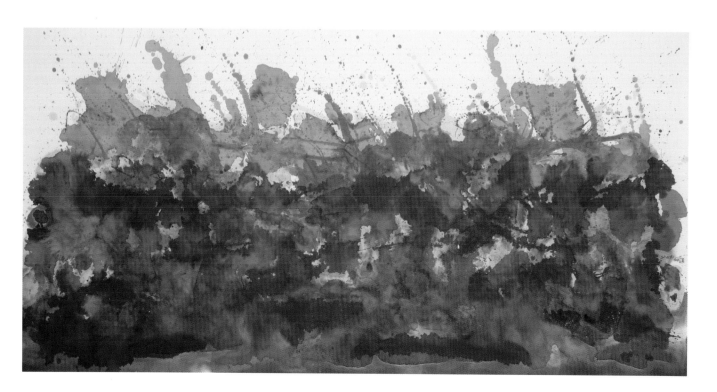

圖104・綠叢　混合媒材紙上　138×69cm　1988

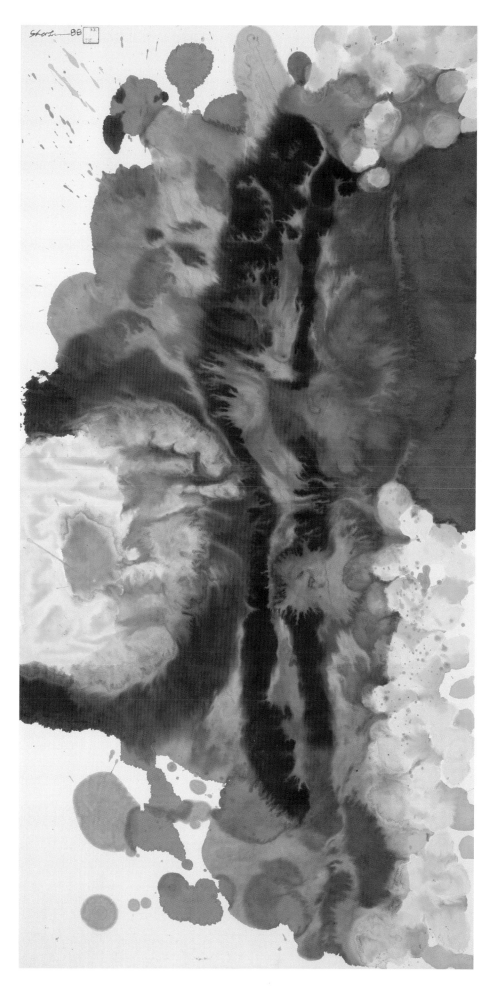

圖105・豔陽綠映　混合媒材紙上　138×69cm　1988

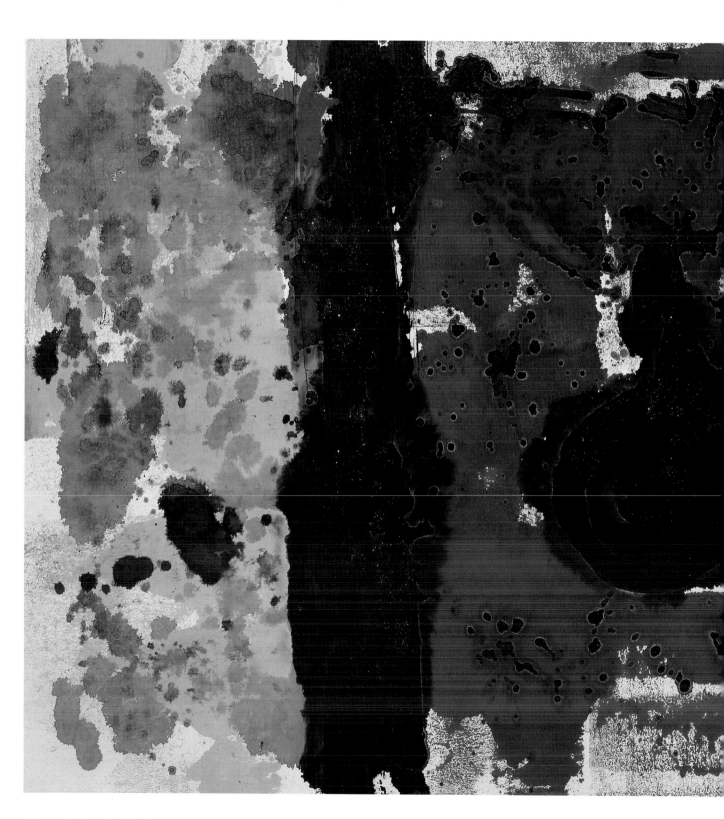

圖106・紅門淚　混合媒材紙上　68×137cm　1988

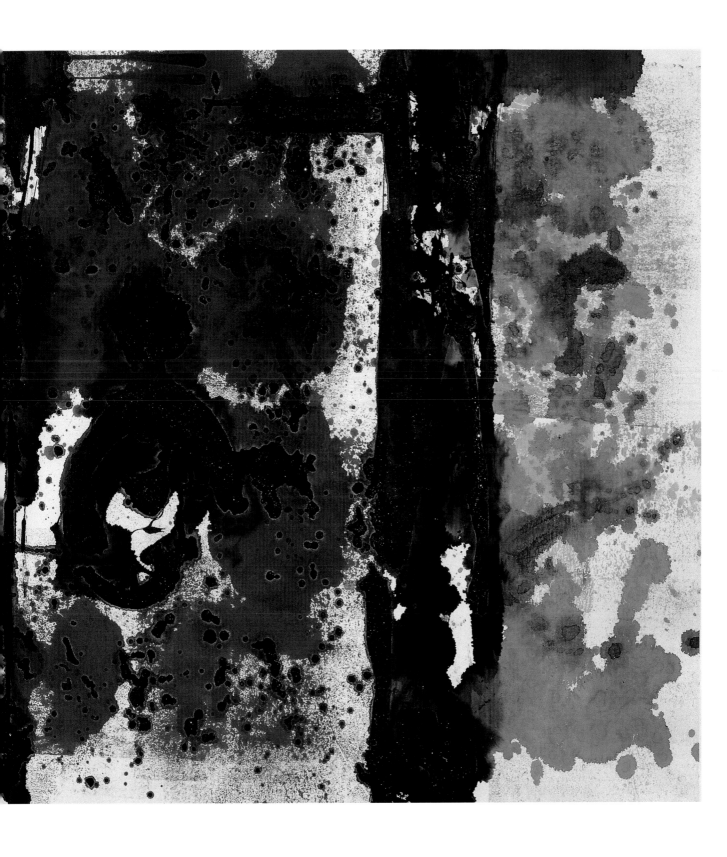

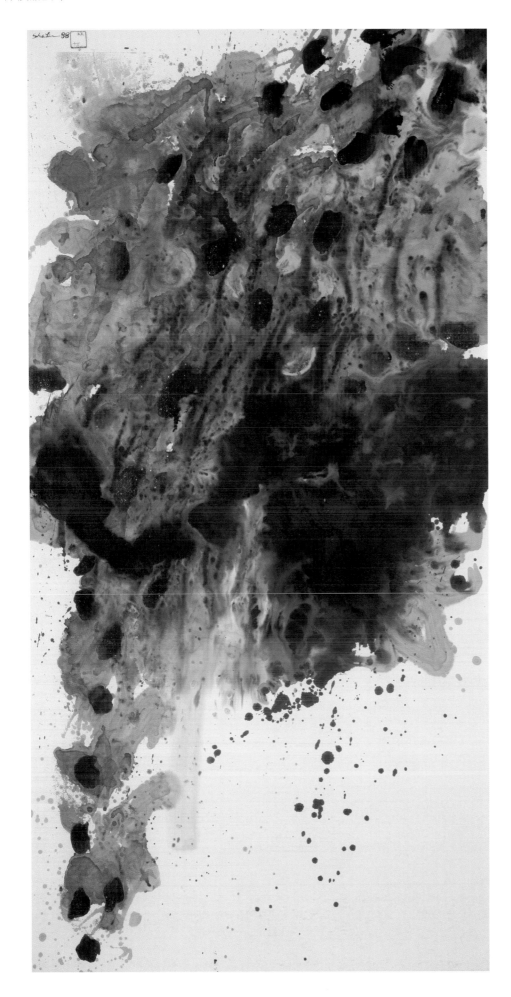

圖107‧紅塵淚下　混合媒材紙上　138×69cm　1988

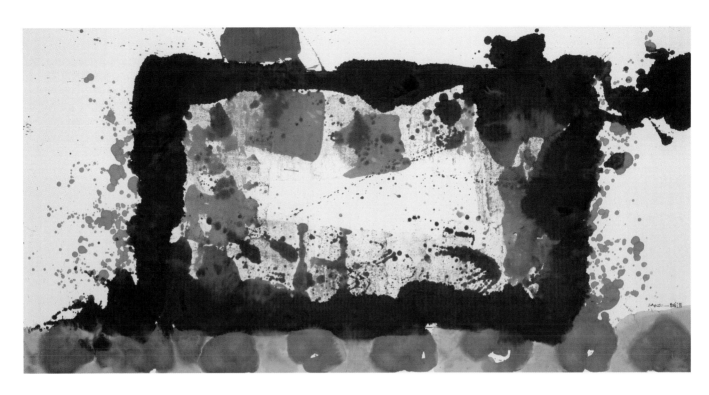

圖108．石板的故事　混合媒材紙上　138×69cm　1988

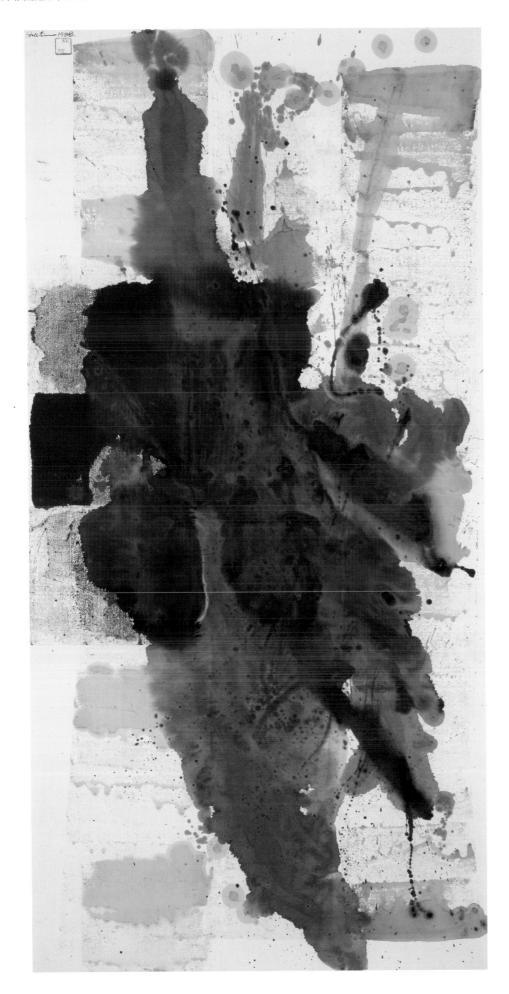

圖109・紅衣人　混合媒材紙上　138×69cm　1988

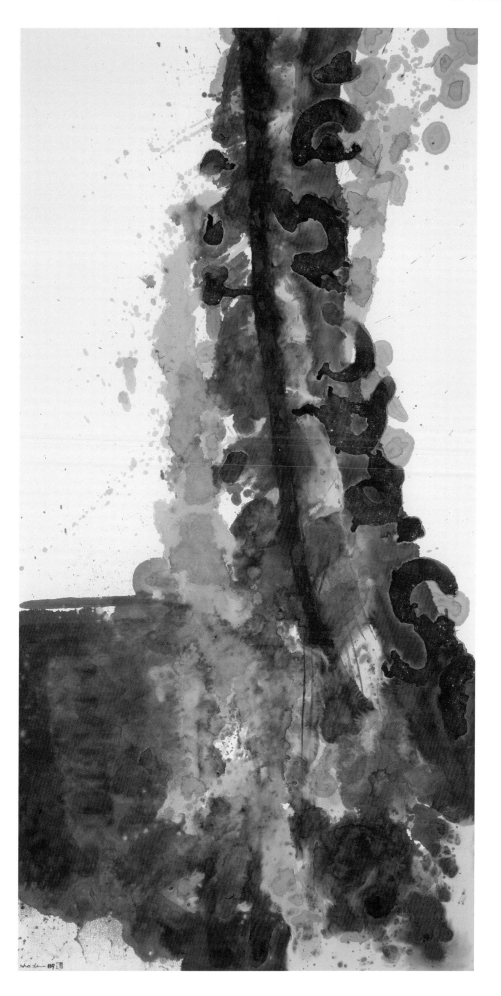

圖110．黑夜　混合媒材紙上　138×69cm　1989

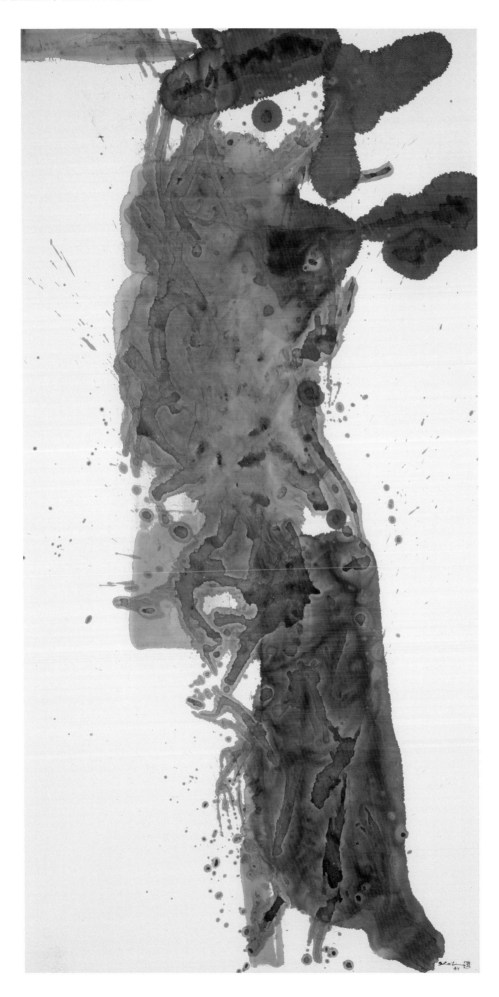

圖111・紅唇的鳥　混合媒材紙上　138×69cm　1989

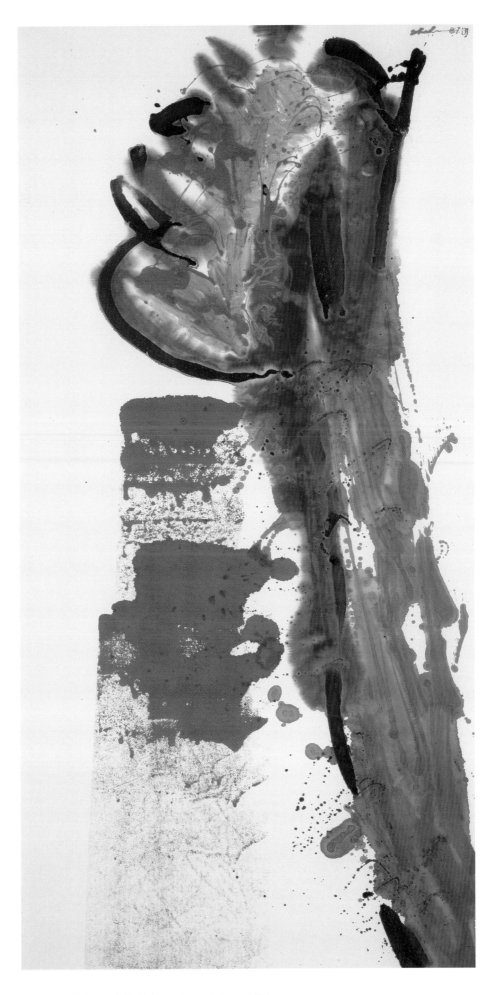

圖112・一束花　混合媒材紙上　68.5×137cm　1989

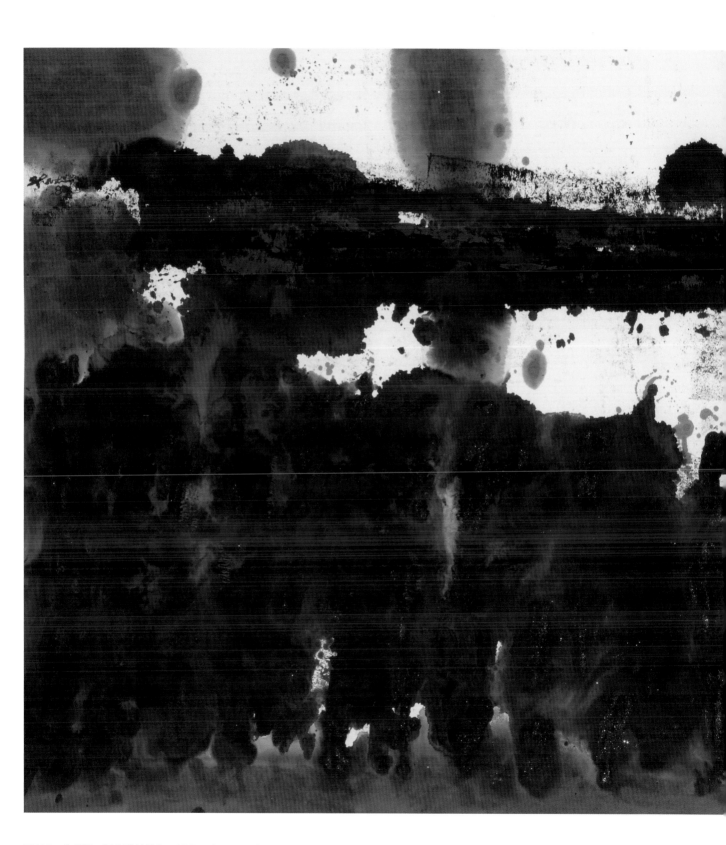

圖113・柏林牆　混合媒材紙上　68.5×137cm　1989

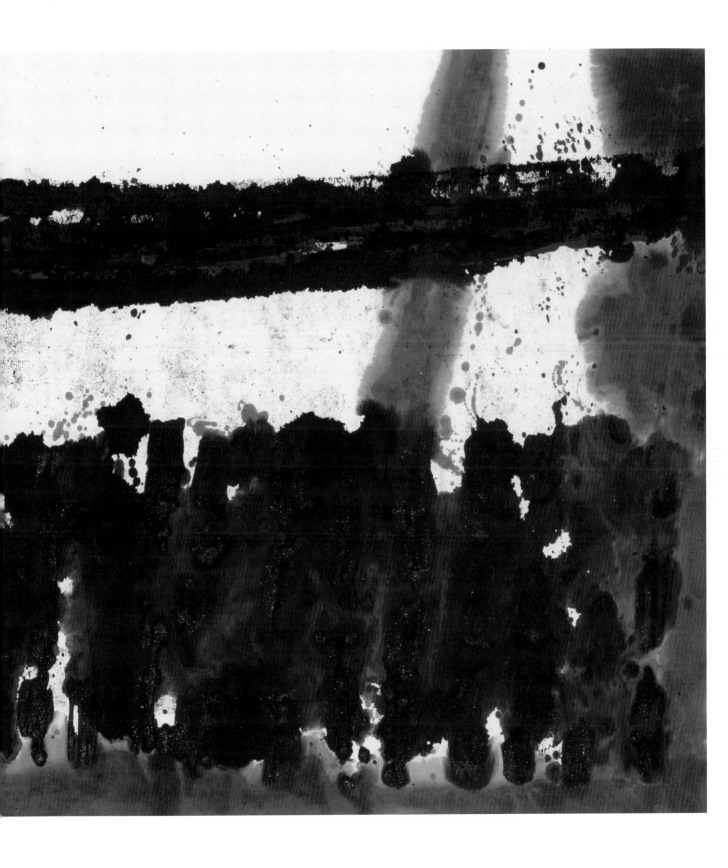

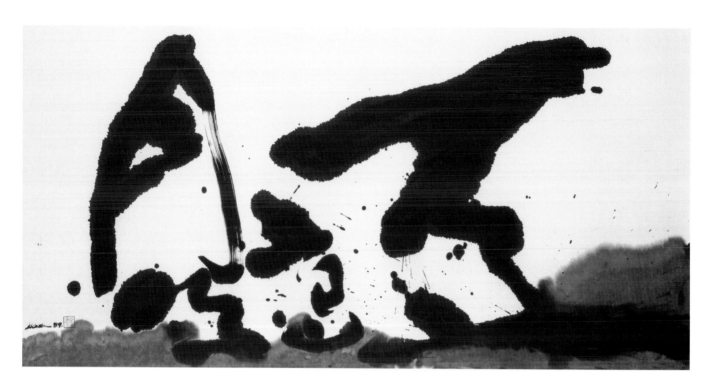

圖114・天高明月　水墨紙上　68.5×137cm　1989

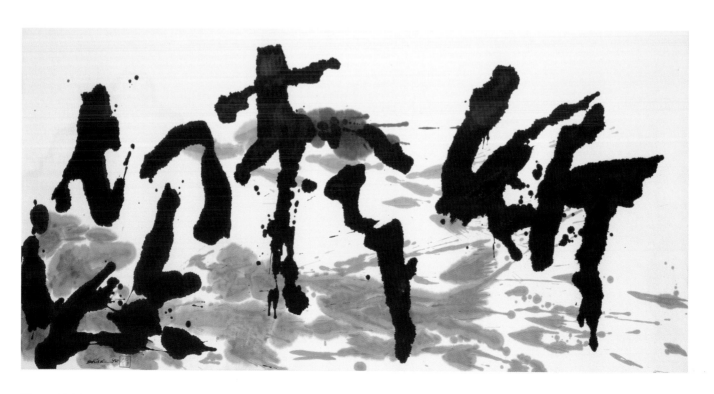

圖115・竹聲切切　水墨紙上　68×137cm　1990

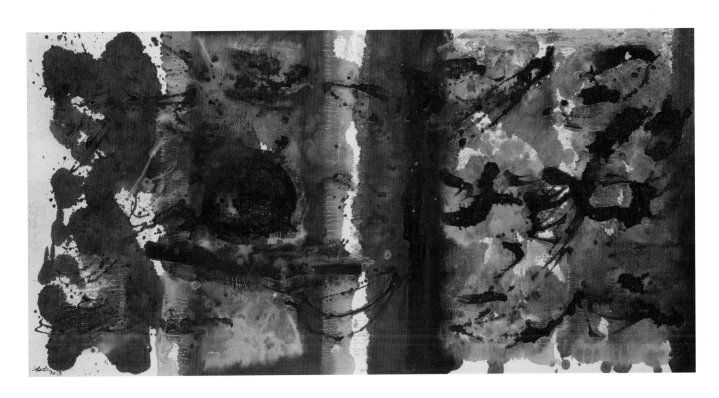

圖116・叢林中　混合媒材紙上　138×69cm　1990

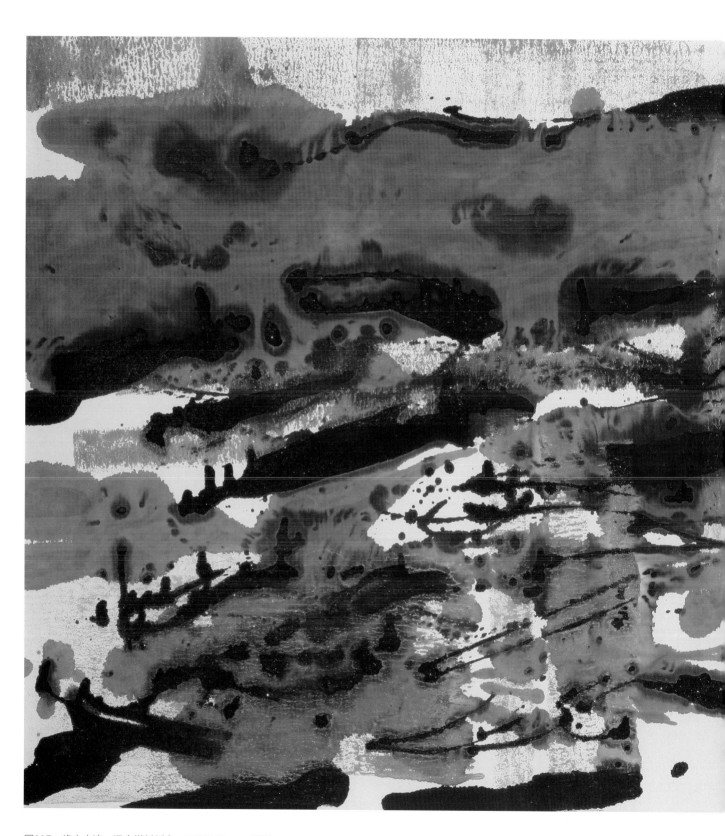

圖117・綠水小滴　混合媒材紙上　138×69cm　1990

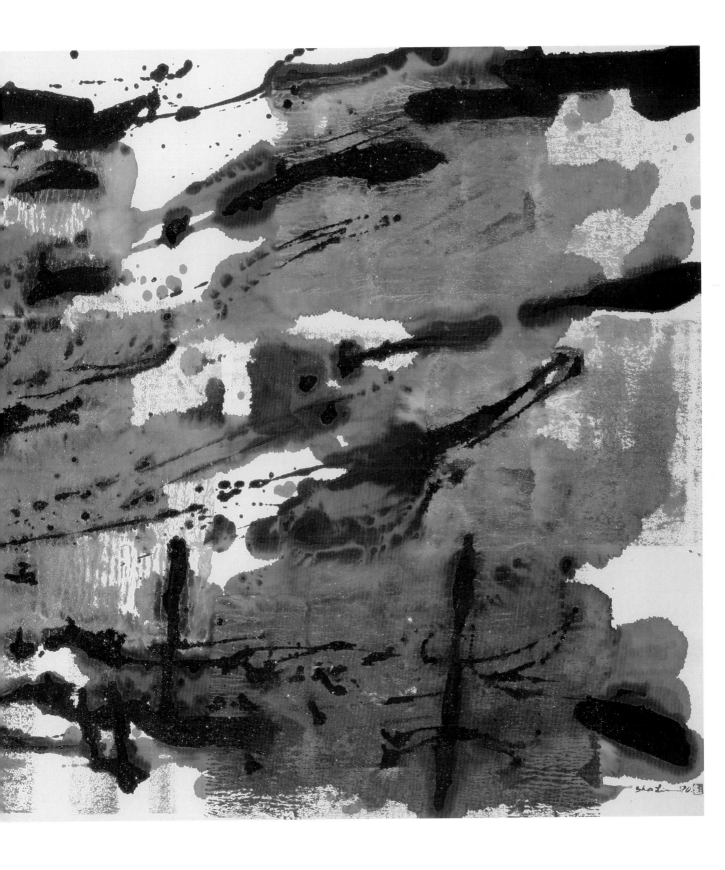

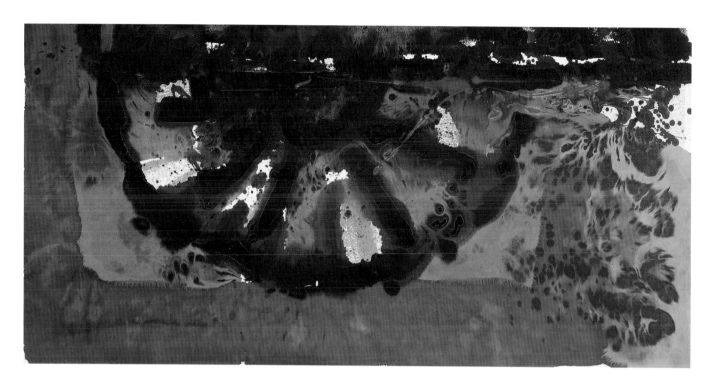

圖118‧輪廻　混合媒材紙上　68×137cm　1991

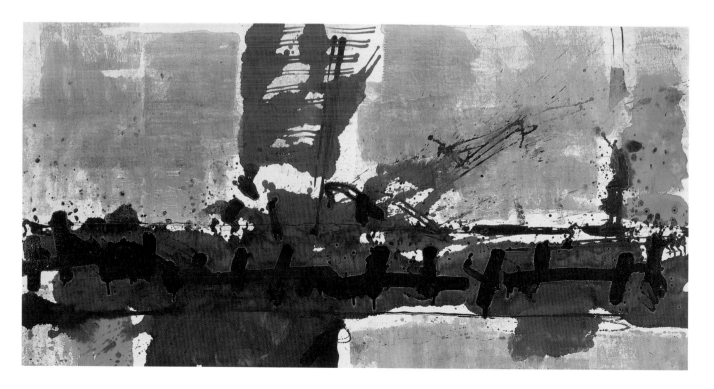

圖119‧凍　水墨紙上　68×137cm　1991

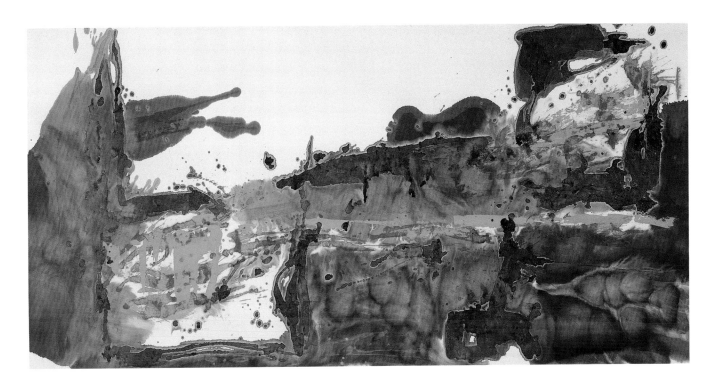

圖120‧動之凍　水墨紙上　68×137cm　1991

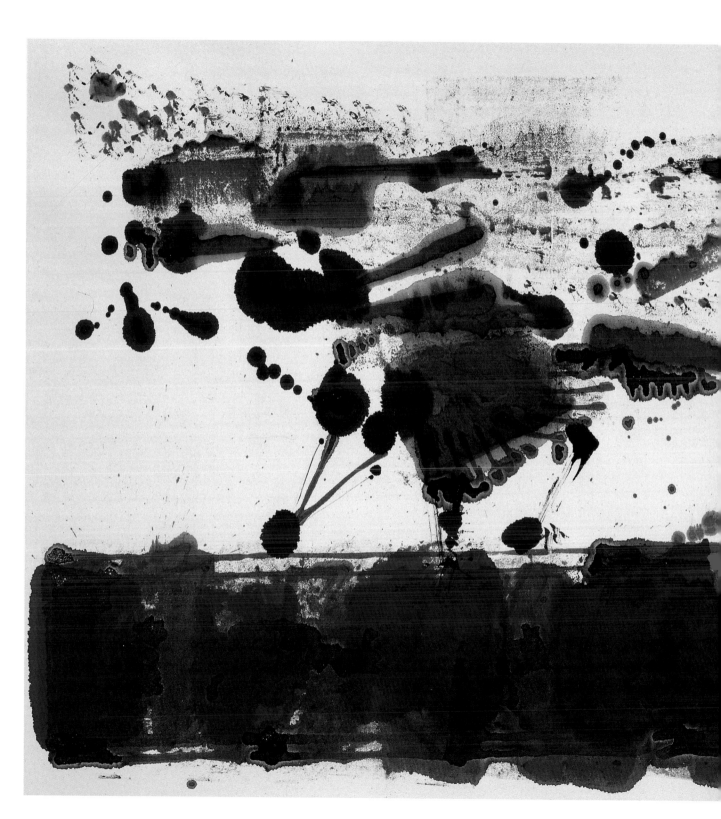

圖121．凍之動　水墨紙上　68×137cm　1991

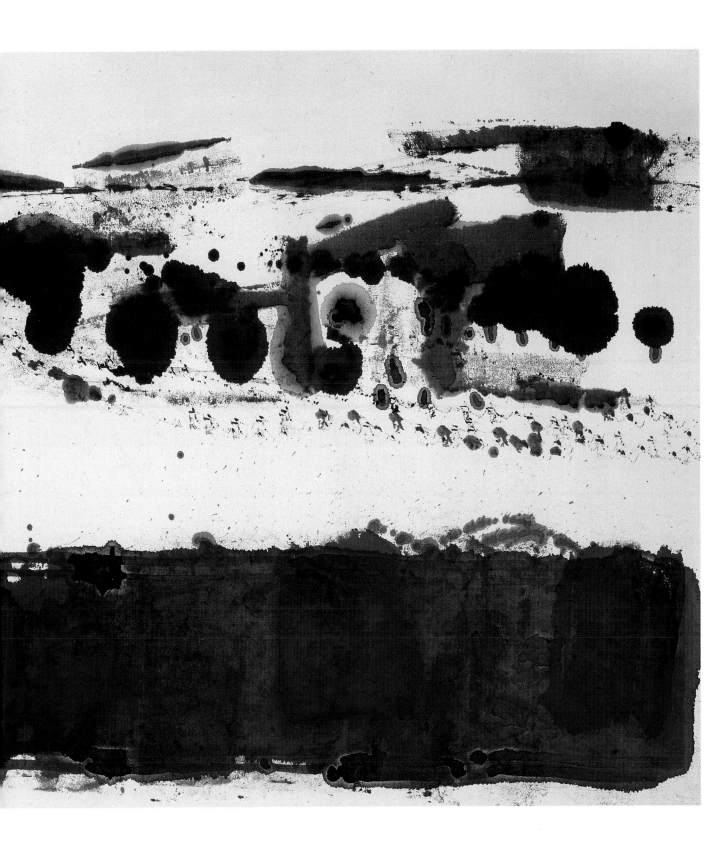

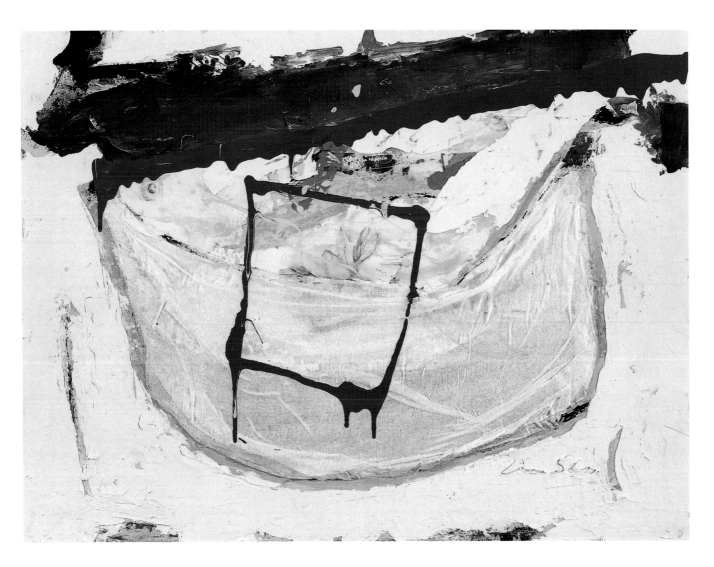

圖122・雪生　混合媒材畫布　76.2×101.6cm　1991

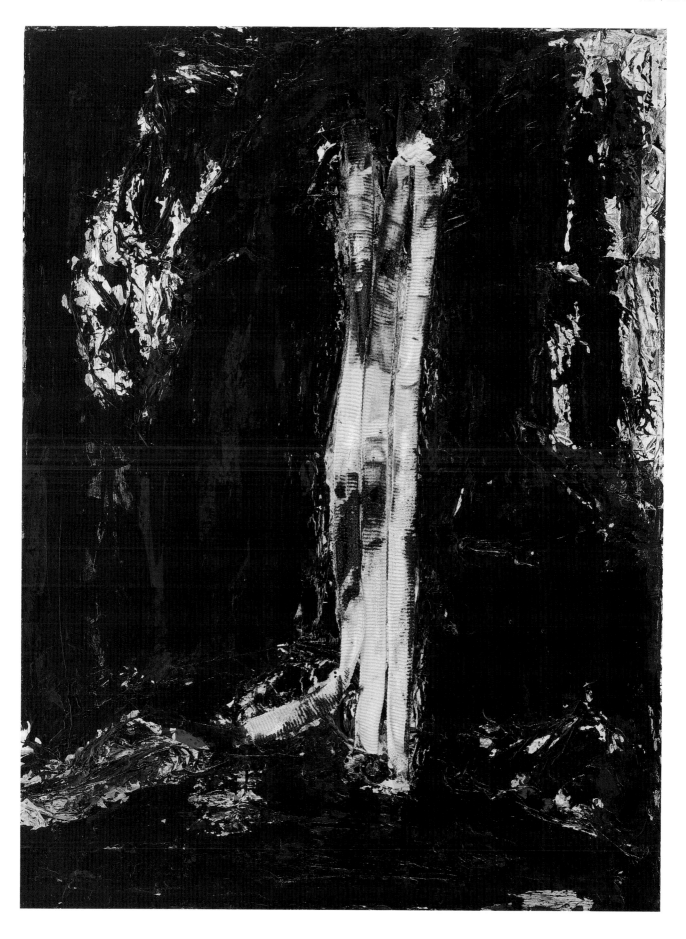

圖123．零下4℃　混合媒材畫布　76.2×101.6cm　1992

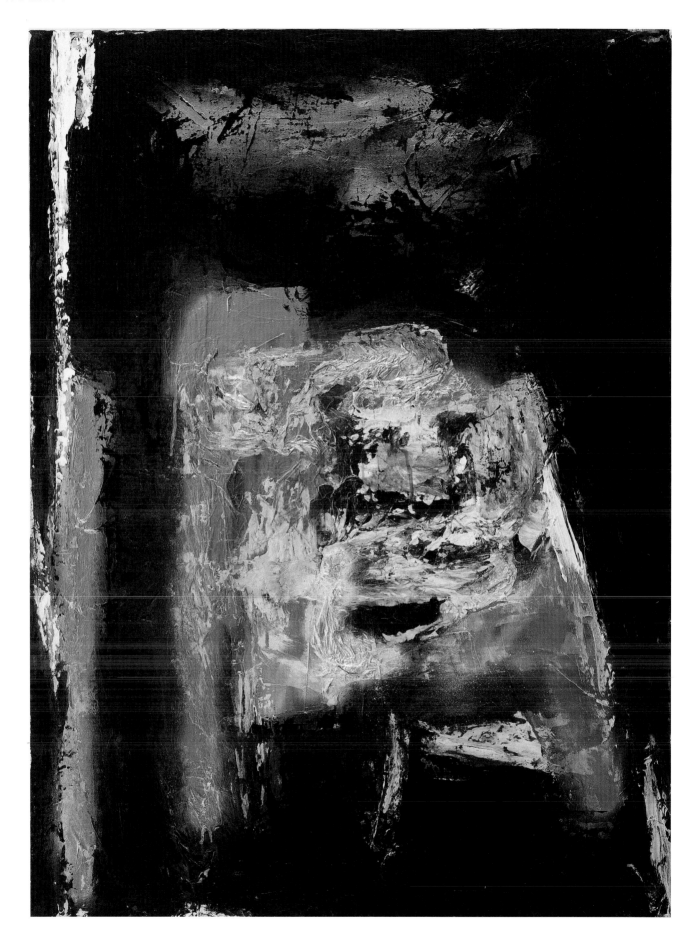

圖124・白夜　混合媒材畫布　101.6×76.2cm　1992

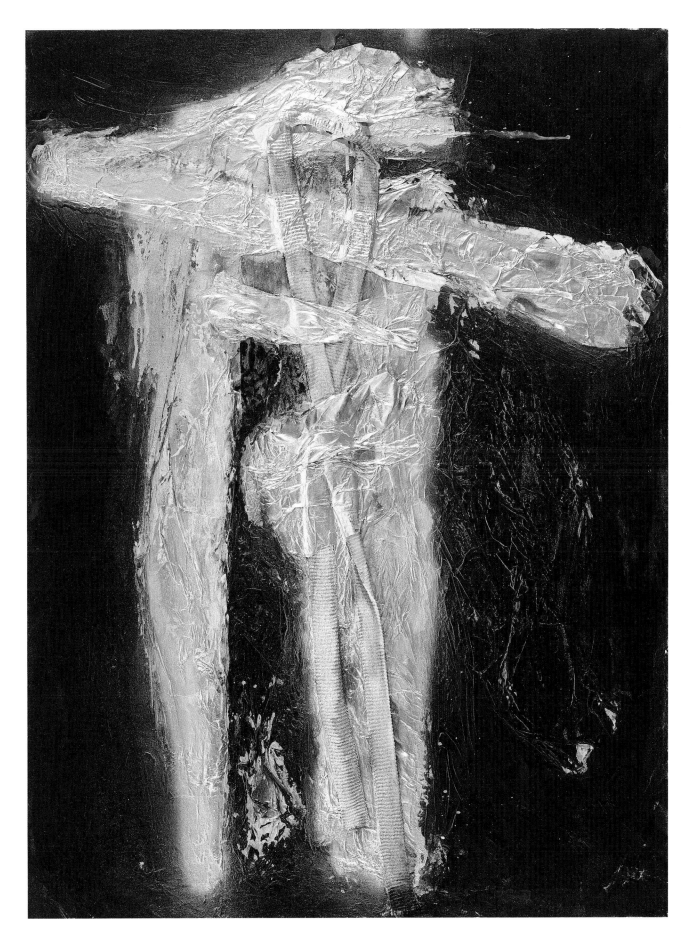

圖125．痛　混合媒材畫布　101.6×76.2cm　1993

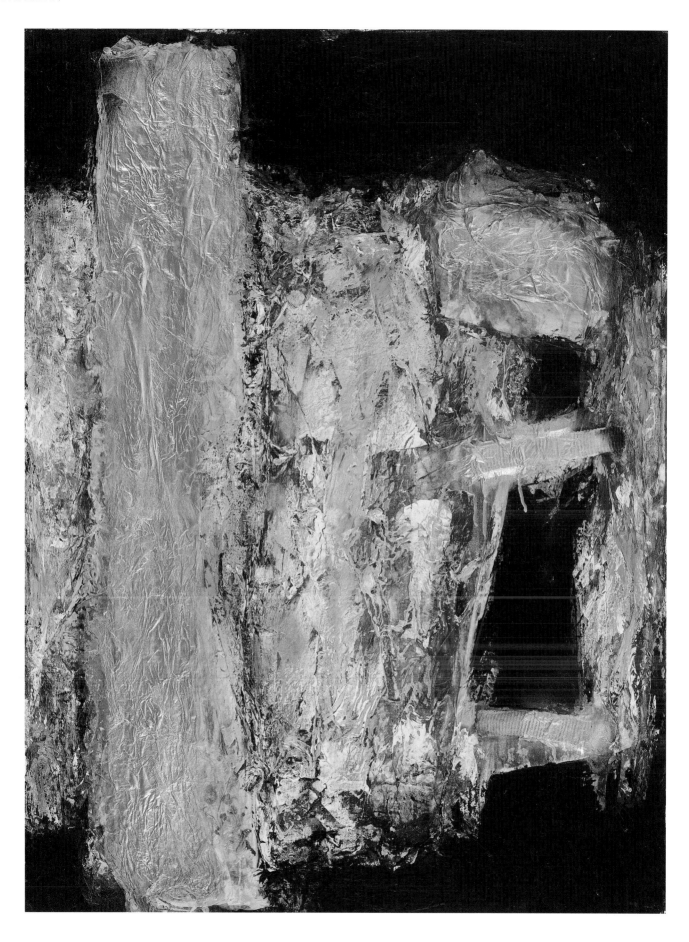

圖126・斷　混合媒材畫布　101.6×76.2cm　1993

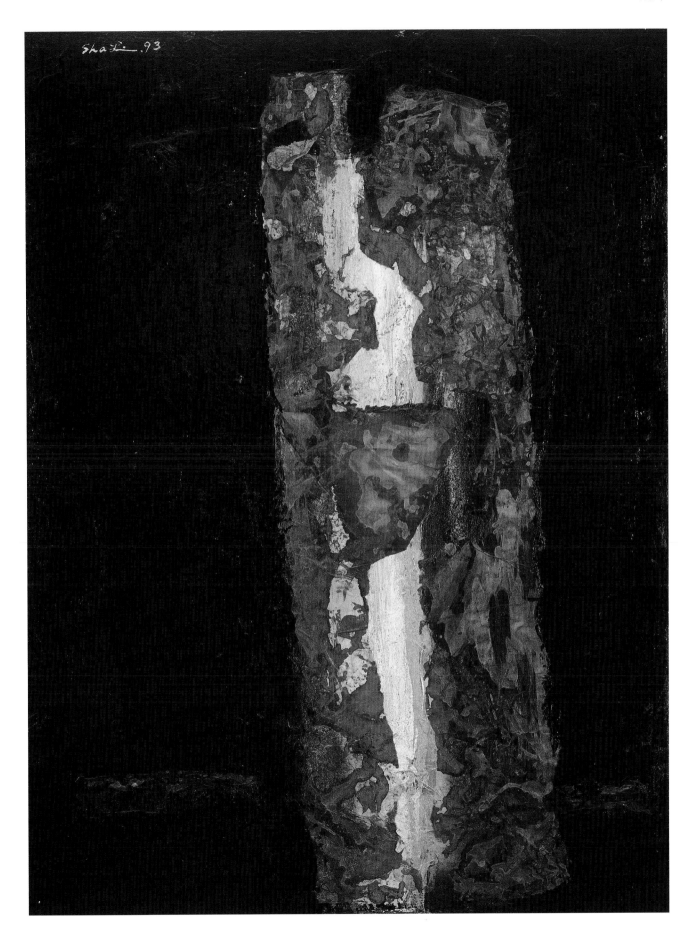

圖127・世紀　混合媒材畫布　101.6×76.2cm　1993

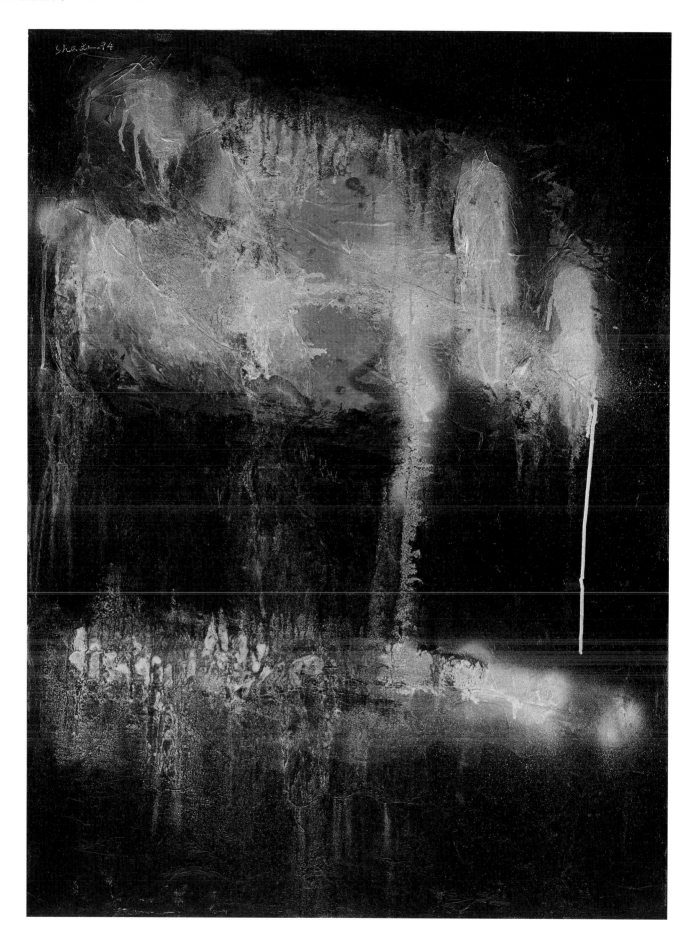

圖128·白夜　混合媒材畫布　101.6×76.2cm　1994

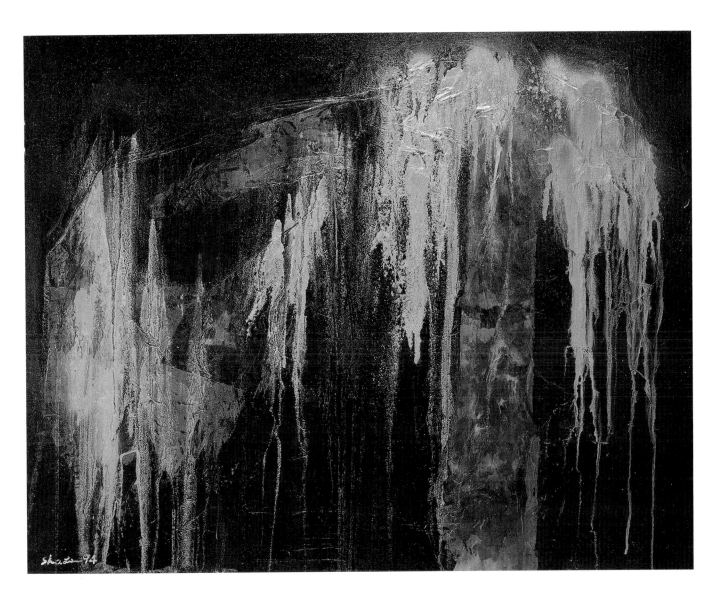

圖129・復活　混合媒材畫布　76.2×101.6cm　1994

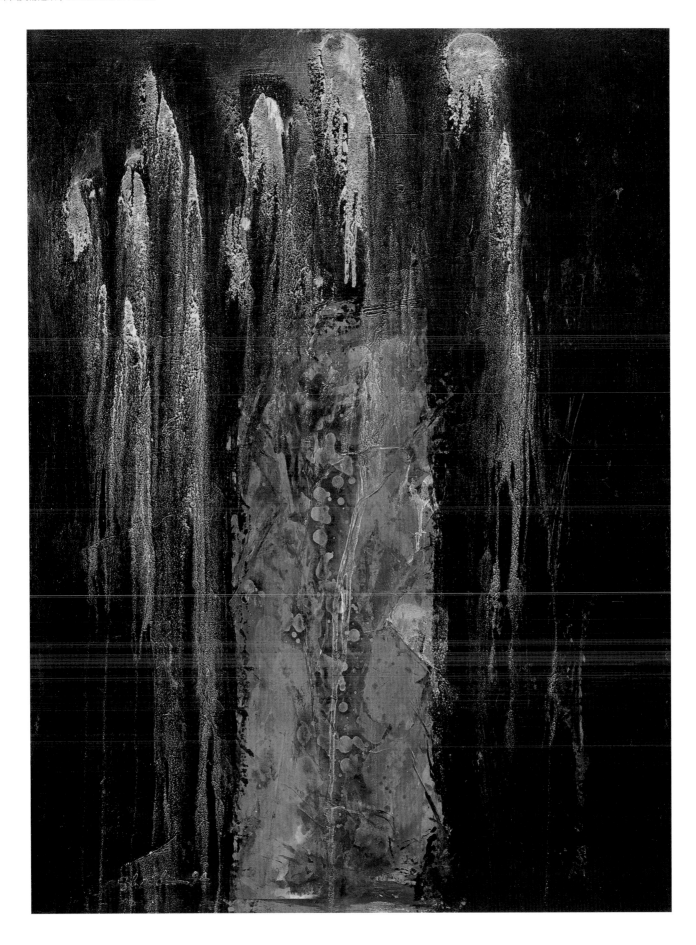

圖130‧凍　混合媒材畫布　101×76cm　1994

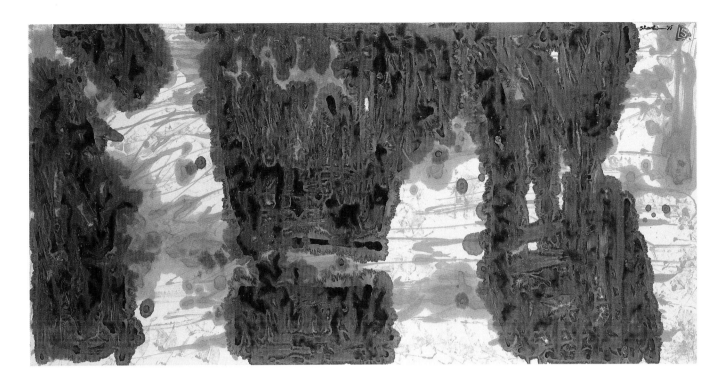

圖131・門　混合媒材紙上　68×137cm　1995

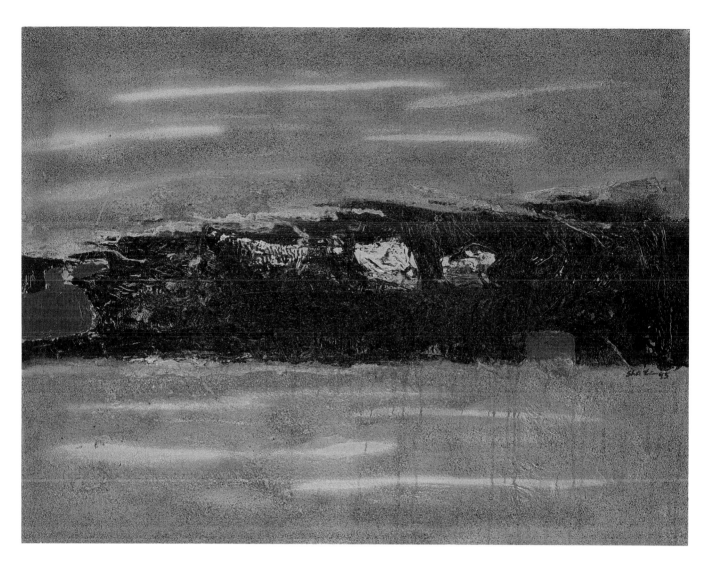

圖132‧紅塵內　混合媒材畫布　76.2×101.6cm　1995

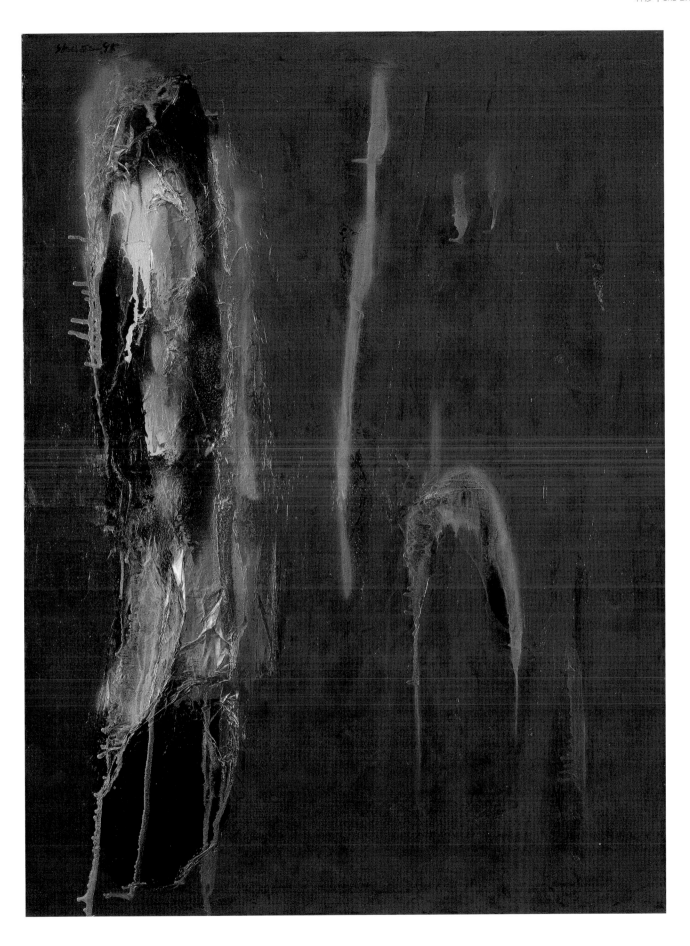

圖133・紅塵外　混合媒材畫布　101.6×76.2cm　1995

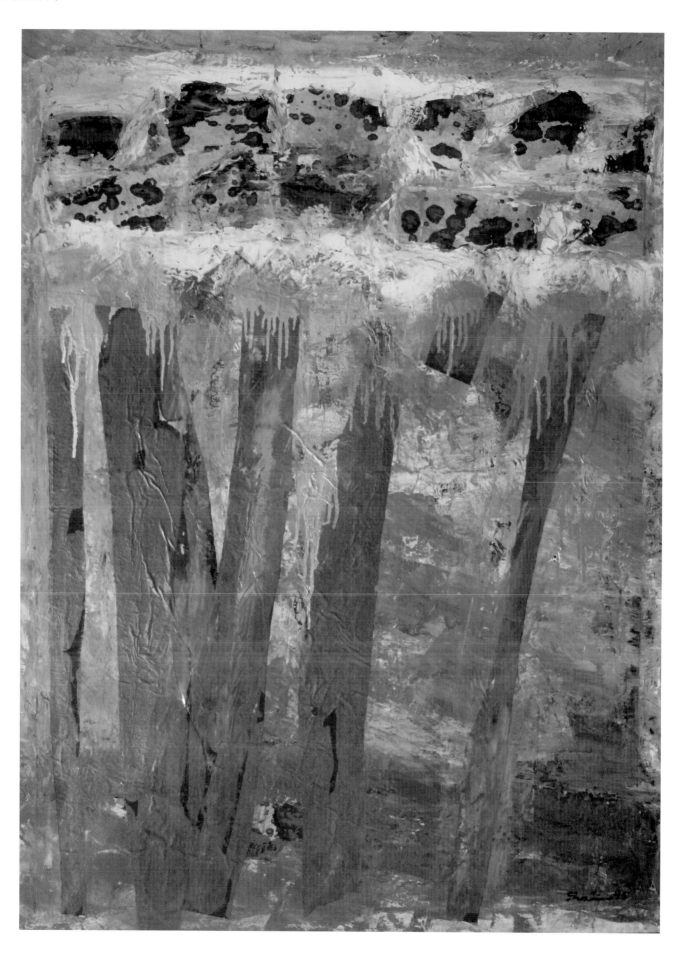

圖134‧根　混合媒材畫布　101.6×76.2cm　1995

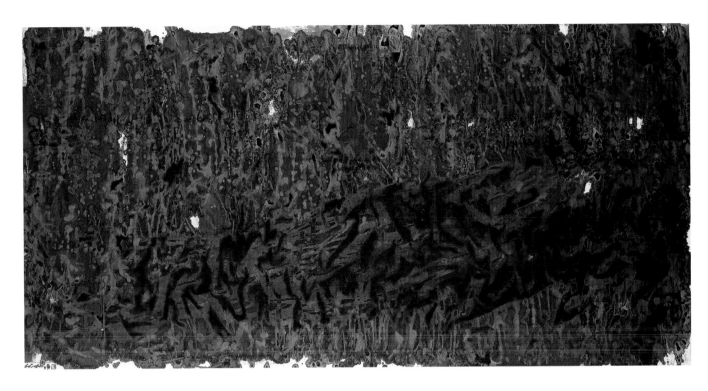

圖135‧in or out 水墨紙上 68×137cm 1997

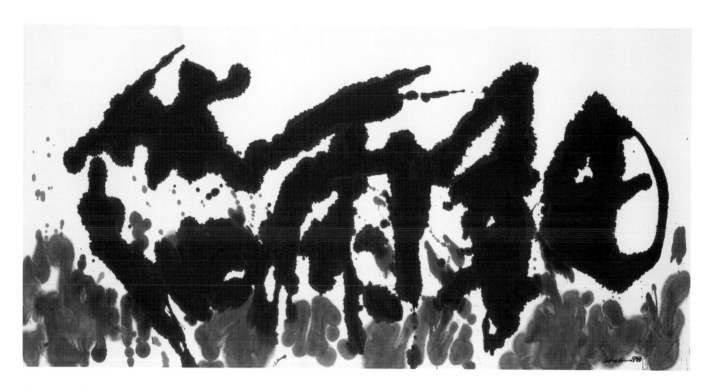

圖136・細雨依田　水墨紙上　68×137cm　1998

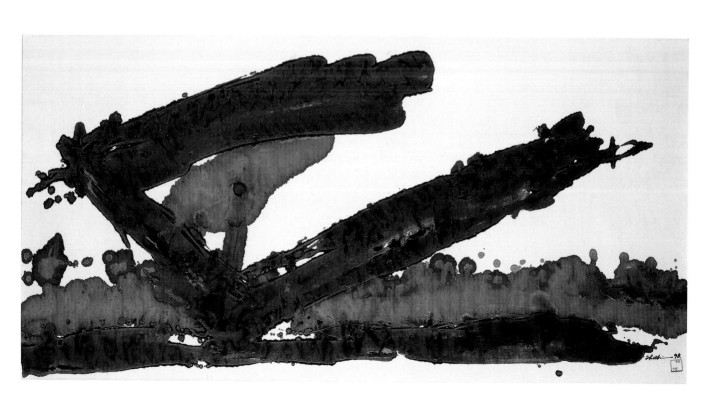

圖137・周子太極變萬生　水墨紙上　68×137cm　1998

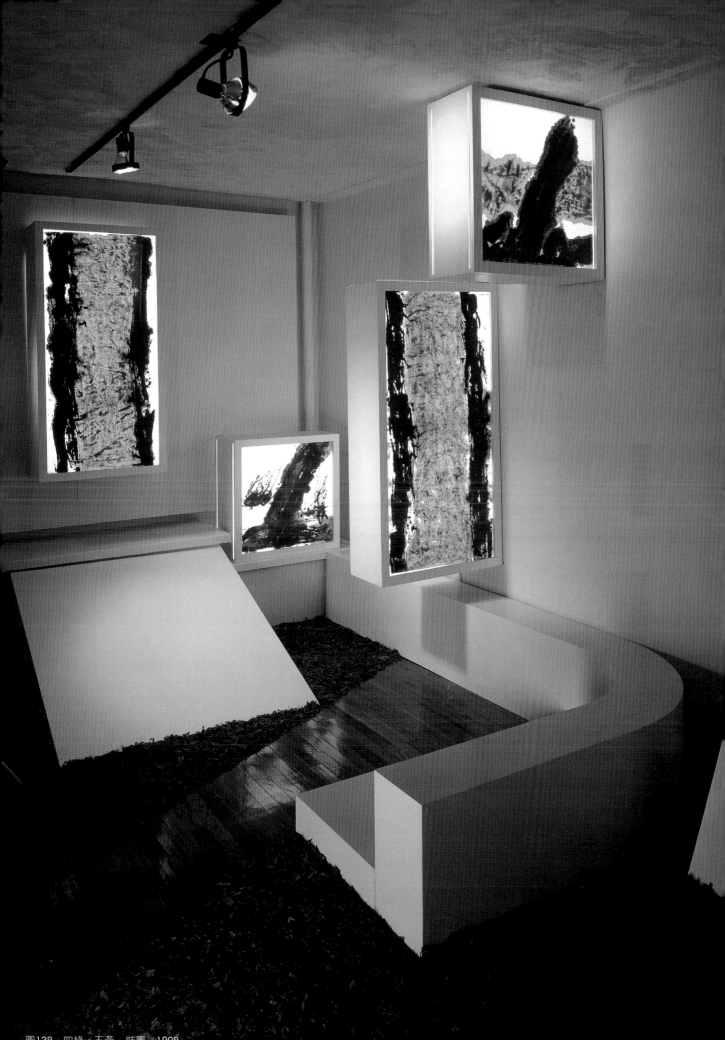

圖138．四綠．五黃．裝置 1998

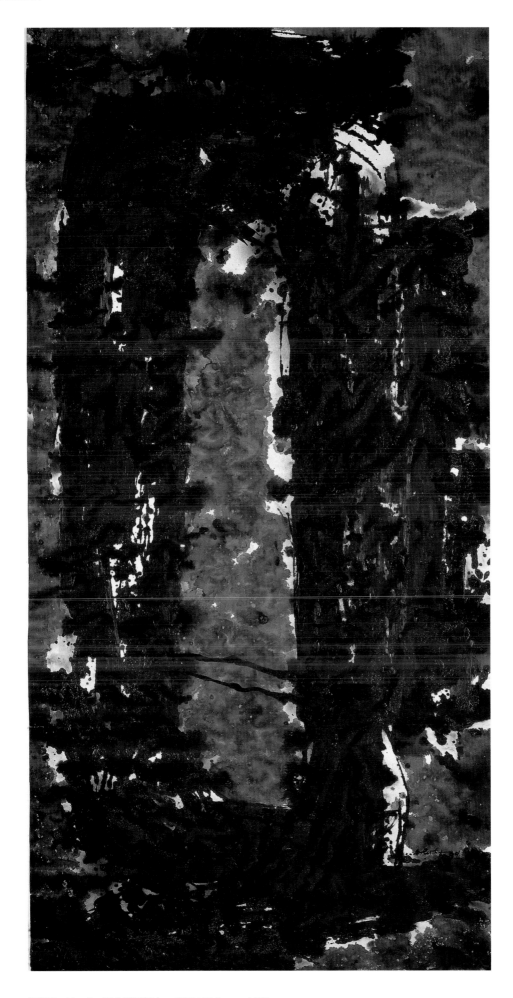

圖139・No. 0　混合媒材紙上　137×68.5cm　1999

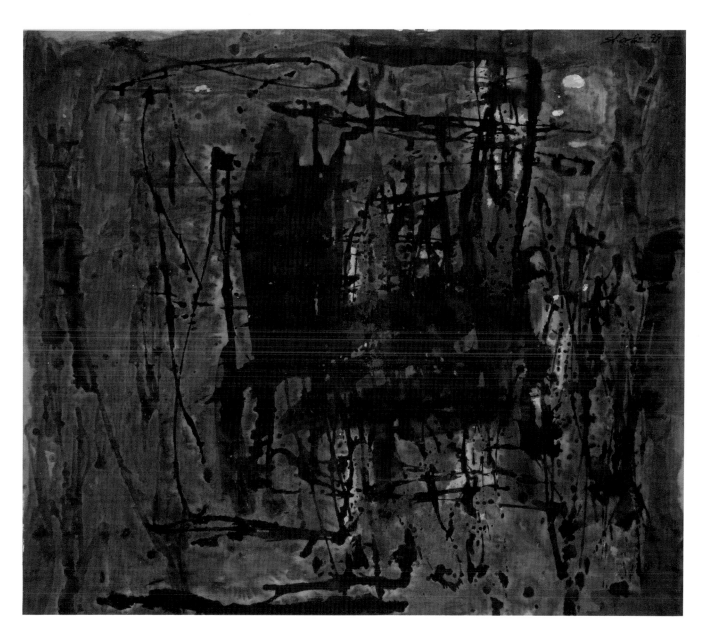

圖140‧生命的樂章　69×81cm　1999

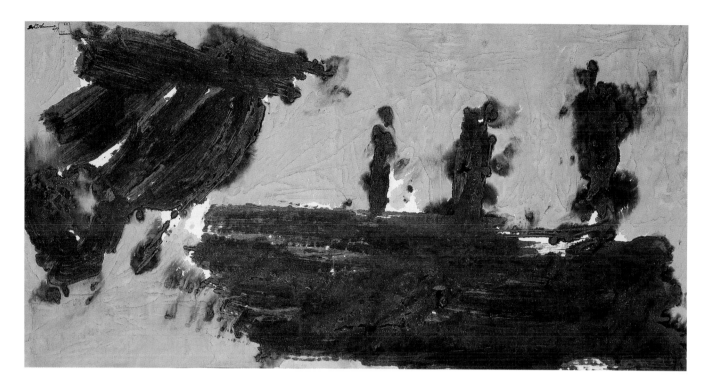

圖141・三易人　水墨紙上　68×137cm　1999

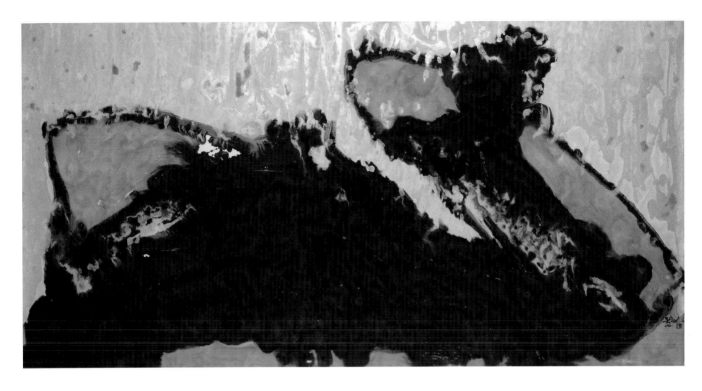

圖142・陰土陽生　混合媒材紙上　68.5×137cm　2000

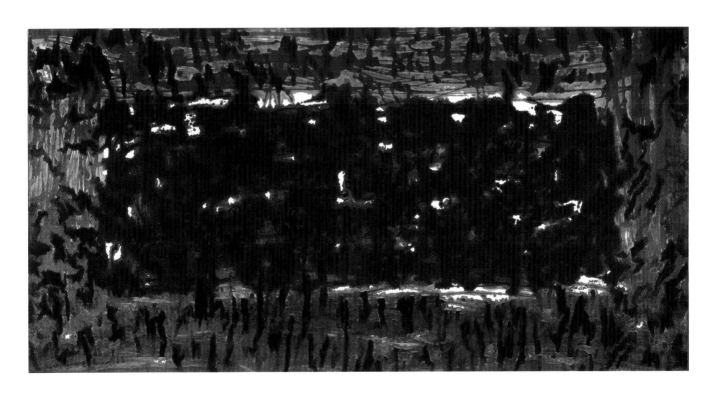

圖143・立冬之陽　混合媒材紙上　68.5×137cm　2000

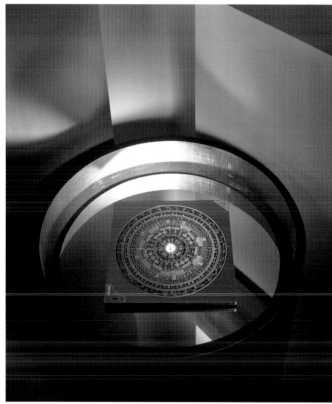

2000

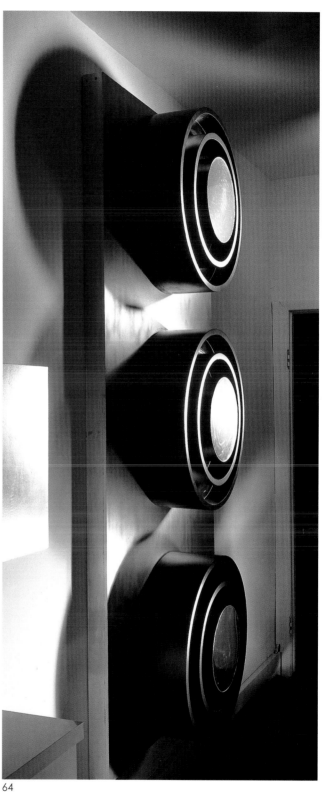

64

圖144 · 60.64.2000　裝置藝術　1992-2000

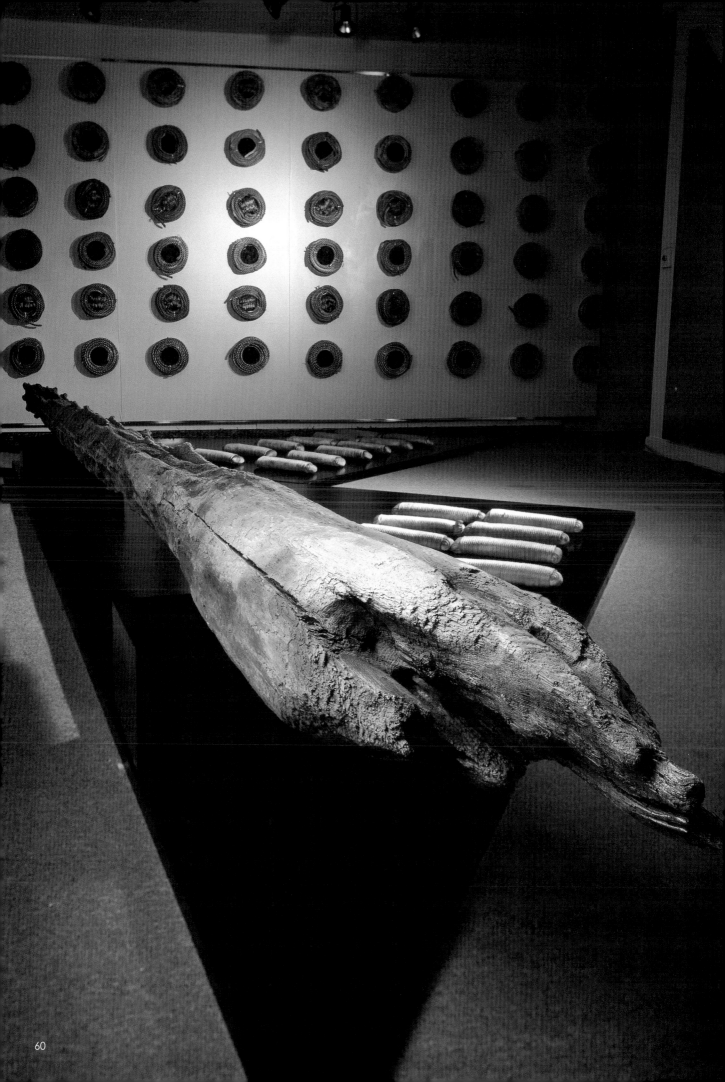

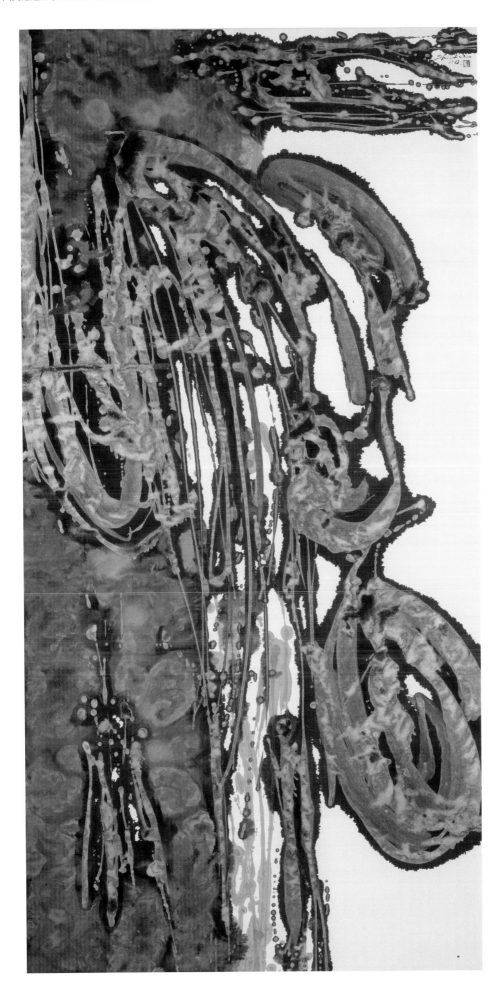

圖145・靈根　混合媒材紙上　68.5×137cm　2000

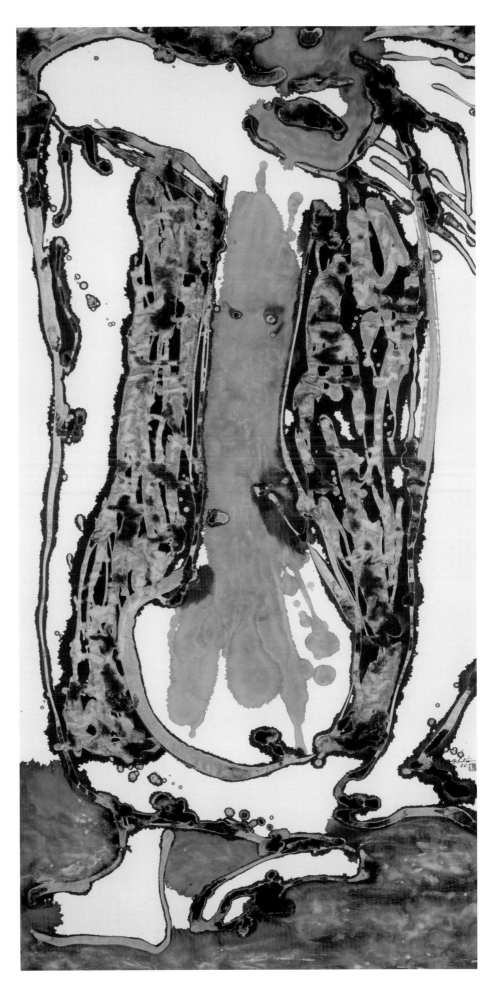

圖146・周天相會　混合媒材紙上　68.5×137cm　2000

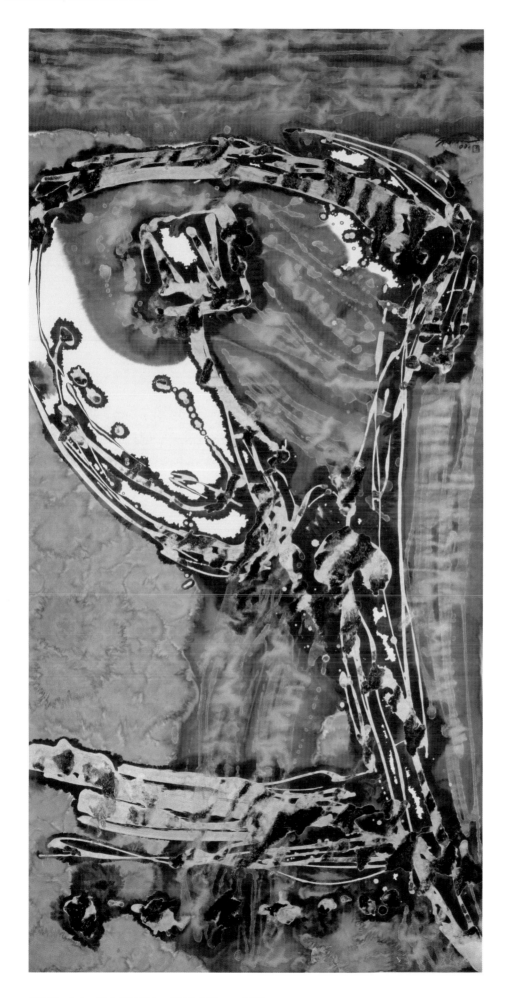

圖147・女人 混合媒材紙上 68.5×137cm 2000

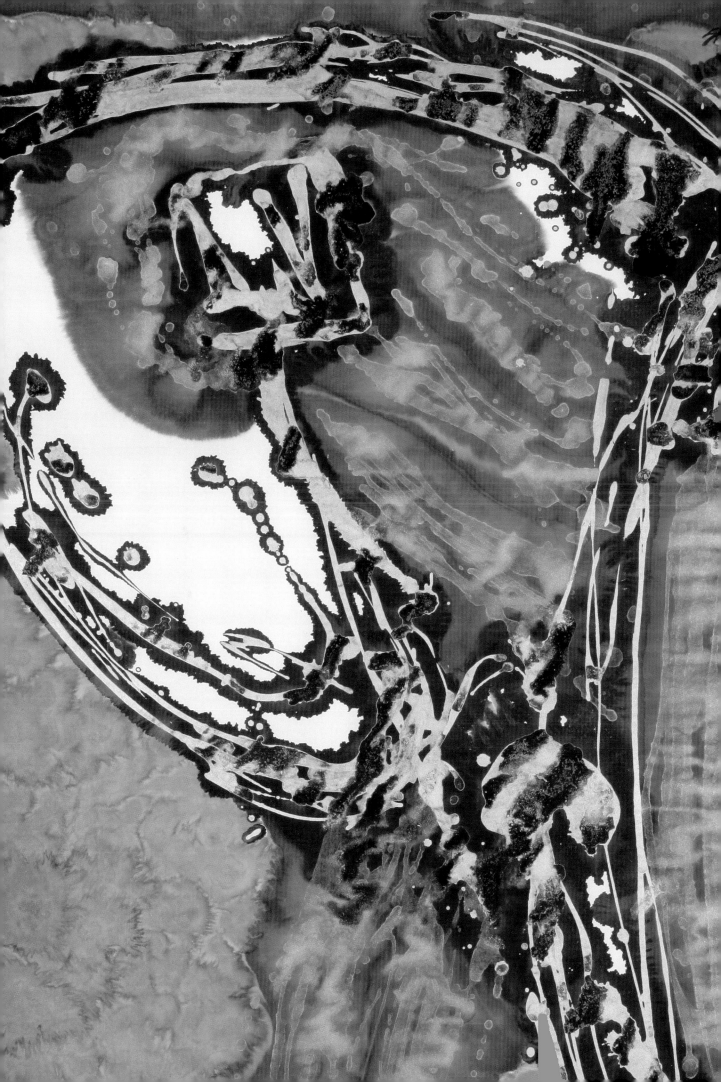

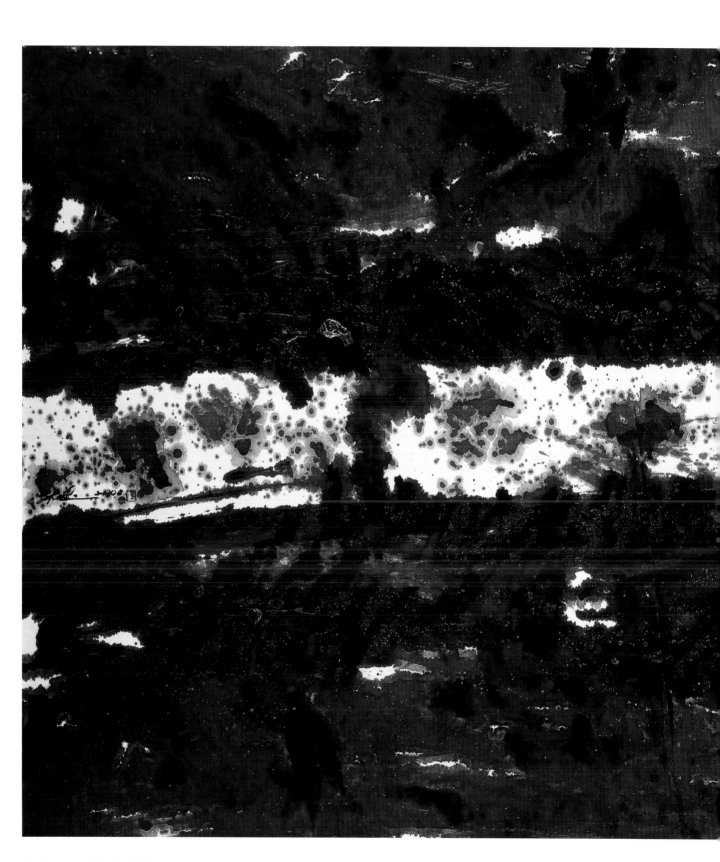

圖148‧一白　混合媒材紙上　68.5×137cm　2000

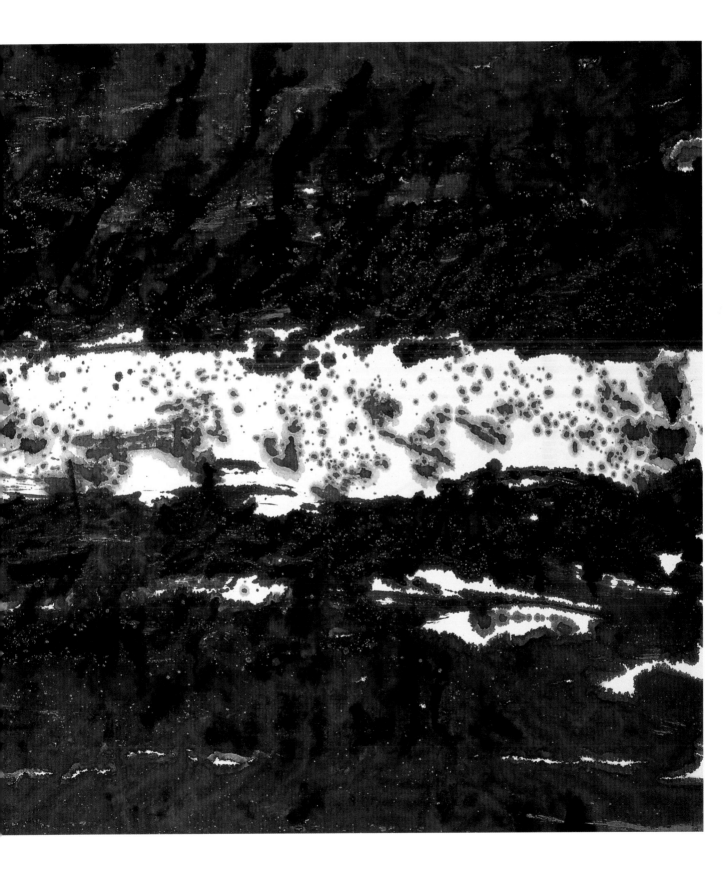

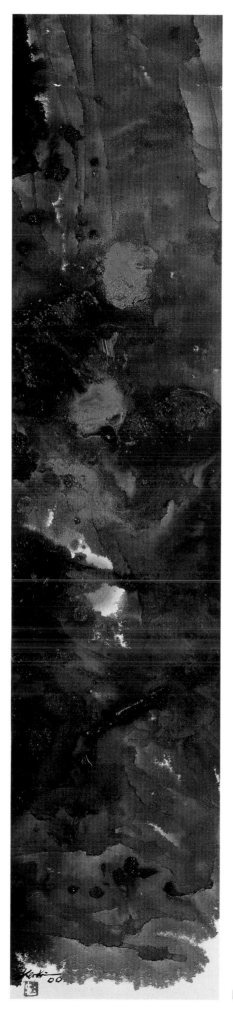

圖149‧五、三變數　混合媒材紙上　66×15cm　2000

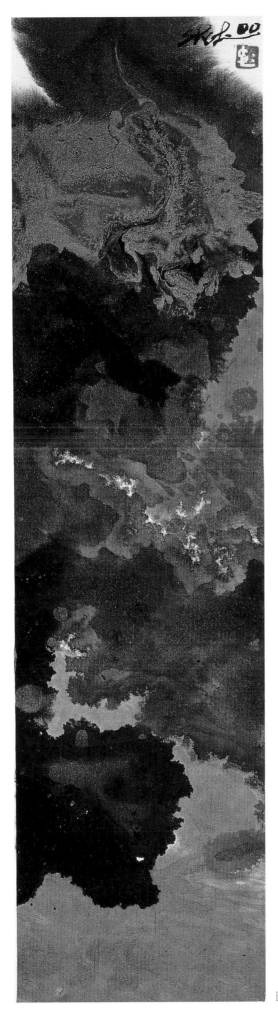

圖150・乾三變一　混合媒材紙上　41×11cm　2000

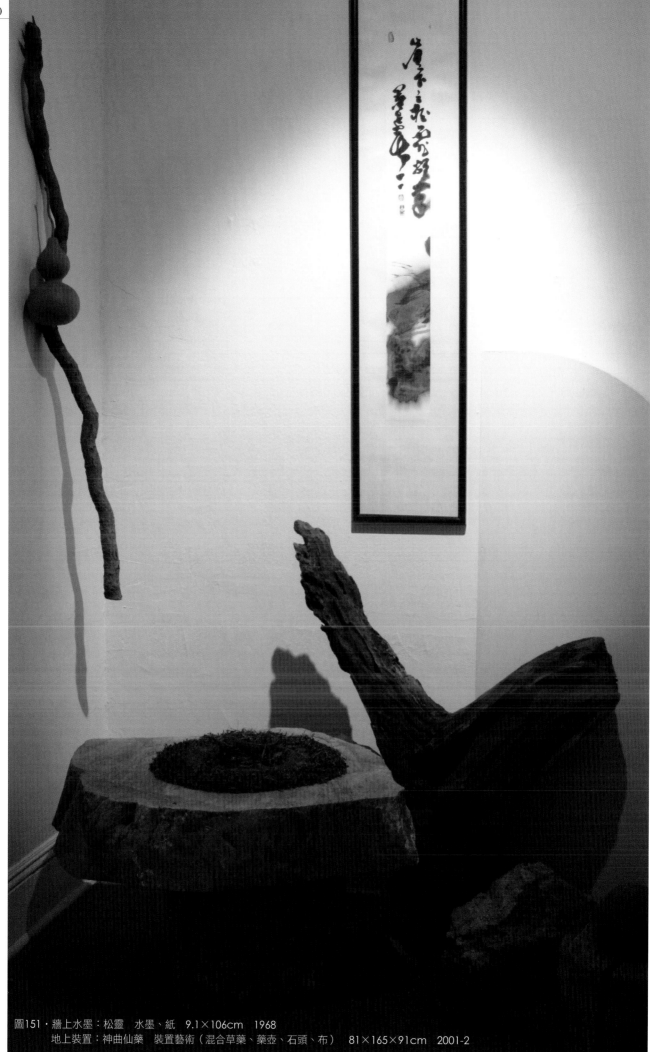

圖151．牆上水墨：松靈　水墨、紙　9.1×106cm　1968
　　　　地上裝置：神曲仙藥　裝置藝術（混合草藥、藥壺、石頭、布）　81×165×91cm　2001-2

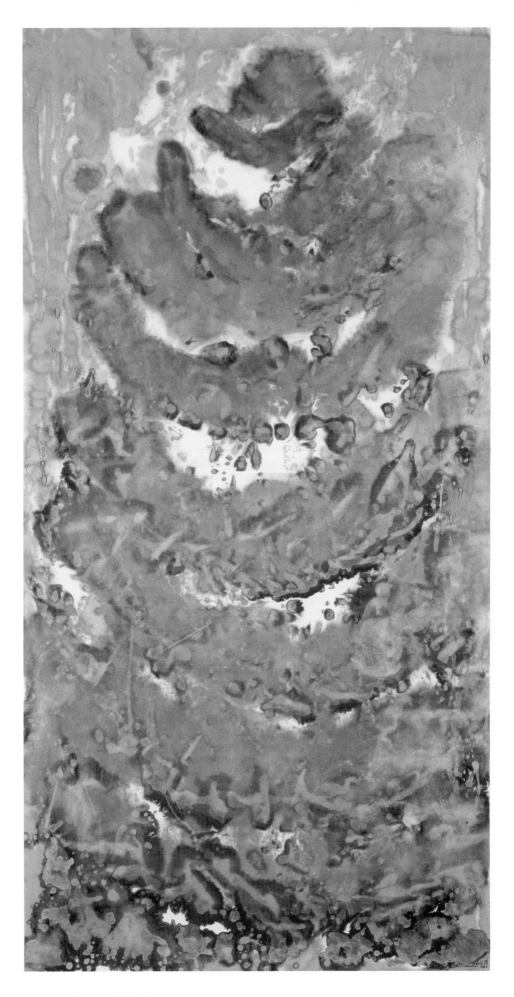

圖152・神曲　混合媒材紙上　138×69cm　2005

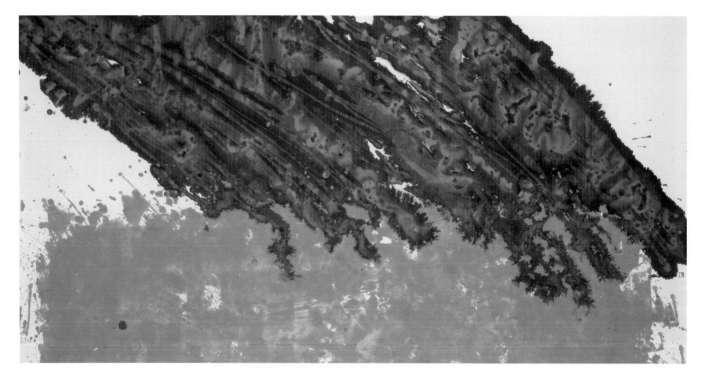

圖153・玉常紅　混合媒材紙上　138×69cm　2006

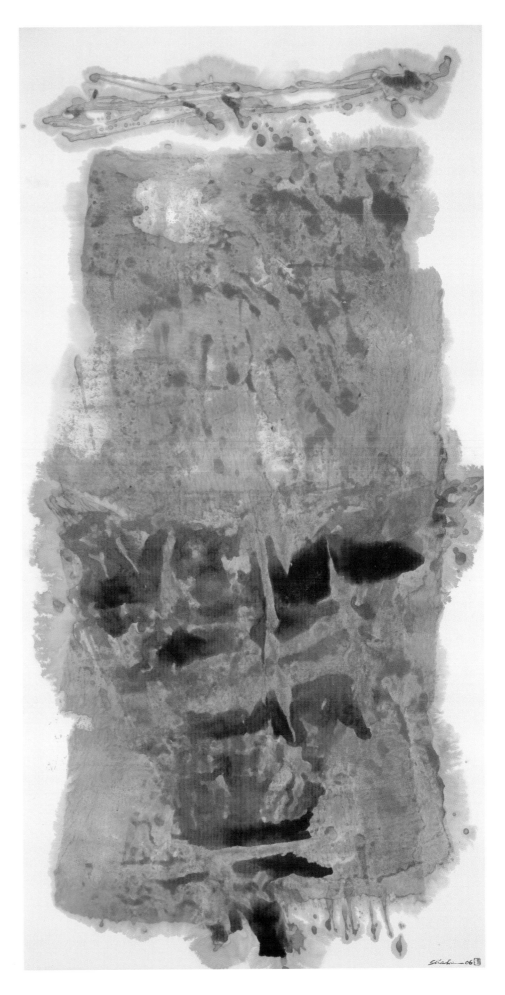

圖154‧赤砂緩起　混合媒材紙上　138×69cm　2006

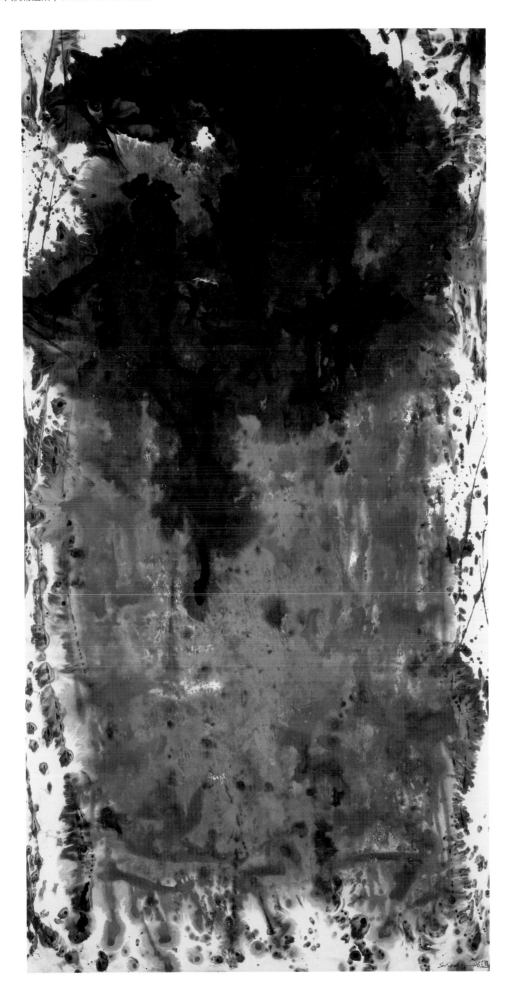

圖155・赤砂藏　混合媒材紙上　138×69cm　2006

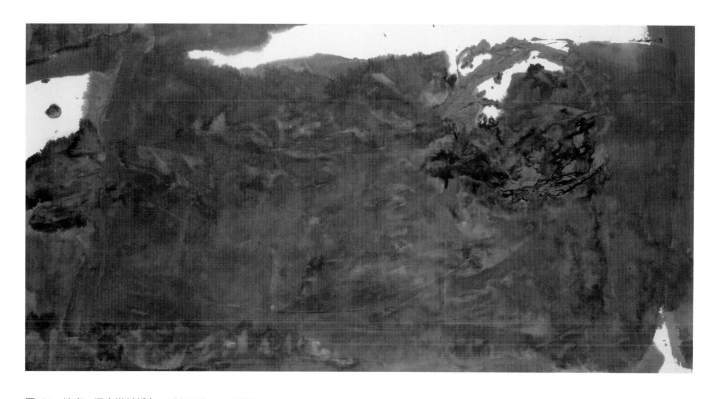

圖156·地真 混合媒材紙上 138×69cm 2006

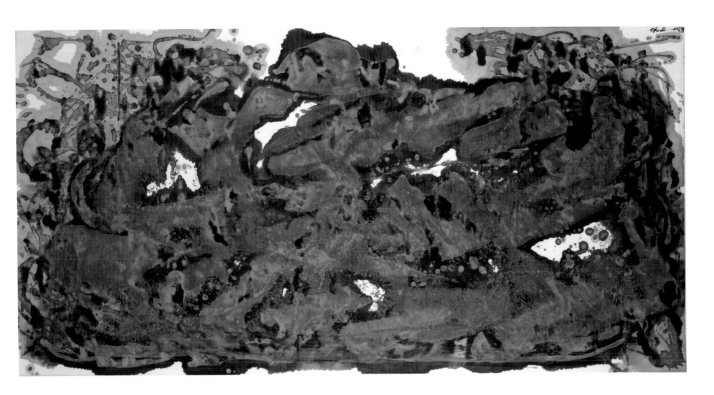

圖157・水土藏金　混合媒材紙上　138×69cm　2006

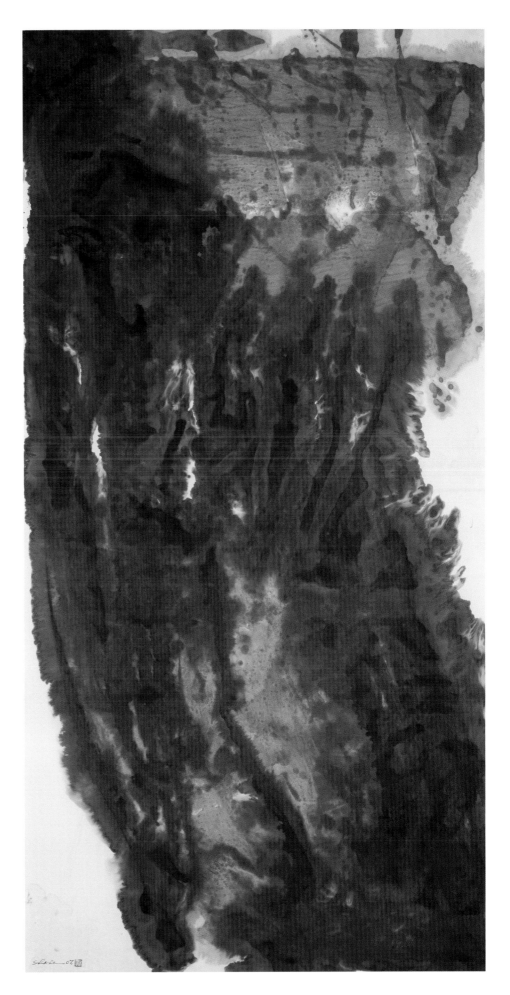

圖158・回湧砂　混合媒材紙上　138×69cm　2007

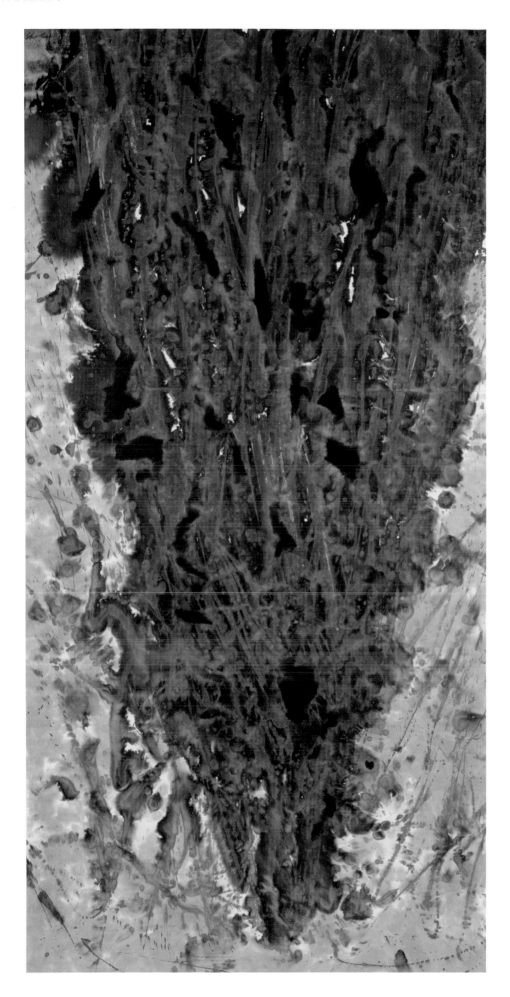

圖159・湧泉　混合媒材紙上　138×69cm　2007

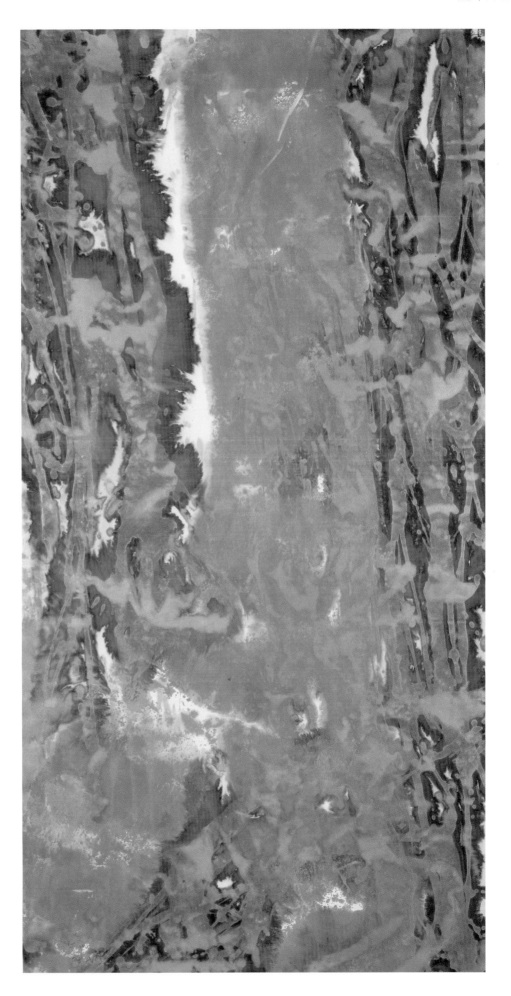

圖160·龍砂根　混合媒材紙上　138×69cm　2007

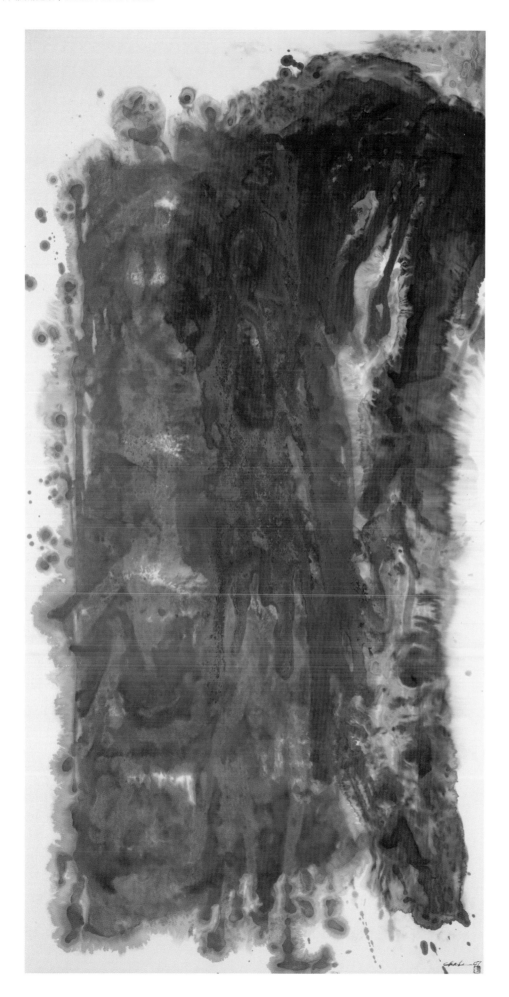

圖161・赤砂月　混合媒材紙上　68.5×137cm　2007

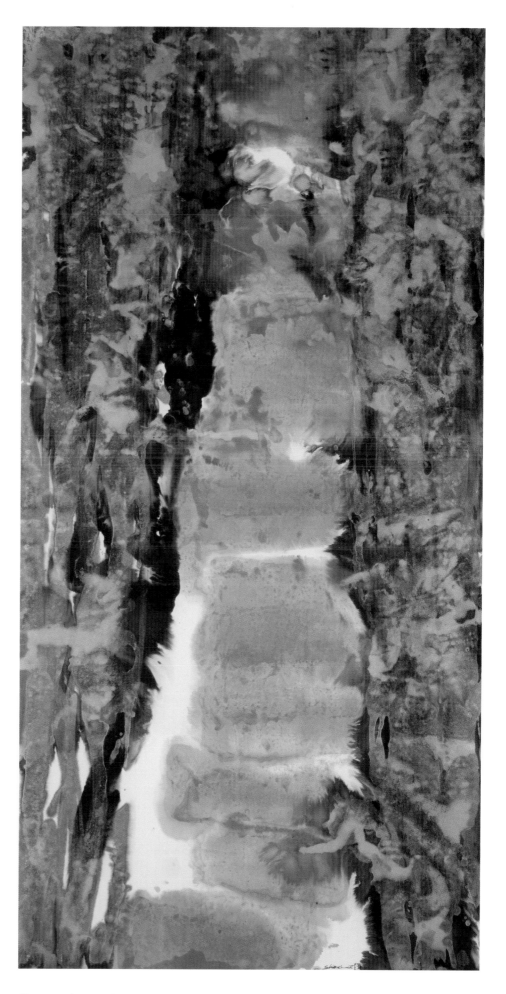

圖162・天泉　混合媒材紙上　138×69cm　2007

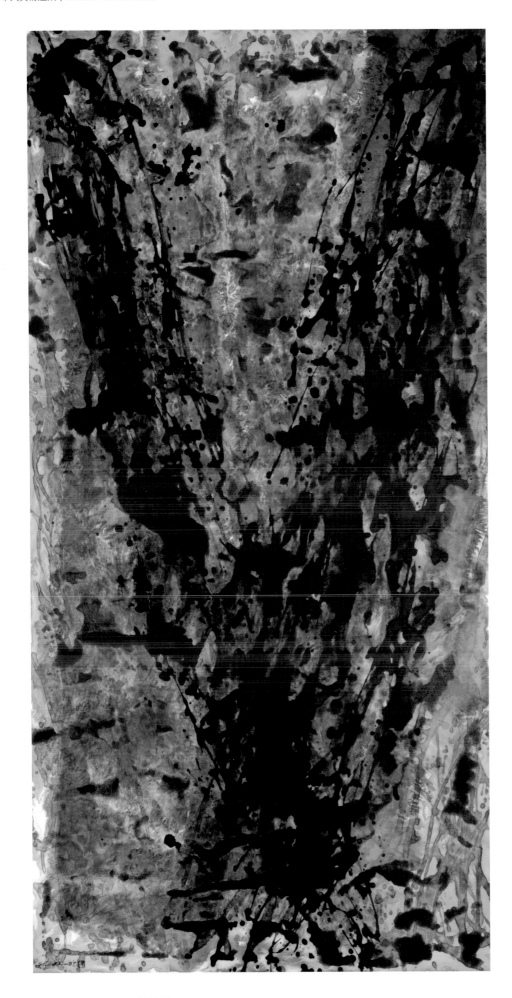

圖163・紫湧泉　混合媒材紙上　138×69cm　2007

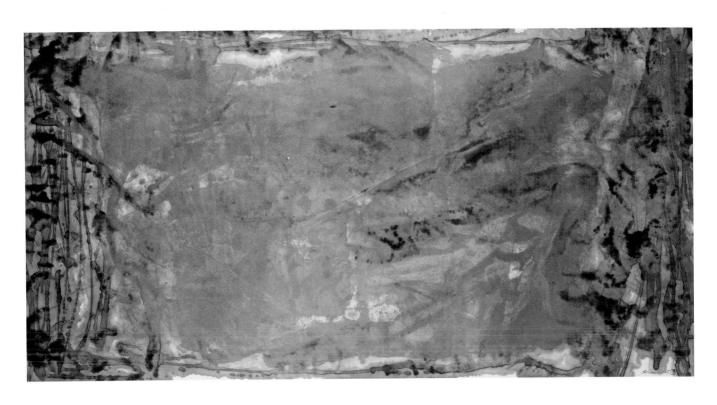

圖164·赤壁砂現　混合媒材紙上　138×69cm　2007

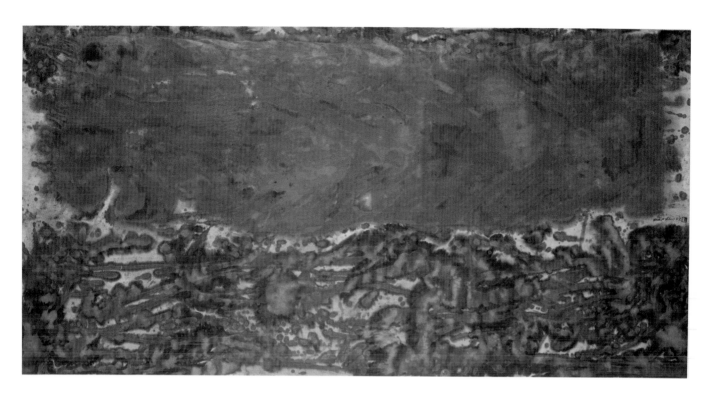

圖165・地真金　混合媒材紙上　138×69cm　2007

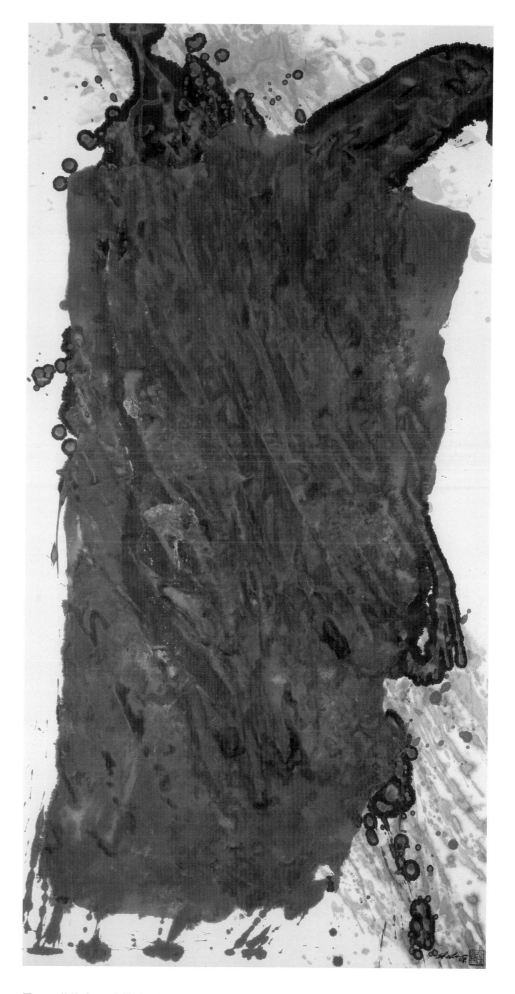

圖166・龍納砂　混合媒材紙上　138×69cm　2007

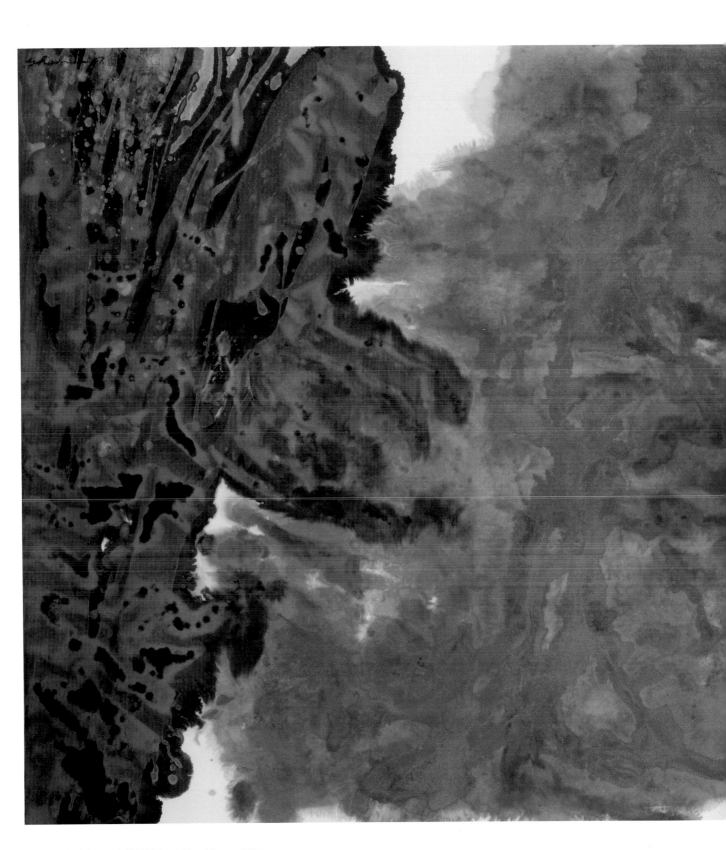

圖167・朱砂穴　混合媒材紙上　138×69cm　2007

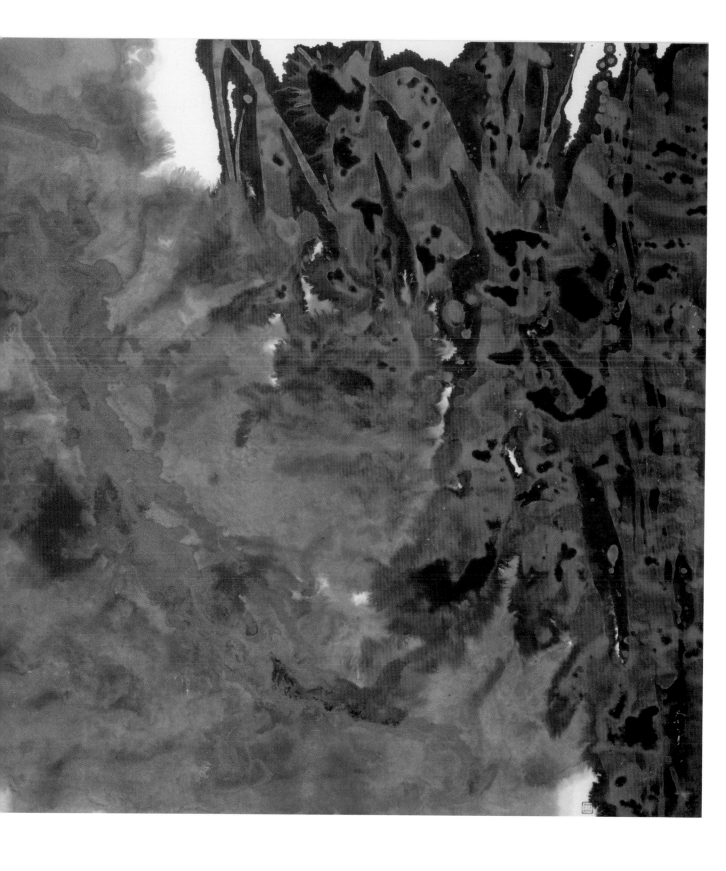

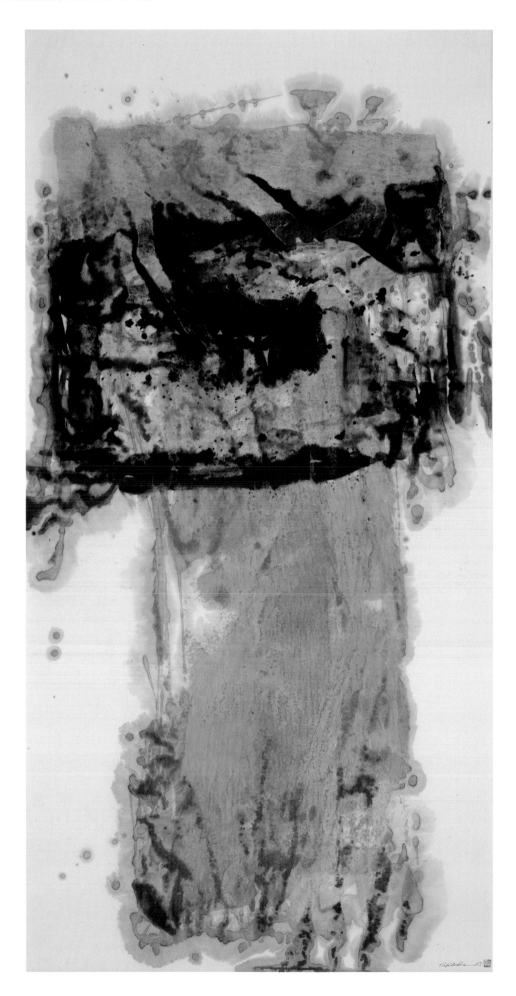

圖168・陰土在陽　混合媒材紙上　138×69cm　2007

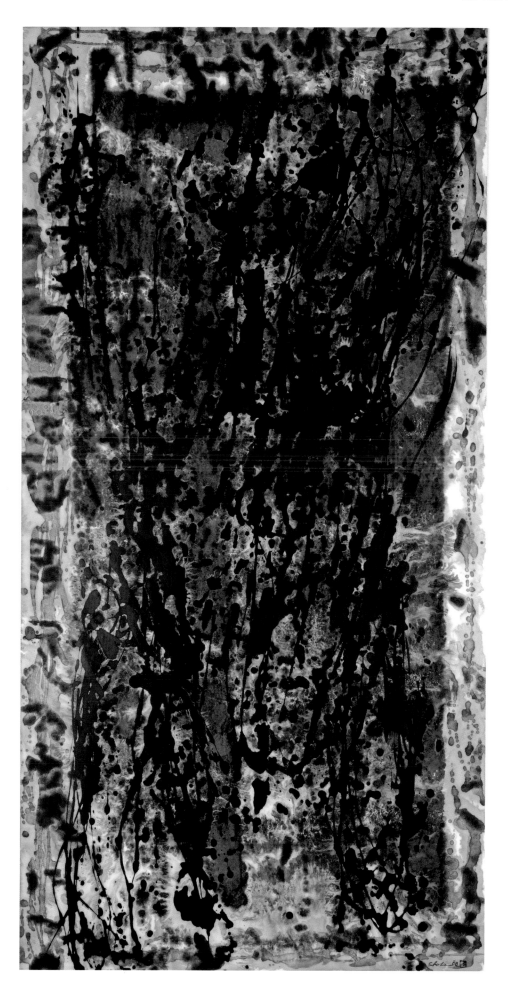

圖169‧並壁的故事　混合媒材紙上　138×69cm　2008

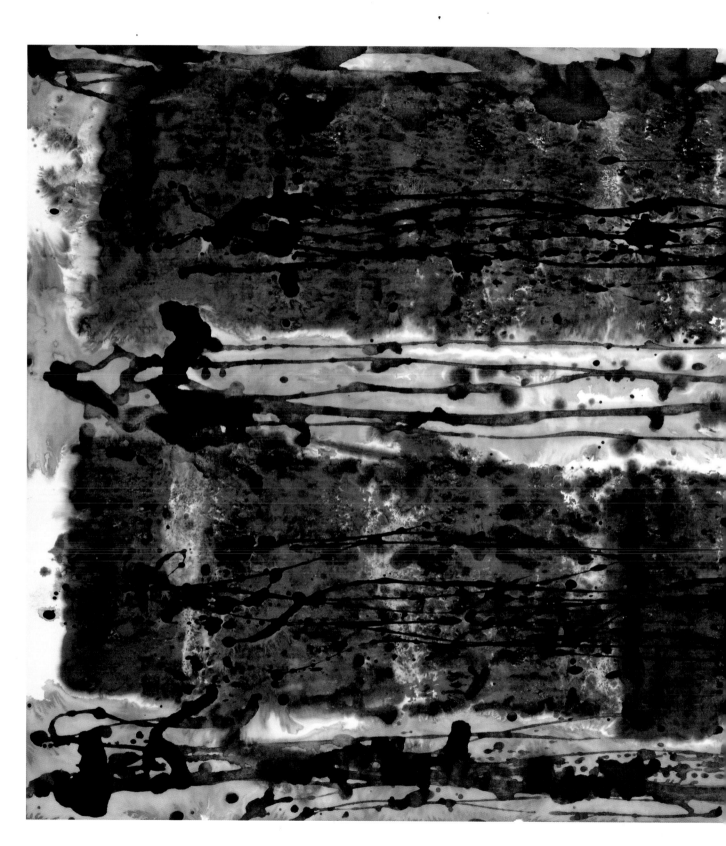

圖170・紫砂相映　混合媒材紙上　69×138cm　2008

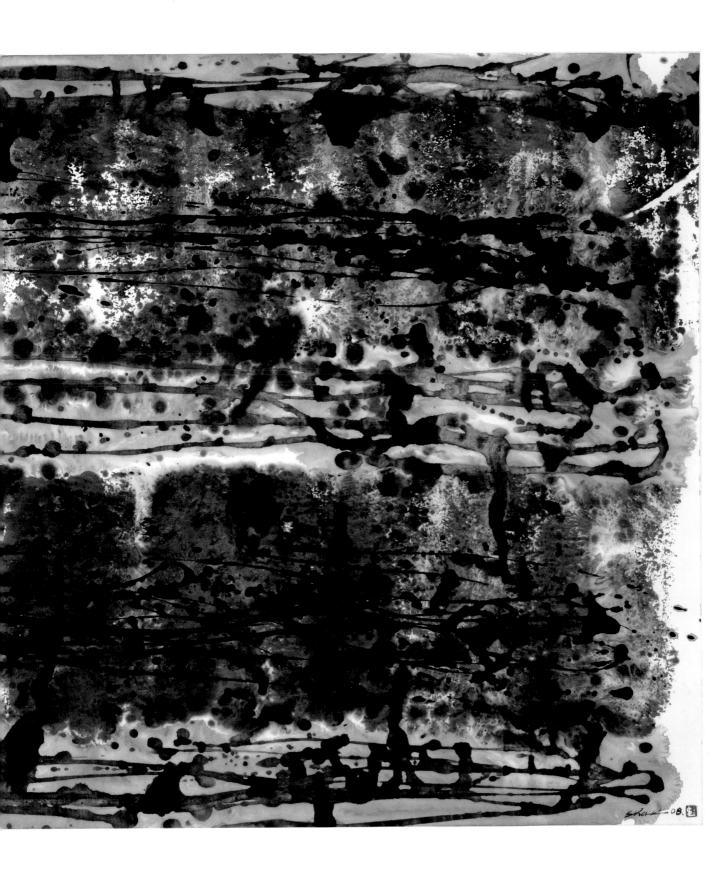

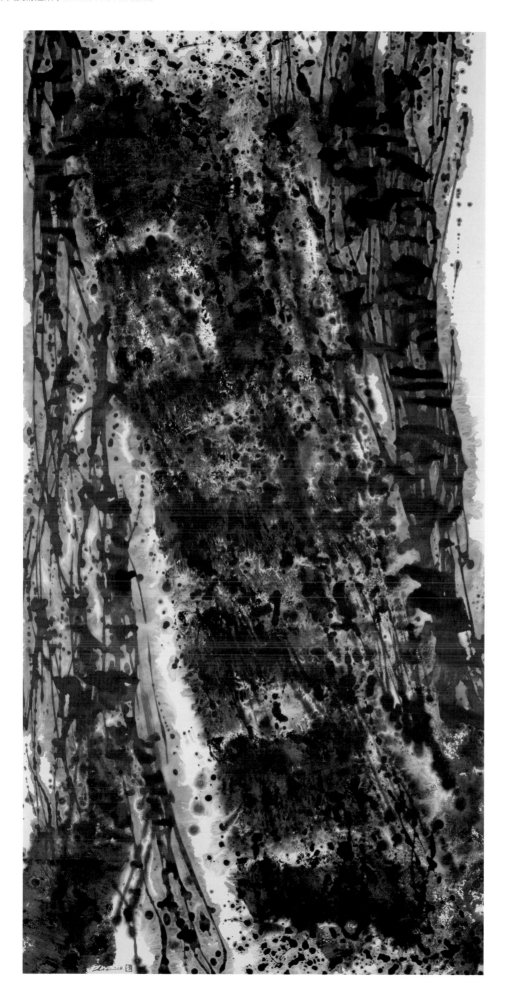

圖171・紫砂穴　混合媒材紙上　138×69cm　2008

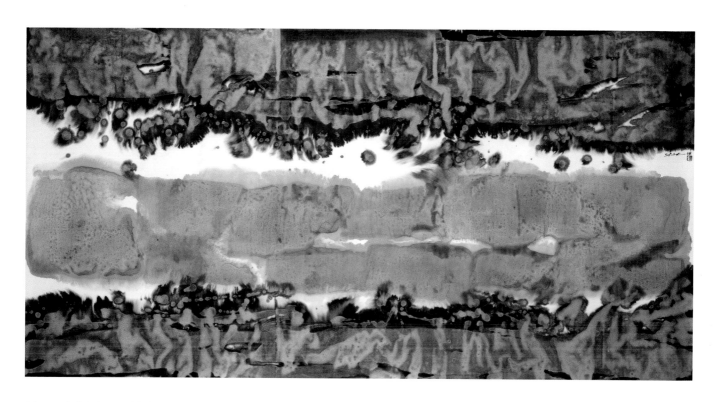

圖172・寒冰在穴　混合媒材紙上　138×69cm　2008

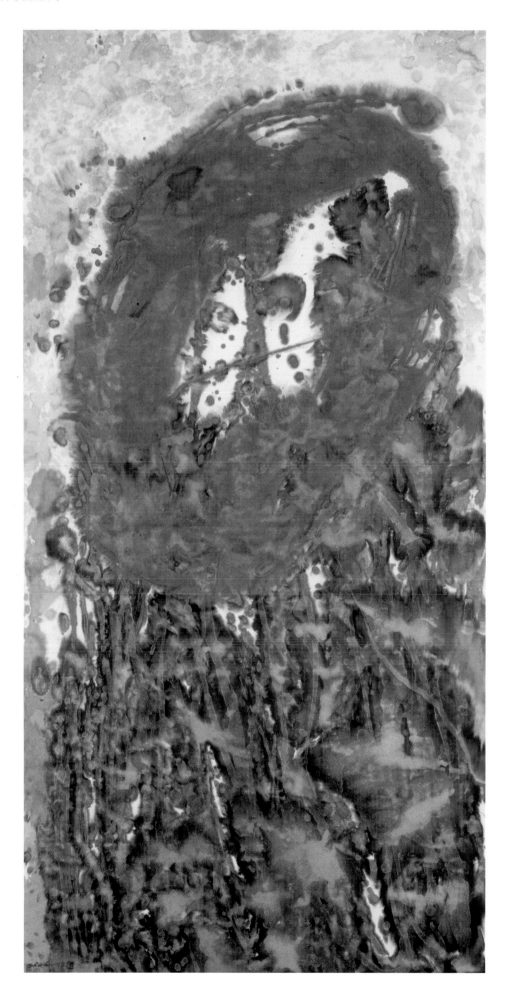

圖173‧湧泉在上　混合媒材紙上　138×69cm　2008

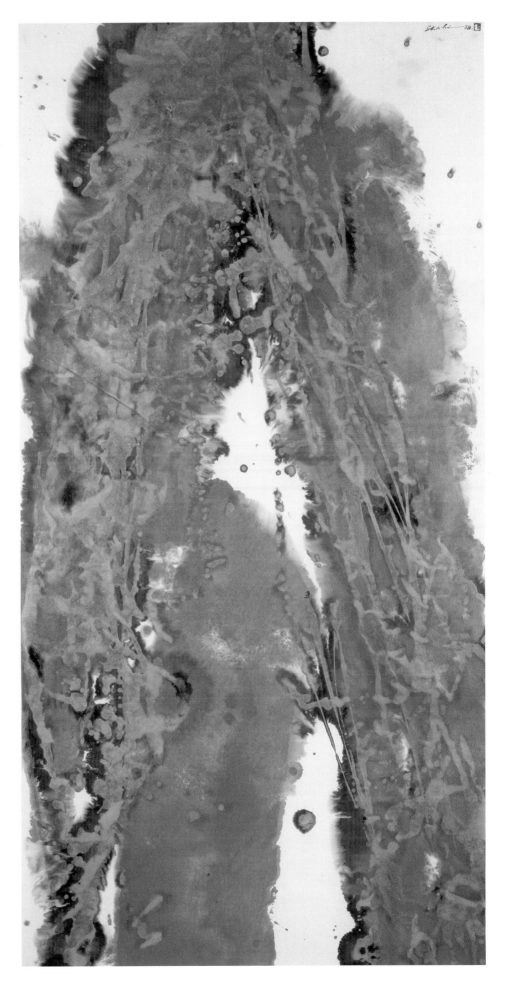

圖174・神曲昇起　混合媒材紙上　138×69cm　2008

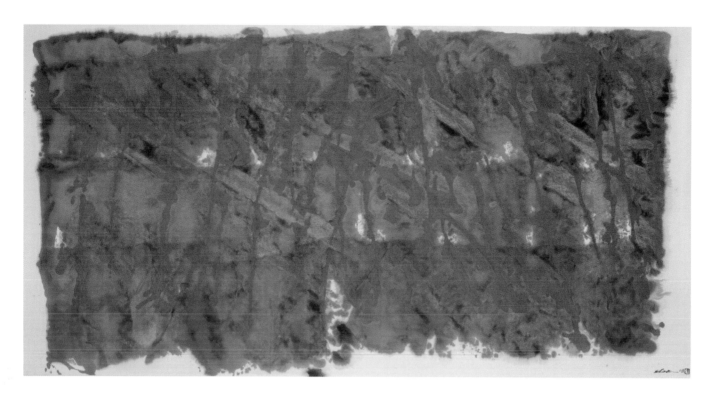

圖175‧龍朱砂　混合媒材紙上　138×69cm　2008

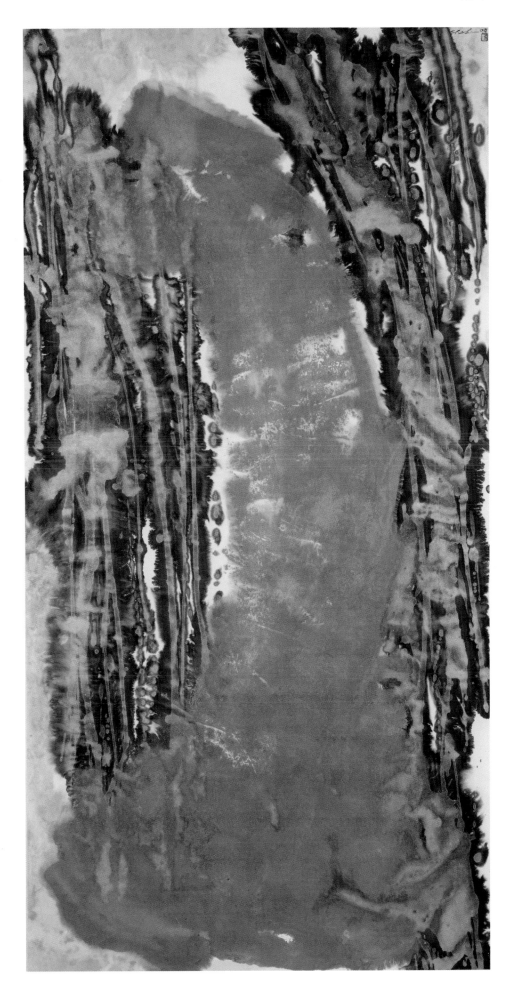

圖176．金山湧　混合媒材紙上　138×69cm　2008

林莎創作自述

每當我看到竹子的時候，就回想起家鄉，好像家鄉的情景，就在眼前。我的家鄉在宜蘭，住的是三合院，四周都是茂密的竹林。微風吹襲的時候，在竹子底下納涼、敍懷心事、拉胡琴唱歌，是非常愉快的事情。

這一張畫是小學五年級下學期時畫的，我先用蠟筆畫上星星月亮，當時其實也不知道怎麼畫，就是把水這樣倒上去，用蠟筆點點點地先畫月亮、星星，再加上一些留白……。在這個竹林底下，鄉村裡面的人聚在一起，聊聊天、唱唱歌，當時很習慣把二胡拿來做為樂器，一邊拉二胡、一邊歌唱，加上用竹子「扣扣扣」的，一邊打拍子，一邊伴奏。我從小在這樣的觀察、薰陶之下，還是小學就想畫他們拉二胡的情況。不過當時實力不夠，要畫又畫不像，只是一直塗啊塗的，塗了又改、塗了又改，塗到最後終於把二胡

林莎　拉二胡　水彩、墨、毛筆、紙　38×50.8 cm　1953
坐在小凳子上，拿起二胡，邊拉邊哼是爸爸乘涼時，不可忘的事。

琴師心裡的感覺，也就是他所要敍述的感覺畫出來。

以前，在台灣的夏天晚上常有拉二胡、唱歌的情景，當時很常唱的其中一首就是「丟丟銅」，我畫這個主題就是想要把聲音的感覺，呈現出來。當時另外一首民謠「天黑黑」，也是我們常唱的歌，也成了我畫畫的主題，我用簡單的線條、誇張的造形來描繪歌裡面的農夫臉部、嘴型、他頭上的斗笠等等。（歌）

台灣話講「吹狗鑼」，也就是狗「嗚……」地像嗚咽的長鳴。民間傳說「吹狗鑼」是不好的，是狗看見了地下靈魂或是吠叫地下靈魂的聲音，所以「吹狗鑼」的畫面裡有靈魂的出現，可能是光或是鬼火，我用白色來表示。

這張是初中以後到北師畫的，大約是在一九五七或五八年。那時我常在北師的正對面，也就是和平東路的丁字路口前面的小市場寫生。北師的文風很好，學生很用功，常有女孩子喜歡靠在禮堂舊式的紅色石磚上看書。這畫中的女孩子靠著紅色石磚，拿著一本書在閱讀，當時光線從石磚這樣照射過來，在黃昏的時候感覺很好，令我忍不住的再看她幾眼，想要畫出這種味道。她的頭髮整個流瀉下來，我想畫出那種少女的味道。當時，無關情愛的，我就是這樣一直不斷的畫。

這張畫的是海邊的釣影，比較是用中國的水墨方式來畫的。台灣常有颱風，烏雲整片籠罩下來，但旁邊還留了光，暗示的意義就像台灣有句話說的：

「西北雨落未濕土，落未過岸……」。

　　差不多在六九年左右，我都是來來去去的，七〇年以後大部分時間就都留在西班牙了。當時為什麼去那邊呢，是因為對西班牙三大傑的憧憬，還有因為受到達利的吸引。我對這種人性生命的誇張，這種愛、慾融合的呈現，特別想去勾畫。在畫女性的時候，例如這張，我是用毛筆來畫，但用的是鉛筆素描的方式來表現，我覺得這樣應該會有種特別的味道。像這種鉛筆的筆觸，事實上是用毛筆畫的。而用毛筆來畫，有些鉛筆沒有的特性，毛筆能夠表現出來，更能把女性真正的味道很柔和的呈現出來。而這也是畢卡索不足的地方。我想要表現他的不足，必須先要了解他的東西，所以我把這種對女性的歌頌，先畫得有點畢卡索的味道。

　　大約八〇年左右，我到了巴黎，停留在南部海邊。那邊的海水海浪，還有那邊美女的熱情，和西班牙的熱情是不一樣的，比較多了點含蓄的味道。這種情感，很真，但是不大容易呈現。在這個時期，我做的差不多都是類似這個作品。色彩，大部分是單純而強烈的，我用顏色來描寫法國海邊的動物和人的造形，強調法國的這種海邊、這種味道。

　　一九八八年左右，我決定來到紐約，當時大約是在八八年的九月、十月左右。到了以後，看到那年的雪地，整片雪冰冰的大地，讓我想要把冰雪對於生命的影響呈現在畫布上，所以我決定做「凍動系列」，我想要表現的是，一個生命，經過冰天雪地的「凍」，然後再動起來，再靜的循環。而在動靜之間所呈現出來的這種生命的真諦，也讓我體會到，生命的延續。在這個系列裡面，我特別注意到這個生命相關於《易經》與中醫命脈的生老病死。這個系列的呈

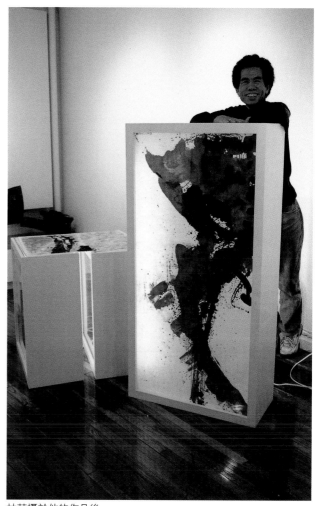

林莎攝於他的作品後

現不只是單一媒材的，我做了各種的呈現。

　　「60.64.2000」的創作靈感來源，事實上是起自於我居所附近的海邊。我每天到那裡觀察海海浪的起落、日出日落，想起我家傳的中國《易經》易理的變化。當我得到這個創作起源時，我先想到的第一個概念，就是六十。六十是什麼呢？六十在中國裡面指的是一「甲子」，每一個甲子、每一個時空，都有它的代表性。這個甲子，說明的是時間，我用繩索來表示一個甲子的輪迴，從起點到終點，用繩圈來表示生命的輪迴。但是每個甲子又都是不同的，又有很多的變化，我想到了用中國的藥材來說明這個變化，因為中國的藥材和我們的生命是脫離不了的，跟大地也脫離不了。每一個甲子、每一個繩子用的藥草，都是不同的藥草，裡面敍述了不同的生命，也敍述了不同的萬象的變化。（圖見180頁～181頁）

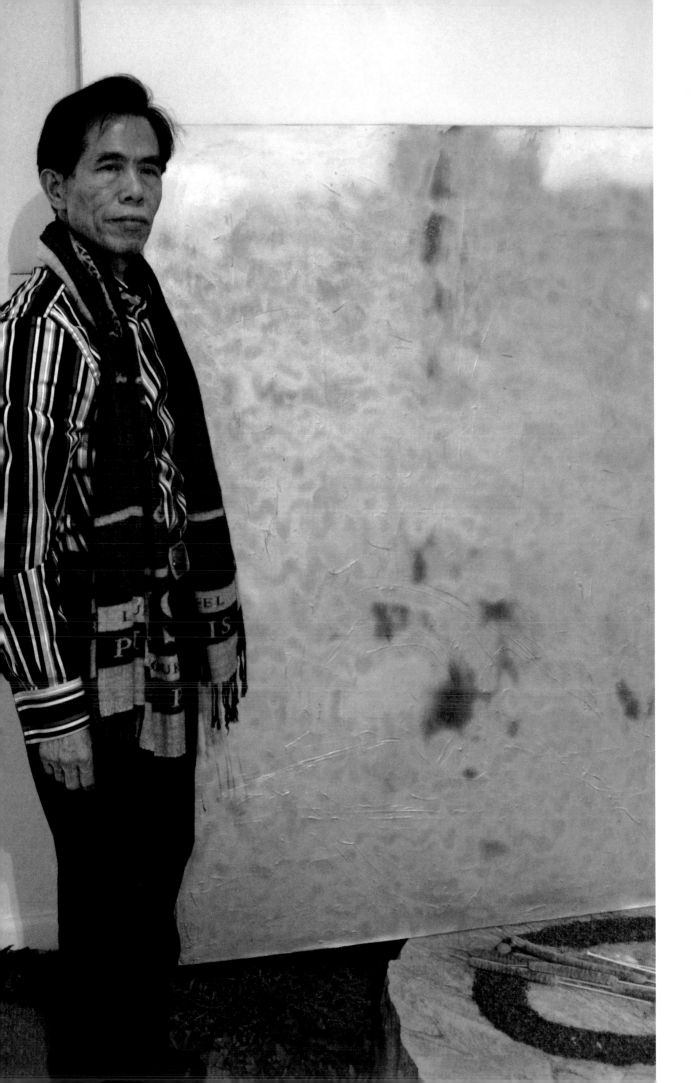

林莎及其作品（左頁圖、上圖） 2008

六十四，就是六十四卦，每一卦都說明著不同的意象，說明著不同的命運，說明著不同的生命。這個六十四卦，沒有辦法脫離自然，沒有辦法脫離生命，但是在這種生命跟自然當中，具有著萬象更新、最具生命的力量，同時也是最吉祥的顯現，也就是我所取的這個泰卦，也就是天地。泰卦裡面，事實上就是乾坤的組合，乾三爻、坤六段，把六段呈現在上、三爻呈現在下，表示乾三爻由天而呼應地，坤六段由地而生天，而這種氣與運的交會，也就是白天與晚上的這種交會所產生的這種氣、這種力量。人無法脫離天地生活，在這個生命之中，如何讓它茁壯，同時又能吉祥如意，我即是用泰卦來表現。

二〇〇〇年對整個宇宙、萬物都會產生很大的變化，那麼要用什麼東西把它表現出來，讓一般人最能夠了解？我想，這和海浪的起落、和大自然的變化絕對不能脫離關係。我第一個想到的就是木頭，但這木頭裡面要能表現長年歲月的累積，所以必須用巨大且歲數很大的一個木頭。從這個想法開始，我就去找木

頭、踞木頭、砍木頭，先簡單的把木頭砍出一個龍的造形，但是要使它本身的生命跟大地生命形成交會。中國《易經》裡面特別強調的，就是生命，宇宙大地的力量，跟生命的長存，跟過去、現在、未來，都是延續不斷的。除了我的手工雕刻之外，還要藉著海水的力量，讓它自然浮升、化生出來。所以我把這個木頭泡在海邊數年，每一年都會有一些寄生的生命、無數的卵子，寄存在這個木頭裡面，依時乾枯、重生、孕育、消失。這件作品經過八年海水的沖洗、腐蝕，以及大地的造化，除了我之外，事實上是藉著大地的力量來共創了它的生命。

為什麼要放置枇杷葉在這個「60.64.2000」裝置上面呢？枇杷葉，事實上是一種很普通但很重要的中國藥草，而在金龍年誕生的時候，金會生水，水太多會產生人體呼吸系統的問題，而枇杷葉就具有這個作用。此外枇杷葉還有另一個特性，有就是它的香味，而這種香味具有驅邪的作用。所以，枇杷葉在金龍年所產生呼吸系統問題的時候佔有很重要的一個治理

林莎與其作品（上及右頁圖）　2008

身體健康的最大作用，是這件裝置作品不能缺少的元素。這個龍脈靈象裡面，地上三角形的這個黑，指的是《易經》上的陰；牆上的六十卦後面的白，指的則是《易經》上的陽。用黑白對照，在色彩學裡面，黑可以把所有的色彩都吸收進去，白可以把所有的色彩都反射回來，也可以跟中國《易經》陰陽結合，來說明生命的反射與生命的蘊藏與再生。牆上的三角形，代表著三個不同的山，即太宗山、太祖山、父母山。易象的三角形的黑，又代表著天、地、人的結合，這個天地人的結合，跟太宗山、太祖山、父母山山氣的呼應，能夠產生龍脈流向的氣，使每一個人，都能夠感受到這個氣的蘊生以及吉祥。

這三個圓代表天、人、地，而在每一個圓裡面，為什麼又有三個小圓？這三個小圓，就代表不同的人在不同的天人地交會情況之下，跟大地的呼應寧靜，所以我就用了鏡子。當人站在鏡子前面，跟左右環境

的互動的一種照射，也代表了我們的民心所反射出來的，所以我用鏡子。當我們走過龍脈流向的路程以後，也走過了三個不同的山，走向龍脈流向裡面最上上的一個位子，也就是結穴。我把羅盤放在這個最上上的位子，因為結穴可以讓我們體會到，最好的這種氣脈，也可以在羅盤裡面啟示我們各種不同的象。各種不同的象，就是各種不同的好運、壞運，包括人的身體、人的身體與氣候的關係、人的身體與風水的關係，在這裡面都可以得到解答。而最上上的這個結穴，可以啟示我們對未來的期望、對世界的期望，所以我用羅盤來說明、呈現。

我常跟家人到這個海邊來散步，在散步的當中常會看到很多無數的小生命被海浪沖上沙灘、又再被帶回去。在一次一個很偶然的機會裡面，我看到海龜帶著小孩要回到岸裡的家，牠在沙灘上走得非常的慢。但牠那種堅忍的愛、那種永遠不變的愛、那種刻苦耐勞、盡牠最大力量要把孩子帶回岸上的愛，雖然回到岸上的那一剎那那麼艱鉅，但是這種愛永遠是不變的。牠這樣的愛，觸發我把這個愛的真諦做成裝置，呈現給、分享給每一個人。所以，這個裝置就是要把牠的愛、牠受海水沖激、艱苦上岸的痛苦，以及追尋原來的生命再生的這種真諦，表現出來。

「四綠、五黃」是命理星象裡面的兩項組合，四綠象徵著樹木，五黃象徵著土地，土地要讓樹木長得茁壯，需要光合作用。我用四綠的綠色表現木，用五黃的黃色表現土，因為土木相生要能夠茂盛、能夠茁壯，需要有光、有水，所以把光和水也結合在四綠五黃的燈光呈現裡面，而光合作用，就用後面的燈光來強調出來，讓樹木在土上能長得非常的興盛。要把光表現出來，所以我在四綠五黃的箱子裡面，用燈光的

陪襯，與目光飛躍相結合，來說明命相裡面的這種土木相生。

很多人問我說：「你為什麼要用這樣的方式來畫？」這和我的中醫淵源也很深。幾代中醫抄藥譜、看病問診、開藥方，都是用毛筆，我因此對懷素的草書做過很深入的研究。懷素草書的氣脈運動，跟中醫裡面打脈的脈的啟動、氣的運轉息息相關，所以在我的用筆方面，已經跟傳統的用筆有很截然的不同，也就是把中國氣功行氣的用法表現出來。至於我的創新皴法，也和中醫診斷有關，我將現代工業顏料、壓克力顏料混合，畫的時候呈現出水、油脂組合以後的分裂，而這種分裂出來的皴法，可以很明顯地看到，和中醫在診斷人身體病狀時血的流動、細胞的分化、人皮膚肌理血脈的乾濕變化，也有密切關連，這也反映在我所創新的皴法上面。

平時我很喜歡到海邊去走，一方面觀賞海景的變化、一方面看看有沒有喜歡的石頭。像這個石頭，它的造形也滿不錯的，事實上它裡面就有很多的語言，可以說它是一個修道的老人，也可以把它當做一個恐龍的頭。在海邊一看，覺得不錯，所以我就揀了回來。拿回來的石頭，我常常就隨意擺著，有時候放著一年，有時候兩年或更久，也有時候心血來潮，一拿回來我就馬上磨了。我磨石頭不會像一般一樣磨得很規矩、很平，而是盡量保持它原來造形的美。例如這個，多美啊，可以看出裡面的中國水墨的皴法，如披麻皴等等，甚至還有另外的皴法。我從這裡面得到很多，它含藏著很多的造形語言。我揀了石頭回來就是這樣，一方面磨，一方面沉思。

想透徹了以後我就開始刻了，我刻的刀法跟我畫畫一樣，和一般傳統是不大一樣的，我考慮的是要採

取怎樣的氣氛，才能強調它的造形語言。當我在刻的時候，我會想到風水的問題，因為在這塊石頭上面，很自然就去注意了它石頭裡面的語言了。我在找石頭的同時，事實上就注意到了這個，因為石頭裡面有它的磁場，它所帶的靈性，再加上在某個時候它會自然與人交會對話，它用石頭的聲音來跟我講話，告訴我要跟我講些什麼東西。它要把它的生命呈現出什麼形貌，在磨的時候它就告訴我了，這是我和石頭中間的溝通，讓石頭上真正的生命被敍述出來、呈現出來。這還算是一種比較創新的刻法，所以不大講究傳統那種規規矩矩的格式。像這樣，即使還沒有刻好，但我大體上會先了解一下它的造形是什麼，讓石頭自己藉著我的手，自然形成它想要形成的樣子。像這個石頭，它已告訴我有一種一帆風順的形貌，在月亮當中表示一種很平靜的水，這個形就像一個帆布，在平靜的水中行萬里路。這個事實上就是一張畫了……。

國家圖書館出版品預行編目資料

林莎 / 曾長生著. ——初版. ——臺北市：藝術家,
2011.05
　　面；21×29公分. --（華人美術選集）

ISBN 978-986-282-023-0（平裝）

1.林莎 2.畫家 3.臺灣傳記 4.畫論

940.9933　　　　　　　　　　100008423

華人美術選集
Chinese Fine Art Series

林　莎
Sha Lin

曾長生｜著

發行人　何政廣
主　編　何政廣
編　輯　王庭玫・謝汝萱
美　編　柯美麗
出版者　藝術家出版社
　　　　台北市重慶南路一段147號6樓
　　　　TEL：（02）2371-9692～3
　　　　FAX：（02）2331-7096
　　　　郵政劃撥：01044798 藝術家雜誌社帳戶

總經銷　時報文化出版企業股份有限公司
　　　　新北市中和區連城路134巷16號
　　　　TEL：（02）2306-6842
南部區域代理　台南市西門路一段223巷10弄26號
　　　　TEL：（06）261-7268
　　　　FAX：（06）263-7698

製版印刷　欣佑彩色製版印刷股份有限公司
初　版　2011年5月
定　價　新臺幣800元

ISBN　978-986-282-023-0(平裝)